布拉姆斯
的叛逆傲骨

橫眉冷對千夫所指的孤獨反叛者
舊制新樂的完美結合
齊名貝多芬的浪漫主義泰斗

Johannes
Brahms

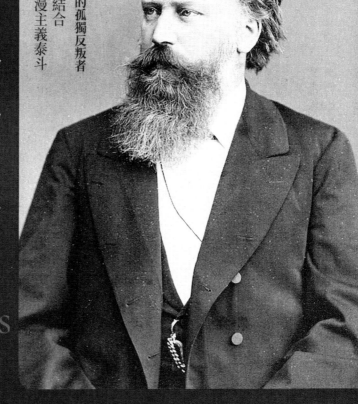

《德意志安魂曲》、《c小調第一交響曲》、《匈牙利舞曲》，
自由卻孤獨的主流反叛者

挺身而出捍衛古典純音樂的內容與曲式傳統，
破除駁雜又表面的形式，讓音樂煥發出純粹的美好與光輝
—— 讓樂曲成為每一次心動的再臨　　景作人，音渭 編著

目錄

目錄

第 7 章　世界，我必須離開你

附錄：布拉姆斯年譜

目錄

代序 —— 來赴一場藝術之約

每個人都與藝術有緣。

不管你是否懂音樂，總會有一些動人的旋律在你人生經歷的各個場合一次次響起，種進你的心裡。

不管你是否愛音樂，總會有一些耳熟能詳的名字被一次次提起，深深刻在你的腦海裡，構成你的基本常識。

總有一次次的邂逅，你愕然發現某一段熟悉的旋律是來自某一位音樂巨匠的某一首經典名曲，恰如卯榫，完成了超越時空的契合。

永恆的作品，永恆的作者，是伴隨我們的文明之路一直前行的。而這套書，便是一封跨越世紀的邀請函，翻開它，來赴一場藝術之約。

它講的是音樂家的人生，同時用人生的河流串起每一處絕妙的風景，即音樂家們的作品。他們的生命從哪裡開始，他們有怎樣的家庭、怎樣的童年、怎樣的愛情、怎樣的病痛，又怎樣成長、怎樣探索、怎樣謀生，那些偉大的作品又是在什麼情況下誕生……你會在這裡一一找到答案。

他們其實不是藝術聖壇上那一張用來膜拜的畫像，而是跟我們每個人一樣，有血有肉，有哀有樂。巴哈（Johann Bach）一生與兩位妻子結婚，生有 20 個子女，但只有 10 個

7

代序

存活；天才的莫札特（Wolfgang Mozart）只有短短 35 年的人生，而舒伯特（Franz Schubert）更短，只有 31 年；華格納（Wilhelm Wagner）娶了李斯特（Franz Liszt）的女兒；布拉姆斯（Johannes Brahms）是舒曼（Robert Schumann）的學生；貝多芬（Ludwig van Beethoven）中年失聰；舒曼飽受精神病的折磨……每一首曲子，都不再是唱片上的音符，而是與鮮活的生命相連繫。你從未如此真切地感受那些樂曲是由怎樣的雙手來譜寫和演奏的。

當這許多位音樂家彙集在一起，便串起了一部音樂史，他們是音樂史的鏈條上最璀璨的珍珠。每一位藝術家都不是孤立的，而是互相呼應，他們是自己傳記中的主人翁，同時又是其他傳記主人翁的背景。有時，幾位名家同時出現或前後承接，你會發現他們在時間和空間上竟如此相近，你彷彿來到了 19 世紀維也納的鼎盛時期，教堂的管風琴、酒館的樂隊、音樂廳的歌劇、貴族城堡的沙龍，處處有音樂繚繞。你與他們擦肩而過，他們正在去宮廷演奏的路上，正在教堂指揮著唱詩班，正在學院與其他派別爭論。

你的音樂素養不再停留在幾段旋律、幾個名字上，你與藝術的連繫更加緊密。你會在一場音樂會上等待最精彩的樂章，你會在子女接受音樂教育時找出最經典的練習曲，你會在某個地方旅行時說出哪位音樂家曾與你走過同一段路。

更重要的 —— 你會更加深刻地感受到藝術的美好，享受精神的盛宴。貝多芬的《命運交響曲》（*Fate Symphony*），那雷霆萬鈞的激昂力量；舒伯特的《小夜曲》，那如銀河繁星般浪漫的夢境；華格納的《婚禮進行曲》，那如天宮聖殿般的純潔神聖；柴可夫斯基（Pyotr Ilyich Tchaikovsky）的《第一交響曲》，那如海上旭日般的華美絢爛……

<div align="right">林錡</div>

代序

第 1 章　窮苦環境中的成長

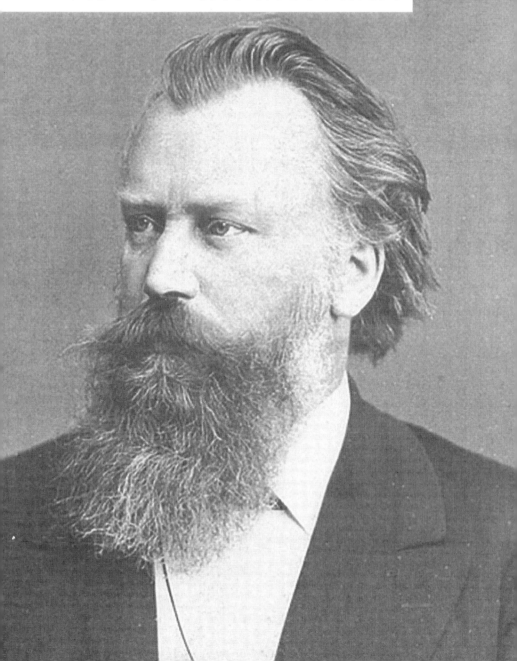

不同尋常的雙親

　　德國，這個被稱為「歐洲走廊」的國度，南面自阿爾卑斯山脈的楚格峰起，向北經多瑙河與萊茵河河谷，穿過易北河流域，地勢由崎嶇的高原山地逐漸變為廣闊的平原，直達波羅的海和北海，並與斯堪地那維亞半島相接。這裡曾誕生了許多重要的哲學流派與大文學家，還是世界著名的音樂之鄉。

　　19 世紀初的德意志土地，還處在封建分裂割據的局面，資本主義萌芽發展緩慢。作為德國歷史上第一帝國的神聖羅馬帝國自西元 962 年建立，此時已經名存實亡。

　　1789 年法國大革命的爆發像霹靂一樣擊中了這個叫做德國的混亂世界，反封建鬥爭日益高漲。西元 1806 年，在拿破崙與反法聯盟的戰爭中，神聖羅馬帝國終於失去在德意志的存在基礎，壽終正寢。與此同時，拿破崙在德意志由「革命者」到「掠奪狂」的身分轉變，讓只有「邦國」概念的人們相繼醒來，掀起了激烈的民族運動。終於，拿破崙戰爭的潰敗讓德意志於 1814 年實現了民族解放。然而，這並沒有帶來人們心中渴望的統一結局。普魯士、奧地利、漢諾威、巴伐利亞、英國、俄國、荷蘭、法國都想在這片早已支離破碎的土地上再分得一杯羹。1815 年，38 個大大小小的君主國和自由市在《德意志聯邦條

例》的約束下結成了德意志聯邦。實質上，德意志聯邦是一個鬆散的聯合體，擁有統一的面貌卻不是一個真正的國家，包括帝國、王國、選帝侯國、大公國、公國、侯國、伯爵領地和自由市在內的君主國們在經濟、軍事、內政和外交方面都各行其是。

漢堡就是眾多聯邦中的一個，這座位於易北河入海口的德國北部城市，靠近大海而冬暖夏涼。漢堡曾因其繁榮的港口貿易、寬鬆的宗教氛圍而成為 17 世紀歐洲重要的文化中心，卻也在 1806 至 1814 年被拿破崙占領期間受到沉重的壓迫。在重獲自由以後，漢堡利用其優越的地理位置，逐漸恢復其經濟實力，並再次繁榮起來。然而，像許多急於成長的城市一樣，漢堡，這個商業大港，在奢華樓宇的背後，在整潔大道的末端，總有一些礙於觀瞻之地 —— 那是優雅市民不齒前往的貧民窟，周圍立著各色酒吧與妓院。

這一帶有一棟不太起眼的六層樓房，一眼望去和旁邊的房屋相比沒有什麼差別 —— 同樣的破敗與髒亂。進屋之後，沿著昏暗的走廊向左轉有一扇破舊的門虛掩著，裡面是一個客廳兼廚房的狹窄空間，孩子的床鋪和鍋灶擠在一起，再往裡走是一間小得不能再小的臥房，有窗卻難掩寒酸之境。1833 年 5 月 7 日，約翰尼斯·布拉姆斯就出生

在這樣一個地方。他是布拉姆斯一家的第二個孩子。如果
要問這個普通的嬰孩有什麼特別之處的話，或許可以說他
有一對不同尋常的雙親 —— 他的父親約翰．雅各．布拉姆
斯比他的母親克里斯蒂娜．尼森小 17 歲。

　　雅各是旅店老闆的兒子，年輕時不顧家人反對，立志
要成為音樂家。他自學了長笛、圓號和所有絃樂器，19 歲
從荷爾斯坦因公國來到漢堡創業。起初，他只能在貧民窟
附近的根維爾泰爾酒吧裡演奏，後來加入了音樂家協會，
但生活的拮据不得不讓他透過演奏低音提琴來賺取額外的
收入。終於，他憑著極為普通的技藝，加入了一個六重奏
組，成為漢堡人民自衛團的一員，還獲得了騎兵伍長的職
銜。對 24 歲的雅各來說，生活似乎明朗起來，他搬到了
一處環境較好的住宅公寓，並認識了房東的小姑，41 歲
的克里斯蒂娜．尼森。二人認識不到一星期就結婚了，連
克里斯蒂娜自己都感到驚奇。多年以後，在給兒子的信
中，她寫道：「他想娶我的時候還沒搬進來一個星期呢，
我簡直難以置信，因為我們年齡相差太懸殊了。」不僅在
年齡方面，相對於一表人才、正值黃金年華的雅各，克里
斯蒂娜長相極為平庸，個頭矮矮的，而且一隻腳比另一隻
略短，走起路來一跛一跛的，因為這些而待字閨中。那
麼，克里斯蒂娜吸引雅各的是什麼呢？這要說說克里斯蒂

娜了。這位外表普通的中年女人，出身於一個德國貴族旁系家庭，受過教育，頗通文字，喜愛德國文學。在遇見雅各之前，她曾經做過裁縫和奴僕的工作，當過服飾雜貨店的幫工。儘管生活平凡，或許還有一些坎坷，但她個性樸素，做事一絲不苟，為人親切而有同情心。她有著靈巧的雙手，不僅針線工夫嫻熟，在烹飪方面也很有研究。雅各是一個在生活上比較現實的人，他知道自己的社會地位不高，與其透過媒人碰運氣，還不如就找這樣一位富有美德的女子。

新婚伉儷搬進了又熱又小的貧民窟公寓，但環境的壓抑並不能影響他們對新生活的嚮往 —— 布拉姆斯夫婦都有樂天知命的本性。賢惠的克里斯蒂娜用色彩鮮豔的布料將昏暗的房間裝扮得明亮一新，還養了鳥、植物，讓整個屋子都散發出盎然生機，年輕的雅各也因為妻子美妙絕倫的廚藝而心滿意足。他們在婚後的前幾年裡，過得還算和諧。1831 年長女伊麗莎出生，不出幾年又相繼有了布拉姆斯和小兒子弗里茲。後來，雅各和妻兒搬到了一處更大的公寓中，能幹的克里斯蒂娜還開了一家小小的服飾雜貨店，來貼補丈夫有限的收入。每逢家人過生日，大家必定開懷暢飲，雅各喝著葡萄酒，克里斯蒂娜和孩子們喝著蛋酒，一家五口其樂融融。成年後的布拉姆斯雲遊四方，每

逢回家，都會喝到母親釀製的蛋酒。釀蛋酒是母親的絕門功夫，布拉姆斯後來將製作方法傳給一個朋友，不過他又加了自己的創造：一打雞蛋，一磅白糖，四個檸檬，還有一瓶甘蔗酒。

　　醇香的蛋酒是布拉姆斯在童年少有的美好記憶。自他記事起，苦澀和黯淡常常籠罩在他的周圍。原來，家裡為了供養幾個孩子上學變得愈發捉襟見肘，而「貧賤夫妻百事哀」，雅各與克里斯蒂娜不但沒有攜手來共度難關，反而日漸齟齬。為了多賺點錢，克里斯蒂娜日夜做針線工作，可是她辛辛苦苦賺來的錢卻被雅各拿去買樂透賭博，不過善良的她從不責備他什麼。相反，雅各因為窮困經常拿她和孩子們出氣。最令克里斯蒂娜痛苦和不能忍受的是雅各居然與他的初戀情人舊情重燃，直到女方的丈夫找上門來，他才作罷。因此，布拉姆斯夫婦二人沒少爭吵。有一次，醉醺醺的雅各從外面跌跌撞撞地回來，看到克里斯蒂娜臉上的皺紋，又看見在床上玩耍的孩子，忽然大聲嚷嚷起來。年幼的布拉姆斯被嚇到了，眼睛睜得大大的，帶著顫抖的聲音問母親：「爸爸為什麼發火呀？」克里斯蒂娜噙著淚水說：「父親希望你們離開這個世界，他不想養你們了……」布拉姆斯「哇」的一聲哭了，克里斯蒂娜把兒子抱起來，和他一起痛哭。父母的爭吵，讓童年的布拉姆斯留下了不小的陰影。

鋼琴神童

　　雖然父母的婚姻在日後看來是個悲劇，但是他們最初的甜蜜與和諧還是為這個小窩帶來了很多溫馨的時光。母親養的鳥兒在清晨總會婉轉地歌唱，那或許是布拉姆斯的啟蒙之音，他也會和小鳥們一起嘰嘰喳喳地叫，在一旁做針線的克里斯蒂娜就會笑他：「喲，我們的約翰尼斯在學說話呀！」雅各在家的多數時間都要練習大提琴，好奇的孩子們圍著爸爸，對弓子與琴弦摩擦而起的各種聲音感到不可思議，更不知道爸爸在那低沉的弦音中透露出的對生活的美好期待與些許無奈。

　　有一次，雅各在練琴的時候發現 5 歲的布拉姆斯對音高有很強的感悟力，無論他彈奏什麼樣的音調，兒子都能聽出其準確的高度。這不禁讓雅各大吃一驚，他想說不定布拉姆斯遺傳了自己的音樂基因。後來，他有意識地測試兒子的天賦，發現他是個可塑之才，便在每次練習之後，教布拉姆斯一些基本的樂理知識。

　　不久後的一天，他帶著兒子到音樂家協會去參觀。當布拉姆斯看到展覽室的各種管絃樂器時，十分驚訝，指著其中一把大提琴說道：「咦？這個和爸爸用的一樣啊！原來還有這麼多大大小小的琴呢……」他蹦著跳著，格外興奮，彷彿發現了一個大家都不知道的神祕樂園一樣。

這時，他又看到一個黑色的龐然大物，「爸爸，這是什麼呀？」

「這是樂器之王 —— 鋼琴。」雅各摸摸兒子的腦袋。「啊，樂器之王……」布拉姆斯心生崇拜之意，這麼大的樂器他還是第一次見呢，這就是統領樂器世界的王者嗎？這時，走來一位協會的會員，他穩穩坐在鋼琴前，若有所思，然後將手輕輕放在琴鍵上，開始演奏。布拉姆斯的興奮被靈動、美妙的琴聲撫平，他整個人像是完全沉浸在鋼琴的樂聲中了。回家的路上，布拉姆斯還沒有從鋼琴的世界裡出來，雅各問他的話他根本就沒聽見。突然，他說：「爸爸，我要學鋼琴！」他那稚嫩的聲音裡含著點倔強的味道。「什麼？」這完全出乎雅各的意料，他帶兒子參觀協會的初衷可不是這樣的。況且，鋼琴演奏的道路漫長而艱辛啊！

那時候，以李斯特、蕭邦為代表的職業鋼琴家受到大家的追捧，獲得豐厚的收入，但是這些成名者的數量與那些默默無聞的、掙扎於生計邊緣的鋼琴演奏者們相比，完全可以忽略不計。雅各實在不願讓自己的兒子走上這樣一條人生道路，它充滿太多的不確定性。他想了一下，既然兒子有音樂天分，不如讓他學交響樂器吧，當個樂團手，這條路還算穩一些。他抱起約翰尼斯，緩緩地說道：「爸

爸知道約翰尼斯喜歡音樂，不然我們這樣，爸爸先教你學學交響樂團裡的樂器，爸爸差不多都會呢！」

「不嘛，我就要學鋼琴！」布拉姆斯堅持著。「你要是學鋼琴呢，也只能學一個樂器，但如果學交響樂器，你就能學所有的管絃樂器呢！」雅各試圖說服他。「不，我就要學鋼琴，它是樂器之王！」布拉姆斯就是不妥協。「這小子，」雅各把他放下，自言自語道，「倒是跟我一樣倔強……」他感到有些無奈。當初，自己就是憑一股子倔強，不顧家人的反對來到漢堡，試圖在音樂舞臺中擠占一席之地，可是這條路並非僅靠一腔熱情就能走下來的。但再看看兒子那興奮與堅定的模樣，他又心軟了，就順著他吧，能走多遠就走多遠。

「好，就照你說的吧，約翰尼斯。」雅各鬆了口氣。「太好了，太好了，爸爸真好！」布拉姆斯高興壞了。

為了讓布拉姆斯打好基礎，雅各找到自己在音樂家協會的朋友——弗里德里希・柯塞爾，作為兒子的鋼琴老師。這位家境貧窮，卻始終堅持自己音樂理想的鋼琴師，成為布拉姆斯在鋼琴演奏方面的啟蒙老師。柯塞爾對當下流行的舒曼、蕭邦等人的音樂抱以不屑，但對巴哈、貝多芬等古典主義音樂家的熱情始終如一。在老師的引導下，布拉姆斯練習了很多古典主義作品，並為這些作品的嚴謹

結構所吸引和著迷。

　　不過，每天的手指練習還是讓布拉姆斯這個八九歲的孩子感到壓抑。有一天，他實在憋不住了，便翹課去玩耍，很晚才回家，不料等待他的不是母親熱騰騰的飯菜，而是爸爸的一頓痛揍，原來他已經從老師那裡得到了消息。雅各一邊打著兒子一邊訓斥他：「家裡這麼難，還要供你們學習音樂，你居然還翹課！」原來，雅各不是一個偏心的父親，儘管家裡十分拮据，但他讓弗里茲也和哥哥一起學習鋼琴，並到同一所小學接受教育，只有經常偏頭痛的伊麗莎例外。支付高額學費使得家裡承受很大的經濟壓力，雅各與克里斯蒂娜之間也沒少因為貧窮而爭吵。

　　經過這件事，布拉姆斯不敢翹課了，他變得更加用功。布拉姆斯果然繼承了爸爸的音樂細胞，他很快掌握了鋼琴演奏的技巧，並在柯塞爾的推薦下得到了幾次登臺演出的機會。1843 年，10 歲的布拉姆斯第一次登臺表演，他彈奏了貝多芬和莫札特的作品，其出色的發揮引起了一位星探的注意，這位星探從美國來，正在歐洲尋找音樂新秀。他透過柯塞爾找到雅各，對布拉姆斯的表演大加讚賞，接著建議他們到美國發展，「您只要帶著他到美國各地表演，我敢擔保，你們絕對會賺上一大筆錢的！」他知道布拉姆斯家很貧困，看到雅各眼裡開始放光，他談得

更起勁了，「約翰尼斯絕對是個天才！你們肯定會發起來的！」雅各心動了，他早就厭倦了每天出去拉琴賺錢的生活，三個孩子讓他喘不過氣來，再看看妻子那佝僂的背影……

　　就在雅各和妻子把服飾雜貨店賣出去，準備啟程之時，柯塞爾找到家裡來，還帶來自己的恩師愛德華·馬克森，這是一位在漢堡很有名氣的鋼琴家。柯塞爾不管雅各疑惑的表情，叫來布拉姆斯，讓他為馬克森彈一曲。馬克森聽後由衷地讚嘆：「約翰尼斯果然很有天賦！前途無量啊！」他轉過身，鄭重地對雅各說：「這是個非常有天分的孩子，雅各。如果你執意要把他帶到美國，他的天賦可能就在巡演中被毀掉了啊！」馬克森的讚賞讓雅各很寬慰，他知道，鋼琴家說的話一定不假，那麼家境的改善指日可待，去美國借巡演賺錢不也得需要過程嗎？最終，他改變了決定，雅各一家又安頓下來。對鋼琴神童十分看好的馬克森決定免費教他，這讓雅各喜出望外。

　　不久，布拉姆斯轉到另一所學校學習拉丁文和法文的基礎教育，或許源於母親的遺傳，剛開始接觸德國浪漫主義文學作品的他就被吸引住了。當然，布拉姆斯並未放鬆自己的鋼琴訓練。馬克森對學生的要求非常嚴格，布拉姆斯也進步飛快。不過，他對作曲的興趣日漸濃厚。一開

始，馬克森要布拉姆斯心無旁鶩地練習鋼琴，但當他發現
這個富有天分的學生在作曲方面也展現出非凡的潛力時，
他讓步了。馬克森一直欣賞這位有才華的學生，在 1847
年孟德爾頌去世後，馬克森說：「一代宗師去了，但另一
位大師正在興起，那就是布拉姆斯。」在老師的悉心指導
下，布拉姆斯開始研究貝多芬、莫札特、舒伯特以及巴哈
的作品結構，為古典形式所著迷，還接觸了德國民間音
樂，這些都深深影響了布拉姆斯之後的創作。馬克森對布
拉姆斯的影響很大，而布拉姆斯也從未忘記這位恩師的教
誨，他一直敬重這位技藝超群又尊重學生的師長。

醜惡裡的掙扎

　　雅各一家的經濟狀況愈發窘迫，13 歲的布拉姆斯儘管
在鋼琴演奏方面盡顯鋒芒，但也不得不幫父母扛起養家餬
口的重擔。他在劇院裡協助父親演奏，當私人鋼琴教師，
期間寫了管絃樂改編曲、舞曲、進行曲等不少音樂作品，
以換取微薄的收入。為了多賺些錢，他還到酒吧間擔任鋼
琴師，這些酒吧專做船員生意。雅各年輕時待過的根維爾
泰爾酒吧，現在也有了兒子那瘦弱矮小的身影。對於稚氣
尚存的布拉姆斯，那樣的地方還太過陌生。

　　消遣者們或買醉，或享樂，放縱於聲色犬馬之間，布

拉姆斯需要做的是為他們的消遣助興，他手指下的黑白鍵，在此時彷彿成了某種諷刺的玩笑，編織出讓他自己所不齒的音調，與周圍的調侃交相呼應。更糟的是，酒吧間的工作環境讓他窒息。老闆為了讓他通宵彈琴，強迫他喝酒，他只得一飲而盡，然後忍住胃痛，在昏昏沉沉之中奏響一首又一首的舞曲歡歌。妓女們勾搭布拉姆斯，無聊時常常朝他拋媚眼，還拽著他坐在她們的腿上，講一些粗鄙的笑話。

見到客人來了，這些女人就拉著他們走到彈琴的布拉姆斯的周圍，拿他當招牌，「看，我們這兒有鋼琴師，約翰尼斯‧布拉姆斯！」接著是一陣浪笑。

小小年紀就被迫浸淫在醜惡中，是一種不幸，但布拉姆斯在他那追求純真、善良與美好的本能的驅使下，不停地掙扎著，甚至向惡劣的環境發出怒吼。為了讓自己和那些豔俗場面保持距離，他在譜架上放了詩集，一邊演奏酒吧舞曲，一邊讀著海涅、賀德林、諾瓦利斯或艾興多夫的詩歌，對這個鋼琴神童而言，如此一心二用絕非難事。

詩人們天馬行空的想像為年輕的布拉姆斯打開了一個神奇的世界，那裡有行俠仗義的騎士，有超凡脫俗的佳人，有對大自然的崇敬，有不可阻擋的向上的力量。他越發喜歡那些詩句，一有空便跑到運河橋邊的書攤上蒐羅古

書，那裡載有他所神往的世界。他還專門準備了一個札記
本子，摘抄自己特別喜歡的段落篇章，記錄自己的所思所
想。布拉姆斯為這本個人札記起名為《青年克萊斯勒的寶
庫》。克萊斯勒是一位神祕的音樂家，他是德國短篇故事
作者、小說家、浪漫主義代表人物霍夫曼筆下的人物。霍
夫曼的小說創作以荒誕離奇的情節、怪誕詼諧的文字來表
現並批判週遭世界的黑暗與罪惡，布拉姆斯在烏煙瘴氣的
環境裡身不由己，卻在霍夫曼的高度反諷中找到了內心的
出口。

海涅（1797 —— 1856）
德國著名抒情詩人，著有《青春的苦惱》、《抒情插
曲》、《還鄉集》、《北海集》等組詩，具有鮮明的浪
漫主義風格。另有四部散文旅行札記，深刻反映了社會
現實。

賀德林（1770 —— 1843）
德國詩人，古典浪漫派詩歌的先驅，代表作有詩歌《自
由頌歌》、《人類頌歌》、《為祖國而死》等，其作品
兼具古典內涵與主觀感情，反映出理想與現實間的不可
調和。

諾瓦利斯（1772 —— 1801）
德國作家，代表作有《夜的頌歌》、《聖歌》，以及未
完成的長篇小說《亨利希·馮·奧夫特丁根》，其探討

以藍花為象徵的浪漫主義詩歌的價值和本質，語言優美，想像豐富。

艾興多夫 (1788 —— 1857)

德國浪漫派作家，主要作品有長篇小說《預感和現實》、中篇小說《沒出息的人》、抒情詩《在清涼的土地上》和《上帝賜恩的人》等，其詩歌具有鮮明的民歌風韻，反映了對理想的追求與希望，廣被譜曲傳唱。

很多年以後，當布拉姆斯回憶起這段掙扎的生活時，他曾感慨道：「過去像我這樣艱難地過日子的人，恐怕並不很多。」但是不能不說，曾經的困苦磨練了他的意志，為謀生而寫的音樂作品提高了他的作曲能力，與社會底層的廣泛接觸使他累積了大量的德國民間音樂素材，這些都為他日後的創作打下了基礎。

所幸的是，生活不總是灰暗的。父親的一位舊相識阿道夫‧吉澤曼在了解了布拉姆斯的才華和艱辛生活後，邀請他到自己家裡做客，並教自己的女兒萊申彈鋼琴。吉澤曼的家在溫森，那是萊茵河畔的一個小鄉村，吉澤曼在這裡開有一家紙廠。1847 年春天，布拉姆斯暫時告別了漢堡城裡令人窒息的貧民窟和酒吧，到詩人筆下的森林和萊茵河水中去尋覓他心中的世外桃源。讓布拉姆斯更加開心的是，萊申只比他小一歲，二人很快就成了好朋友，白天萊

申帶著他去鄉間散步，傍晚兩人則沉醉在故事和傳奇中。

多年以後，布拉姆斯將二人都特別鍾愛的中世紀傳奇《瑪格洛納》中的部分詩篇放在他的歌曲集《瑪格洛納浪漫曲集》裡，來紀念曾經這段美好而寶貴的時光。布拉姆斯每個星期還要回一次漢堡上馬克森的鋼琴課，萊申有時也跟著一起去。她的叔叔在新鐵路幹線和萊茵河渡輪上經營自助餐生意，就順便帶著兩個孩子。有一次，吉澤曼還請雅各一家人到漢堡歌劇院看戲，布拉姆斯在那裡第一次觀看了莫札特的歌劇《費加羅的婚禮》。

在溫森度假的日子裡，布拉姆斯並沒有放下音樂。他曾和一位擔任地方官員的業餘音樂家布魯姆先生合奏過一部雙鋼琴版本的貝多芬作品。他還被一個男聲唱詩班邀請擔任聲樂指導和鋼琴伴奏，他為他們寫的兩聲部合唱曲後來都成為唱詩班的主要演出曲目。而他在這期間又累積了不少德國民謠素材，它們都影響了他最早的兩首鋼琴奏鳴曲的創作。

第二年的夏天，布拉姆斯再次被吉澤曼邀請去度假。

多年以後，布拉姆斯曾說：「我非常感謝這一家人的關愛和友誼，對阿道夫的回憶是人類心中所能珍藏的一種最美的情懷。」他將一片感恩之心化為行動，曾為萊申的女兒安排獎學金，來回報吉澤曼一家的善心。

在等待中前行

1848 年，德意志資產階級革命失敗，封建割據勢力捲土重來。但比起自己的人生道路，這些還不足以引起 15 歲的布拉姆斯的注意。他在求學期間就為職業鋼琴演奏家的道路做了艱苦的累積，現在他已經從學校畢業，馬上要開始在這條道路上謀求生計和發展了！

9 月份，在溫森度假結束後不久，布拉姆斯舉辦了自己的第一場公開音樂會。他安排的曲目包括巴哈的賦格，多勒的《威廉泰爾幻想曲》等，前者是他所鍾情的，而後者則是為了迎合大眾口味，那是一首表現李斯特式的華麗技巧的作品。次年春天，布拉姆斯又開了一場音樂會，他在曲目安排上用心良苦，有當時流行的華麗曲目 —— 泰爾貝格的《唐璜幻想曲》，有自己創作的《最愛的華爾滋幻想曲》，還有他心中的重頭戲 —— 貝多芬的《華德斯坦奏鳴曲》。聽眾和評論家們對給予這個年輕人肯定，但也僅僅認為他是一個鋼琴演奏新星而已，帶著一閃而過的光亮，然後消失於天際。對口味挑剔的鑒賞家們而言，布拉姆斯的音樂會不過是證明職業演奏者的隊伍裡又多了一個成員。

布拉姆斯有點沮喪，16 歲的他，迫於生計又被老師和父母寄予厚望，卻沒有得到他所想要的結果。但他的沮喪

只是源於虛榮心沒能得到最大的滿足。其實，他因為性格
羞怯並不享受演出的過程。並且，他的心裡存在一種隱祕
的渴望 —— 成為作曲家。布拉姆斯心想：「說不定這正是
我轉向作曲的機會呢！」很快，布拉姆斯低落的情緒就消
散了，他的腦海裡充滿了各種各樣的構思。

　　音樂會上的曲目安排早已暗示了布拉姆斯對於巴哈、
貝多芬等古典主義作品的鍾愛，這個少年開始嘗試較為嚴
肅的創作，他也欣然接受來自樂團和合奏團的聲氣相投的
作曲委託。遺憾的是，他很害羞，這些早期作品都是以
他的筆名發表的，現在很難辨別它們是否出自布拉姆斯之
手。他現存的第一首作品〈降 e 小調諧謔曲〉於 1851 年
完成，該曲為鋼琴而寫。

諧謔曲

又稱詼諧曲，產生於 17 世紀和 18 世紀上半葉的聲樂曲
或器樂曲，大部分為三拍子的活躍節奏，速度輕快，常
用突發的強弱對比，具有舞曲性與戲劇性的特徵，表現
幽默的情趣，常在交響曲等套曲中作為第三樂章出現，
以取代宮廷風格的小步舞曲。

　　作曲者一般把自己的作品進行編號，用 Op. 表示作
品的編號，用 No. 表示其中曲目的編號，如布拉姆斯於

1873 年完成的〈c 小調第一絃樂四重奏〉編號為 Op.51，No.1，表示這是他出版的第 51 號作品的第一首。

一天，布拉姆斯的一位朋友路易・雅帕找到他，勸他把作品拿給舒曼夫婦過目，「這可不是你羞怯的時候！舒曼可是大名鼎鼎的音樂大師啊，他的太太克拉拉是鋼琴家，他們現在就在漢堡的一家飯店！約翰尼斯，機會就在眼前，你難道想錯過嗎？」布拉姆斯想想，覺得朋友是對的，但是當面拜訪似乎有點唐突，於是把作品寄去了。可惜的是，舒曼夫婦當時忙得分身乏術，包裹被原封不動地退了回來。

被大師拒絕，讓這個正在成長中的、對自己的音樂生涯寄予無限期待的年輕人大失所望。雖然他不知道其中的原因，但那種挫敗感所帶來的負面影響，比起幾年前音樂會上的不受重視，要大得多，畢竟成為作曲家是他的夢想。

或許一直以來奔走於生存的經歷，讓他學會了等待和堅持。除了一些必要的演出，布拉姆斯的生活沒有特別的變化，他依然在酒吧裡演奏，教學生鋼琴，譜寫委託作品。

面對兒子的「多棲」狀態，雅各感到困惑，「都老大不小了，他到底想做什麼呢？想當初，我 19 歲就出來

打拚，好歹我方向明確啊……」克里斯蒂娜也很擔心兒子，「約翰尼斯看起來好像完全沒有目標啊，就這麼漂著嗎……算了，還是不要打擾他，這個年紀，正是迷茫的時候。」還好，父母看在眼裡，疼在心上，但並沒有表達他們的憂慮。困苦的生活並不容易改變，他們仍然將精力放在維持生計上。

可貴的是，馬克森從來都沒有改變過他對布拉姆斯的信念，他對這個年輕人的天賦太了解了。他理解布拉姆斯要成為作曲家的渴望，他也知道布拉姆斯擁有這個實力，現在不過是在等待良機。「這樣的磨練是好事，約翰尼斯，你需要的是時間，不要急躁。」回望馬克森那慈愛的眼神，布拉姆斯點點頭，有恩師的鼓勵之語，他的心更加堅定了。

第 2 章　遠走高飛

遇見貴人

1851 年，布拉姆斯參加一位富商的家宴演奏會，與同樣應邀的愛德華・雷曼尼相識。這位來自匈牙利的猶太裔青年，只比布拉姆斯大三歲，但此時已是名揚海內外的小提琴家。他在演奏會上，將原汁原味的吉普賽音樂詮釋給大家聽，其中的奔放、灑脫與熱情給布拉姆斯留下了深刻的印象。後來他才知道，雷曼尼曾參加過 1848 年的資產階級革命，因革命失敗才從匈牙利的布達佩斯逃到漢堡。雷曼尼的青年大師與革命分子的雙重身分，和他自己所演繹的音樂一樣，散發出一種神祕、華麗而不羈的風采，這讓怯懦的布拉姆斯深深著迷，而雷曼尼也注意到布拉姆斯那頗具潛力的鋼琴技巧和超常的樂思，彼此的欣賞使得他們很快就成為了要好的朋友。之後的幾個月裡，他們經常在一些私人聚會上合奏，直到漢堡警方下令將匈牙利難民驅逐出境。雷曼尼不得已逃到美國，又在 1852 年年底回到漢堡。

此時，政治環境已相對緩和，雷曼尼有另外的打算，如果說一年前和布拉姆斯一起應邀在小型宴會上合奏算是逃亡生活下的權宜之策的話，那麼現在他要開始一種新的生活。他找到布拉姆斯，談到了今後的發展：「約翰尼斯，我覺得以我們兩個人的才能，如果總是出席私人演奏

會，似乎有點委屈我們呢……」

「哦？」布拉姆斯不確定對方想說什麼。

「我是這樣想的，我們還是得合作，但是要把演出的範圍擴大到整個德國！」雷曼尼嘴角一揚，眼睛微微瞇著，躊躇滿志。

「哦，你是說我們要巡演嗎？」布拉姆斯揚起了眉毛，像是猶疑，又像是期待。雷曼尼趁熱打鐵：「對，就是巡迴音樂會呀，我們可以先從德國北部開始！」布拉姆斯動了心，儘管他有著和他年紀不太相稱的保守性格，但是對於逃離單調而乏味的生活，他很期待。不僅如此，他還想，與其這樣在家鄉等待某種結果，不如出去闖蕩一番，就算是增加一些見識，說不定對作曲大有幫助呢。布拉姆斯欣然接受了雷曼尼的提議。

1853 年 4 月 19 日，兩位懷著音樂夢想的年輕人向北出發，他們那躍躍欲試的心情就像一團火焰，將乍暖還寒的空氣驅散開來，也將前方的漫漫長路照得明亮。只是，布拉姆斯尚不知曉這次出行的意義何在 —— 它是他成為流浪者的開端，並讓他遇見他生命中的貴人們 —— 這些都改變了他的一生。

巡演第一站是溫森，那是幾年前布拉姆斯的度假之地。

　　老朋友們熱烈的歡迎他和雷曼尼，音樂會門票一售而空。首次巡演的順利極大地鼓舞了這兩個青年人。一個月以後，他們來到策勒。音樂會開始之前，他們突然發現演奏所用鋼琴的音準降了半音，布拉姆斯並沒有慌亂，他按升 c 小調將貝多芬的《c 小調小提琴奏鳴曲》即興演繹，與雷曼尼配合得天衣無縫。儘管布拉姆斯認為這很平常，但是當雷曼尼鄭重地將這件事宣布給觀眾時，在場的每一個人都被聚光燈下那個看著不太起眼的伴奏者的鋼琴技巧震撼到了，他們由衷地為他再次鼓起掌來。第二站的音樂會就這樣取得了極大的成功。接著他們來到第三站呂內堡，布拉姆斯在溫森度假期間曾與他搭檔二重奏的布魯姆也在那裡，他特地為這個二人組舉辦了一場音樂宴會，他們的演奏毫無懸念地受到在場的音樂圈內人士的好評，第二天還加演了一場。

　　按這樣的趨勢，他們的巡演道路將非常光明。但雷曼尼並不滿足於此，他認為現在正是拜訪約瑟夫‧姚阿幸的好時機。姚阿幸是雷曼尼在學生時代的朋友，現在已是享譽國際樂壇的小提琴家，並在漢諾威國王管絃樂團擔任總監。布拉姆斯幾年前曾聽過姚阿幸在漢堡的演奏，對這位小提琴名家有很深的印象，現在他即將登門拜訪，內心的忐忑與期待交織在一起。不過，當見到姚阿幸時，害羞的布拉姆斯尚未開口，雷曼尼便高談闊論起來，從追憶同窗

時代的舊事，到炫耀二人組的成功巡演，終於介紹到身旁的布拉姆斯，而他因為一直插不上話而愈發窘迫。

　　「約瑟夫，你根本想不到，你面前坐著的絕對是個天才！」雷曼尼這樣吹捧，布拉姆斯的臉一下子就紅了，姚阿幸知道雷曼尼喜歡誇大其詞，便說：「哦……我想，還是讓約翰尼斯談談他自己的作品吧。」布拉姆斯這才有機會開口，但也只是簡單地介紹了作品的名字和完成時間而已，因崇敬而羞怯的他寧願用自己的雙手說話。當沉浸於演奏的時候，布拉姆斯才緩緩地敞開心扉，那其中包含了自己對音樂的理解，還有對大師的景仰之情。姚阿幸認真地聽著，時而微微嘆息，時而瞇起眼睛，他實在難以相信，這個比他小三歲的害羞的青年居然有如此卓越的才思！那些跳動的音符，熱忱而明快，它們被富有天賦的組織者以嚴謹的形式編織在一起，變幻出美妙的旋律和靈動的節奏。姚阿幸心花怒放，深深地折服於布拉姆斯作品的原創性，聽完彈奏他立即大聲鼓起掌來：「太棒了！太棒了！」布拉姆斯剛剛演奏完，心緒的流動還未即刻停下來，他淺淺地笑了。姚阿幸隨即表示，他願意成為布拉姆斯的師友，不過他指出：「我想更多的是我們作為朋友的關係，約翰尼斯，你的才華太出眾了，我不敢保證能帶給你多少新知。」

「謝謝您，謝謝！」布拉姆斯笨拙地表達著他對姚阿幸的謝意，內心愈發明亮起來。雷曼尼很得意，布拉姆斯的表現沒有讓自己丟面子。兩人在漢諾威留了下來，布拉姆斯寫信告訴父母自己受到大師賞識的喜訊，克里斯蒂娜的回信中充滿了興奮和欣慰：「你光榮的時刻就要到了！你應該感謝上帝，是他派遣天使將黑暗中的你送往有人欣賞你才華的世界。」

不久，姚阿幸為他們安排了一場宮廷演奏會，可是警方馬上就查出雷曼尼居然是一個革命分子，並且不放過可疑的布拉姆斯。姚阿幸多方努力都無濟於事，只好建議二人先去威瑪那裡暫時躲避一下，他向李斯特寫信推薦了他們。儘管在漢諾威沒有停留太久，但布拉姆斯已經和姚阿幸建立了惺惺相惜的友誼。

威瑪之行

在前往威瑪的路上，布拉姆斯陷入了沉思，他感到命運真是奇妙，幾個月前自己還是默默無聞的，現在居然被引薦給當今音樂界的泰斗了！他感到十分慶幸。但同時，他又心懷畏懼。

費倫茨‧李斯特因其炫技型的鋼琴演奏風格讓觀眾為之震撼和痴迷，他被稱為「鋼琴之王」、「鋼琴雄獅」、

「鋼琴界的帕格尼尼」，其個人風格定義了新的鋼琴演奏流派。李斯特的作品凸顯了浪漫主義情懷，在當時是潮流的代表。1853 年，42 歲的他儘管已經從演出舞臺上退休，但對整個歐洲音樂界的影響不減當年。布拉姆斯在之前舉辦的個人音樂會上為迎合觀眾曾演奏過一些炫技作品，展現了李斯特式的華麗風格，但還達不到大師的水準。除此之外，對於李斯特的作品，布拉姆斯感覺似乎並不符合自己的口味，是不是自己的理解還不夠深刻呢？總之，他的內心是忐忑的，但是懷揣姚阿幸的推薦信，他又有了勇氣：「無論如何，能見到音樂界的王者總是一件十分幸運的事！」

　　布拉姆斯和雷曼尼來到了位於威瑪郊區的阿爾滕堡別墅，這棟別墅連同周圍的風景區都屬於李斯特統轄的藝術村，他作為新德意志樂派的引領者之一，正試圖透過這個村子的影響力將威瑪打造成音樂、繪畫與文學的薈萃之地。

　　阿爾滕堡別墅的大門向所有理解李斯特音樂理想的藝術家們敞開著，客人絡繹不絕，舒伯特、韋伯、舒曼、拉夫和華格納等時下音樂名家的重要作品都在此演出過，而許多年輕的藝術家也被吸引過來，並得到大師耐心的指點。

　　阿爾滕堡別墅從外面看並不起眼，但進去後就是一座宮殿。在貧民窟長大的布拉姆斯，被室內雍容華麗、優雅高貴的設計所震撼，他屏氣凝神，盡量掩飾自己的少見多怪。他終於見到了別墅的主人，還有傳說中與李斯特同居的卡洛琳‧馮‧賽因 —— 維根斯坦公主。他們都是生來具有貴族氣質的人。

　　布拉姆斯將姚阿幸的推薦信恭恭敬敬地遞給李斯特，他的心跳得更快了。李斯特接過信件開始閱讀，不時地朝布拉姆斯看一眼，神色越發親切，李斯特的愛才之心又一次被召喚出來，他引導年輕人來到鋼琴前：「約翰尼斯，來，為大家彈奏你的作品吧！」他那富有魅力的聲音，讓正在熱烈討論音樂的客人們停了下來，他們的注意力轉向李斯特和他身旁的矮小羞怯的青年。

　　布拉姆斯緩緩地坐下，面前的「樂器之王」具有和他主人一樣的高貴氣質，他的記憶裡似乎從未存在過擁有如此強大氣場的鋼琴，他心中有疑問：「是否只有它才配得上李斯特，是否只有『鋼琴之王』才能真正地駕馭『樂器之王』呢？」布拉姆斯不敢繼續胡思亂想，他感到屋子裡所有的目光都聚焦在自己身上，等待的靜寂是可怕的。他輕輕地把自己的作品放在譜架上，深吸了一口氣。當冰涼的雙手放在黑白琴鍵上的時候，布拉姆斯突然感到那些曾

經從胸中流淌出的旋律彷彿凝固了，他居然一個音符也彈不出來！他嘆了口氣，把手放回膝蓋，緊張、無助的感覺讓他不知所措。

就在這時，李斯特瀟灑地走到鋼琴旁，請年輕人起身，然後優雅地坐下，他只掃了一眼曲譜，便開始彈奏布拉姆斯的〈降 e 小調諧謔曲〉。李斯特的試奏不但準確無誤，而且富有表現力，滿堂賓客無不鼓掌叫好，布拉姆斯驚嘆得難以言表。李斯特見過的場面很多，眼前的不過是一個緊張的孩子罷了，他拍拍布拉姆斯的肩膀，帶著由衷的鼓勵：「年輕人，你的作品非常出色，看得出來，你很有天分，也很用功！」布拉姆斯這才鬆了口氣，向大師輕聲道謝。李斯特的興致很高，他又坐下身，演繹自己最近創作的《b 小調鋼琴奏鳴曲》。當演奏到得意之處時，他的眼神瞥向布拉姆斯，希望從年輕的同行眼中看到些許感動或者理解之意，但他驚訝地發現布拉姆斯居然睡著了！李斯特十分不悅，他很快結束了演奏，悄然退場。眾人不解，這才發現熟睡中的年輕人。雷曼尼推醒他的朋友，責怪他說：「你怎麼能這樣無禮！大師剛剛為你解了圍，你卻在他演奏的時候睡著了！真是不可思議！」雷曼尼頹然地感到自己精心安排的一切彷彿要毀於他這個上不了臺面的朋友。而剛剛從無法彈奏的窘迫中恢復過來的布拉姆斯

也為自己對李斯特的冒犯感到深深的悔意，他恨自己不珍惜機會，甚至覺得給姚阿幸也丟了臉面。

第二天，李斯特似乎忘了這件事，繼續以他的禮貌與仁慈款待兩位年輕人，彷彿昨日什麼事都沒有發生，他還請二人在別墅多待幾週。這讓內心充滿歉意的布拉姆斯感到些許安慰，也讓雷曼尼激動不已。

然而，對布拉姆斯來說，接下來的時日，他越發現得不適。別墅的主人宣稱早就忘了母語而用法語談話，來自各地的藝術家們客隨主便，就跟著說法語，這對從小討厭法國而不願學習法文的布拉姆斯而言有些困難。本就有些拘謹的他，現在更顯得被孤立起來。另一方面，如果說之前他對李斯特的作品缺乏深入了解而難以說清自己觀點的話，那麼現在他確定了自己的態度。布拉姆斯喜歡巴哈和貝多芬作品中的邏輯結構，那是一種堅實的存在。而他在阿爾滕堡中聽到的倚賴文學或者繪畫的聲音可以說幾乎褻瀆了他對音樂的理解和追求，布拉姆斯甚至想到他之前對李斯特無意冒犯的原因可能就是他對浪漫主義「不感冒」。

更糟的是，和他一起巡演、一起拜訪大師的雷曼尼自從布拉姆斯的「無禮」表現後，就不願搭理他，兩人的隔閡越來越深。有一次，布拉姆斯實在忍不住想和朋友表達一下他對李斯特作品的反感，雷曼尼趕緊止住他，說道：

「你根本不懂李斯特的音樂！不要亂說了，布拉姆斯！」然後徹底和他劃清了界限，成為了李斯特的忠實追隨者。

　　布拉姆斯的日子更不好過了，儘管身邊都是音樂界的翹楚或新銳，但自己與他們每一個人都沒有共鳴。而且，這個不善交際的年輕人，常常不能隱藏自己對於週遭一切的厭惡情緒，即便李斯特不以為忤，其他人也看他不順眼。

　　布拉姆斯越發孤獨，只好寫信給姚阿幸，因為他是同情自己的知音和導師，願意傾聽他的苦悶與沮喪：「雷曼尼丟下我離開威瑪，這純屬他個人的想法，因為我的態度不可能讓他有一點藉口這麼做……」姚阿幸早就看出昔日同學的虛榮與善變，只是他還未來得及告訴布拉姆斯。他很快回信，誠懇地邀請布拉姆斯到哥廷根散散心，布拉姆斯決定離開讓他傷感的威瑪。

　　姚阿幸正在哥廷根大學聽哲學和歷史講座，布拉姆斯也隨性旁聽了一些課程，他喜歡聆聽師生們理性的辯論，偶爾和他們一起飲酒作樂，阿爾滕堡別墅的不堪遭遇逐漸淡去。他很享受那段無拘無束的日子，不必為生計忙碌奔走，不用被迫聽他討厭的音樂，也無需理會令他反感的人們。他常常與姚阿幸探討音樂，日子在不知不覺間逝去，而兩人的友誼更加深厚了。

　　儘管雅各和克里斯蒂娜收到的家信裡滿是兒子對於哥廷根生活的熱切描述，但是他們心中充滿了疑問：「巡迴演奏會不是挺順利的嗎？怎麼就突然結束了？難道沒有錢了？」當他們焦頭爛額地準備為兒子籌集資金的時候，才得知布拉姆斯花著姚阿幸的錢在哥廷根度假。在信中，母親焦慮地寫道：「如果你在每一件小事上都花姚阿幸先生的錢，那麼你將對他背負太多責任……孩子，你對人了解太少、信任太多啊！」姚阿幸則鄭重地向樸實的家長們回信道：「約翰尼斯以藝術家的姿態激發了我的工作靈感，這大大超過我的期望！儘管他很年輕，但是他那純潔、獨特、豐富的心靈與智慧，都展現在他的音樂裡。而且，所有與他在精神上相通的人都會感受到他的本性帶給大家的快樂……」布拉姆斯一家人喜出望外，連姚阿幸這樣有地位的音樂家都對兒子如此讚美，還擔心什麼呢？「約翰尼斯在作曲上居然這麼有天分呢！這小子，真是有兩下子，比他爸強多啦！」雅各咯咯地笑起來。

拜訪舒曼夫婦

　　布拉姆斯在哥廷根的日子隨性而愜意，但這樣的生活也是一種等待，即便有摯友與家人的理解和支持，他也不能消除內心隱隱不安的感覺。他還沒有出版任何作品，他距離成為作曲家的夢想還很遙遠。布拉姆斯準備離開哥廷根，姚阿幸給他寫了推薦信，希望他去拜訪羅伯特·舒曼。舒曼作為浪漫派音樂大師的地位早已確立，如果他能為布拉姆斯說上一句話，那麼布拉姆斯一定前途光明。布拉姆斯表面上答應了煞費苦心的朋友，但是他心存抗拒。

　　一方面，威瑪之行讓他對拜訪音樂界名流產生了嚴重的心理陰影，另一方面，他之前寄給舒曼夫婦的作品曾被他們原封不動地退回。他那敏感而脆弱的神經，受不了再一次被折磨。

　　從和雷曼尼開始巡迴演奏會那時起，布拉姆斯就已經走在了流浪者的路上。這一次，他異想天開地決定先在萊茵河畔來個徒步旅行，他要一邊走一邊想想自己在音樂方面的定位。他在萊茵河上溫習著他少年時期為之著迷的傳奇故事，穿過一個又一個小城，還見到了姚阿幸在音樂界的朋友們。碰巧的是，這些人都十分推崇舒曼。布拉姆斯和他們聊了很多，對舒曼的作品也有了一定的了解，感到有些共鳴。這一切似乎都暗示他一件同樣的事情。終於，

43

他決定拜訪舒曼。

1853 年 9 月 30 日，20 歲的布拉姆斯來到了舒曼夫婦位於杜塞道夫的家門口。他舉起右手，又放下，呼出一口氣。他定定神，再次將手舉起，「咚咚咚」，節奏不緊不慢，他終於敲響了大師的門。他微欠身，不安地等待著。

門開了，一個十來歲的小姑娘睜著大大的眼睛打量著他。

「哦……我是約翰尼斯·布拉姆斯……嗯，我，我是來拜訪舒曼夫婦的。」布拉姆斯吞吞吐吐地說明來意後，小姑娘給出一個歡迎的表情，讓他進了屋。

這是一棟舒適而樸素的房子，明亮寬敞，雅緻溫馨，還不時傳來孩子們的笑聲。布拉姆斯有一種歸屬感，那不正是他一直所渴望的家庭環境嗎？他被帶到一位中年男人身旁，心想，這就是舒曼了吧？那人投過來的目光帶著和善的疑問，似乎沒有李斯特的矯揉造作，布拉姆斯特別想和他說話，敲門時的緊張感消減了許多。

「想必您就是舒曼先生了？哦，我是約翰尼斯·布拉姆斯，約瑟夫·姚阿幸讓我來拜訪您，這是他寫的推薦信。」布拉姆斯恭敬地把信遞給舒曼，心裡有些忐忑，但更多的是一種篤定。

「嗯，布拉姆斯，在作曲方面很有天分……」舒曼一面

讀信，一面自言自語，然後抬起頭微笑著說：「這樣吧，年輕人，彈彈你的曲子。」

這恰是布拉姆斯最想做的事情。他穩坐在鋼琴前，手自然地放在琴鍵上，胸中似有很多很多話想對這位可親可敬的浪漫主義大師說。「停！」他剛剛彈了幾個小節，就被舒曼止住了，「克拉拉一定要來聽聽呢，」舒曼把妻子請進來，「你會聽到之前從未聽過的音符。」

一位美麗端莊的女人出現在鋼琴旁邊，哦，那是一雙怎樣的眼睛啊，閃爍著智慧，又隱隱透著憂鬱。「開始彈吧，年輕人！」布拉姆斯這才彈起他的《C大調第一鋼琴奏鳴曲》，演奏中藏著自己對這兩位前輩的景仰與喜愛之情。

音樂不疾不徐地推進，帶著堅定、活力與柔情，迴蕩在房間裡。舒曼夫婦已然沉浸在樂聲中，好久沒有聽到這樣親切而迷人的樂曲了！舒曼彷彿看到了二十年前的自己，「啊，年輕人，熱情而不張揚……這樂思，太美妙了！他已經發掘了真正神奇的領域，他的奏鳴曲像喬裝的交響樂一樣……」

克拉拉也被布拉姆斯的音樂感動了，「他彈奏的音樂是如此完美，好像是上帝派他到這個世界似的。豐富的想像，深厚的感覺，還有完美的表現手法，哦，不可思議！」

　　布拉姆斯演奏結束，舒曼夫婦意猶未盡。布拉姆斯看到舒曼夫婦那因喜愛他的音樂而洋溢著光澤的面龐，心裡充滿了慰藉，看來拜訪兩位大師是正確的決定，他們理解他的音樂。

　　「非常完美，年輕人！」舒曼由衷地讚嘆道，「聽到你的音樂，我真是難以想像自己二十歲在做什麼呢……恕我直言，你絕對前途無量，只要你身體健康，一切都會順利的！」克拉拉微笑著點點頭，她十分同意丈夫的評價。

　　布拉姆斯不好意思地笑起來，額前的頭髮因為剛才過於投入的演奏還有點凌亂，但他的心已安定了許多，有摯友的推薦，有大師的肯定，未來的道路更加明朗了呢！

　　舒曼夫婦堅持讓這個年輕的天才留在杜塞道夫，為了讓他每天上門拜訪，他們給他安排了就近的住處。在音樂方面，舒曼夫婦成為了布拉姆斯的良師益友，舒曼給予年輕人以寶貴的創作經驗，克拉拉則講解鋼琴演奏的技巧，這讓布拉姆斯受益良多。布拉姆斯對舒曼夫婦原本就有一種天然的親切感，現在，他已被他們純樸與高尚的品格所深深吸引。舒曼的熱情被年輕人的才華激發出來，那些天，他一直處於高度亢奮狀態，他在日記中稱布拉姆斯為「雛鷹」，在給姚阿幸的回信中形容布拉姆斯是「屬於未來的大師」。克拉拉為布拉姆斯的音樂所感染，為丈夫重

新煥發出的光彩感到欣慰，她經常稱布拉姆斯為「羅伯特的約翰尼斯」。

在杜塞道夫停留期間，布拉姆斯完成了《f小調第三鋼琴奏鳴曲》，並創作了一些獨唱作品。他還接觸到很多舒曼的朋友，在和眾多藝術家和作家的相處中，他的視野得到了極大的拓展。他和舒曼的一個學生，24歲的阿爾伯特·迪特里希結下了深厚的友誼。在迪特里希眼中，布拉姆斯看起來像個小男孩，那富於想像力的腦袋頂著美麗的髮絲，眼眸湛藍深邃，嘴唇散發著獨特的活力。布拉姆斯還以獨奏者的身分參加一些聚會，那些聚會中的人們都是和他心靈相契的，他感到很舒服。迪特里希曾記錄過布拉姆斯在音樂會上的表現：「他演奏的時候，將頭傾向琴鍵，像是一種習慣，他還興奮地大聲哼著自己演奏的旋律。面對聽眾如潮的讚美，他總是謙遜地反駁。每個人都對他卓越超群的才華感到驚訝。」在寫給友人的信中，迪特里希給出了自己對布拉姆斯音樂的看法：「布拉姆斯現在的作品已經達到了極高的成就。如果他的音樂能喚起你的記憶，那麼你一定會感受到其中蘊含著的貝多芬晚期作品的影子。

另外，布拉姆斯的作品都有一抹民謠的色彩，我堅信這是他音樂裡最迷人的地方。」

　　民謠確實是布拉姆斯作品中的重要組成部分，布拉姆斯曾告訴迪特里希，民謠的歌詞常常能夠激發出他的音樂靈感。

　　布拉姆斯在杜塞道夫認識的藝術家中，有一位叫阿齊姆，他是浪漫派運動的先驅，曾出版過德國民謠選集《少年魔號》，布拉姆斯也從他那裡豐富了自己在民謠音樂方面的知識。

　　輕鬆愉快的環境讓布拉姆斯性格中的另一面自然地展現出來。他不只是看起來像小男孩，實際上，他平日裡的表現就像個沒長大的孩子。他常常喧鬧著跑上樓梯，用雙拳「砰砰砰」地猛敲迪特里希的房門，不等朋友回應，就衝了進去，把他新的樂思滔滔不絕地講出來。有一次出遊，布拉姆斯跑到田地裡拔蘿蔔，把它們清洗乾淨之後，就獻給女人們做點心，還朝她們頑皮地眨眼睛。

　　不久，姚阿幸要來杜塞道夫舉辦演奏會，情緒一直很高的舒曼提議大家玩個音樂遊戲，「我們為什麼不集體寫一首小提琴奏鳴曲呢？作為歡迎約瑟夫的禮物」，這個提議得到了大家的贊同，第一樂章由迪特里希來寫，諧謔曲（第三樂章）由布拉姆斯執筆，舒曼負責間奏曲（第二樂章）和終樂章部分。這三個音樂頑童將姚阿幸的座右銘「自由卻孤獨」的單詞首字母組成的三個音 F.A.E. 作為貫

穿全曲的主題，並隱去了他們自己的名字。姚阿幸在音樂
會上欣然演奏了這首奏鳴曲，並且毫不費力地猜出了每個
樂章的作者。後來，布拉姆斯創作的諧謔曲樂章經常被單
獨拿出來演奏，這一樂章裡偶爾出現的強有力的節奏已具
有成熟作曲家的功力。

間奏曲

一種音樂形態，產生於 17 世紀左右的義大利，原本是
幕間戲，即在大歌劇的兩幕之間演出的獨幕喜歌劇，後
來演變為穿插在歌劇的兩幕之間或兩場之間的管絃樂
曲，以及交響曲、協奏曲、組曲、室內樂等套曲中兩個
主要樂章之間的短小樂章。

　　布拉姆斯受摯友的啟發，也為自己立了座右銘——
「自由而快樂」，其中蘊藏的情感經常出現在他的作
品中。

新的道路

　　布拉姆斯就要離開杜塞道夫了，舒曼決定盡自己最大的努力幫助他。舒曼去信自己的出版商，希望他們對布拉姆斯想要付梓的任何作品多多關照。布拉姆斯知道後十分高興，他將自己創作的所有曲目做了詳細的修訂，不久就離開舒曼家，到漢諾威找姚阿幸去了。

　　一天，他翻開於 10 月 28 日出版的《新音樂》雜誌，呆住了。一篇標題為〈新的道路〉的文章這樣寫道：「他不是在我們的注視下漸漸成熟起來並達到精深造詣的，而是像從天帝朱比特的頭腦中突然跳出來的羅馬女神密涅瓦，全副武裝地站在我們眼前。他已然到來了！這位名叫約翰尼斯‧布拉姆斯的青年，自襁褓中就被藝術女神和英雄們守護著。……他的一切，甚至他的外貌，都告訴我們，這是一位出類拔萃的人物。他坐在鋼琴前，帶領我們從美妙的意境逐漸探入神奇的幻境，他那出神入化的天才技藝將鋼琴變成了一個眾聲會合、時而哀怨嗚咽時而響亮歡呼的管絃樂隊。……這位藝術家像那湍急洶湧的洪流，直往下沖，匯成一股奔流不止、飛沫噴濺的瀑布，在它的上空閃耀著斑斕的彩虹，兩岸有翩翩飛舞的蝴蝶和婉轉唱歌的夜鶯。……我深信，如果布拉姆斯將他的魔杖指向管絃樂團或合唱團，那麼借助於這麼豐富的資源，他將為我

們展現出其對精神世界的更奇妙的洞察！」作者署名羅伯特·舒曼。布拉姆斯沒有想到，舒曼為了他眼中的天才，打破了十多年的沉默，提筆寫下一篇長長的推薦文章。布拉姆斯初讀時受到巨大震撼，受寵若驚，揚揚得意，而回味時卻又憂心忡忡起來。他才 20 歲，可以說是音樂界的毛頭小子，初來乍到，乳臭未乾，現在居然被德國一流作曲家譽為「命運之子」，他將受到大眾的多少期待啊！不僅如此，自己是否會遭到嫉恨也未可知呀！他甚至也不知道自己能否對得起舒曼的讚譽。

11 月 16 日，他給舒曼回信說：「您屈尊誇讚我已經引起了眾人的頌揚，這將大大增加整個音樂界對我的作品的期望。我真的不曉得如何才能客觀地看待那些作品，不過這倒驅使我用最審慎的態度去選擇要出版的曲目。……我目前的想法是不出版任何一首三重奏，而選擇《C 大調鋼琴奏鳴曲》、《升 f 小調鋼琴奏鳴曲》分別作為我的第一號和第二號作品；第三號，我覺得歌曲比較合適，第四號選〈降 e 小調諧謔曲〉。請您明白，我正盡我所能不讓您蒙羞。」他所提到的三重奏只有一首 A 大調於 1938 年被偶然發現並出版，其他都沒有流傳下來。這首曲子沒有標題，也不是一首偉大的作品，卻強烈地顯示出 20 歲的作曲家那恣意的具有爆發力的浪漫主義傾向。他還大幅修

改了一首絃樂四重奏，準備交給出版商，卻因自己不滿意而毀掉了作品。月底，布拉姆斯抵達萊比錫，受到舒曼的出版商的熱情接待，不久他的作品就出版了，小賺了一筆稿費。

　　舒曼的推薦文章使得布拉姆斯在一夜間成為大眾關注的焦點，有人讚賞他，有人攻擊他。而在古典樂派音樂家的聚集中心──萊比錫，這篇文章像捅了馬蜂窩一樣，因為被舒曼熱情歡呼著迎接的天才而後變為庸才的已不止一人，這一次，萊比錫的音樂才俊們帶著懷疑的眼光觀察著這位被舒曼譽為「雛鷹」的 20 歲的年輕人，心想：說不準又是曇花一現呢？然而謹慎的布拉姆斯在向出版商遞交作品時就做好了心理準備。他和萊比錫布商大廈管絃樂團總監費迪南・大衛一起演奏自己最近完成的奏鳴曲，還參加了一系列公開演奏會以及沙龍音樂會。在 12 月於布商大廈舉行的演奏會上，柏遼茲也在場，在聆聽了布拉姆斯的音樂之後他懷著無比激動的心情當眾擁抱了布拉姆斯。李斯特也曾出席布拉姆斯在萊比錫的音樂會，在寫給友人的信中他直接表達了自己對布拉姆斯的極大興趣，阿爾滕堡別墅的插曲早就被他拋在了腦後。儘管如此，外界的評論好壞參半，有音樂雜誌稱「布拉姆斯是受上帝恩賜的音樂家」，認為他總有一天會像舒曼所預言的那樣取得

巨大成功，但也有報紙質疑布拉姆斯「絕對不會成為第一流的明星」。

柏遼茲 (1803 ── 1869)

法國浪漫主義作曲家，其作品以交響樂成就最高，兼具古典主義傳統與浪漫主義精神。他的《幻想交響曲》開創了標題交響樂的形式，使得音樂與文學良好結合。他著有《現代樂器法及配器法研究》，精於配器，並對管絃樂作品的創作方式、管絃樂隊的編制和表現力有著深遠影響。

　　儘管如此，年輕的布拉姆斯很平靜地接受音樂界的審視，他覺得總體來說自己獲得了肯定，自己還年輕，路還很長，舒曼對自己的提攜之恩，他沒齒不忘，還要繼續努力。

　　離開萊比錫，布拉姆斯回到家鄉，與熱切盼望他回來的家人們團聚，一起度過聖誕節。九個月的闊別，眼前的一切，陌生又熟悉，走在漢堡熙熙攘攘的大街上，呼吸著比南方城市明顯冷得多的空氣，他有一種說不出的感覺。

　　走之前，他僅僅是一個有潛力的新人，而現在，他可以說是載譽而歸、衣錦還鄉啊！只是，漢堡人尚未聽到年輕人那蓬勃有力的心跳聲。他走進根維爾泰爾酒吧，感慨

萬千，這樣一個地方幾乎扼殺了他的才華呀！他大聲地敲擊那些迫於生計而演奏的粗俗曲調，他在控訴曾經的不幸，也在為自己的成功吶喊：「漢堡，你聽到了嗎？你的兒子光榮地回來了！」

　　帶著偉大前輩的器重與青睞，他以自信而堅定的面容迎接來自家人、老師和舊友的目光，徬徨與迷茫早已消失。

　　布拉姆斯一家人沉醉在聖誕節與新年的歡慶氣氛中，雅各此時已在漢堡劇院管絃樂團工作，家境有了改善，母親又一次調製了蛋酒，準備了豐盛的菜餚，家裡滿溢成功的幸福滋味。

　　不久，布拉姆斯接到第一批出版的作品，他即刻將作品寄去給舒曼，並附上一封信。在信中他說：「在此，我有幸寄給您我的作品 —— 由您催生的第一個孩子。……對我而言，孩子的新衣看起來一本正經得有些過分了，令人感到窘迫不堪。我仍然看不習慣這誠實的自然之子身著光鮮新衣的模樣。」

第 3 章　理智與情感

晴天霹靂

1854 年 1 月，布拉姆斯結束了短暫的假期，來到了漢諾威，與姚阿幸會合，在那裡等待他的還有他在萊比錫結識的好友奧托‧格雷姆。嶄新的一年，嶄新的開始，布拉姆斯感受到前所未有的力量和希望。他完成了《B 大調第一鋼琴三重奏》的大部分，這是布拉姆斯三首鋼琴三重奏的第一首，也是他之後發表的第一部室內樂作品。35 年之後，布拉姆斯的出版商請他修訂部分早期作品，其中就包括這首三重奏。修改後的作品少了「狂野」的自我，但並沒有改變曲中熱情而粗獷的旋律，鋼琴、小提琴與大提琴之間的對話優美而動人。布拉姆斯允許同時印行兩個版本，但修訂版經常在之後的演出和錄音中出現。他還認識了彪羅，彪羅是華格納的忠實追隨者。不過，布拉姆斯與彪羅、華格納都還不清楚彼此之間將會發生怎樣的故事。

重奏

即每個聲部均由一人演奏的多聲部器樂曲及其演奏形式，根據樂曲聲部及演奏者人數，可分為二重奏、三重奏，以至七重奏、八重奏等。最常見的重奏形式是絃樂器重奏，如由兩把小提琴、一把中提琴和一把大提琴組成，稱為絃樂四重奏。在絃樂重奏中加入其他樂器，如由一架鋼琴和兩件絃樂器組成的重奏稱為鋼琴三重奏，

又如由一支單簧管和四件絃樂器組成的重奏稱為單簧管五重奏。

室內樂,原指歐洲貴族宮廷中由少數演唱演奏者參加、為有限聽眾演出的一種表演形式或作品;17 世紀初發軔於義大利,演出一般不需要指揮,以別於教堂音樂;18 世紀末以後,指由一件或幾件樂器演奏的小型器樂曲,包括獨奏曲、重奏曲以及用少數樂器伴奏的獨唱或重唱曲,有別於大型管絃樂。

彪羅 (1830 —— 1894)

德國指揮家、鋼琴家和作曲家,1853 年首次登臺演奏,1865 年開始指揮生涯,其指揮才能在邁寧根時表現得最為亮眼,他將該公國的宮廷樂隊訓練成為當時歐洲最好的樂隊之一,其作品包括管絃樂敘事曲、鋼琴小品和鋼琴改編曲等。

華格納 (1813 —— 1883)

德國浪漫主義作曲家,對世界歌劇藝術有深厚的影響。他提出「樂劇」的概念,對傳統歌劇進行了徹底的改革,強調戲劇第一、音樂第二,其作品以充滿愛情、暴力、巫術與幽靈的神話傳說繪製浪漫主義生活圖景,或以史詩般的厚重寄託神聖的英雄情結,代表作《尼伯龍根的指環》、《崔斯坦與伊索德》、《羅恩格林》等將浪漫主義歌劇發展到頂峰。

　　月底，舒曼夫婦也到達了漢諾威，他們將與布拉姆斯、姚阿幸一起舉行音樂會。性情相投的藝術家們聚集在一起，切磋音樂，探討技術，登臺演奏，一切變得簡單而純粹。年輕人身上因敬畏而導致的拘謹不見了，他們在溫和友善的舒曼夫婦面前像兒子一樣。不過，令敏感的克拉拉感到不解的是，每當她與布拉姆斯目光相觸的時候，布拉姆斯馬上次避她的眼睛，而當自己的眼光移開他時，他又會把目光轉過來，她的餘光告訴她，他在偷偷地注視她，「這孩子，真是奇怪……」克拉拉搖頭自語。布拉姆斯的古怪舉止使得克拉拉對他多了幾分留意。她逐漸發現，布拉姆斯與年輕的羅伯特有些相像呢，他常常是沉默的，講話都是用短音節，吐字很輕，偶爾會有些粗魯的表達方式，他有時會突然陷入嚴肅的情緒，但他天生具有幽默感，僅僅是不善言辭。具有藝術家以及藝術家妻子雙重身分的克拉拉明白，布拉姆斯有他自己的隱祕世界，他生活在其中，並以自己的方式沉浸在所有美好的事物裡，語言對他而言是多餘的。

　　這期間，在朋友們的支持下，舒曼的音樂會大獲成功，連國王都對舒曼的音樂感興趣，大家倍感欣慰，友情更加深厚。然而，相聚的時光總是很短暫，舒曼夫婦要回杜塞道夫了，布拉姆斯、姚阿幸和格雷姆把夫婦二人送到

火車站。臨行前，舒曼和布拉姆斯長久地擁抱著，就像是再也見不著面似的。克拉拉面對眼前的離別場面，突然鼻子一酸，連忙轉過身去，她不知道，離開這些可愛的朋友，丈夫的情緒又會變成什麼樣子呢⋯⋯

原來，舒曼與精神錯亂已交戰多年，最近他又一次走在了精神崩潰的繩索上 —— 指揮工作的壓力，事業發展的挫折，特別是樂派之間的紛爭，正逐漸壓垮他的神經。儘管如此，克拉拉想，好在丈夫多年的夢想 —— 找到一個繼承巴哈、貝多芬傳統的新一代古典音樂人 —— 幾乎已經實現了，布拉姆斯的出現已經大大減輕了舒曼的憂慮，他在古典陣線上的堅守不再孤單。

火車開了，三個年輕人揮手告別，直到再也看不到舒曼夫婦的身影。布拉姆斯心裡有一種說不出的失落感。舒曼，他人生中的貴人，讓他愈發堅定地走在理想的大道上，舒曼的恩澤將永遠地根植在他所忠誠對待的音樂上面。克拉拉，她身上溫柔體貼的母性情懷，讓他深深地眷戀著，她對於他，像母親卻又不像母親，她理解他的天真，更理解他的音樂。此時此刻，舒曼夫婦就像他的家人一樣，讓他特別地不捨。

不久，姚阿幸和布拉姆斯收到了舒曼來自杜塞道夫的信。他寫道：「我常常想起過去的那些時光，和善的王

室，優秀的管絃樂團，還有兩個年輕魔鬼的豐富想像力貫穿其間……你們的音樂創作進展得怎麼樣了？……雪茄帶給我無窮的樂趣，它們有一種布拉姆斯式的味道，相當強烈卻很有滋味……」年輕人欣喜地讀著舒曼熱情洋溢的文字，全然想不到那只是一種假象。舒曼又開始幻聽了，天使的吟唱與魔鬼的吼叫在他分裂的性格中高低起伏，他說不清是旋律還是其他，常常伏在案頭，苦苦地回憶腦海中的聲音，試圖記錄下來，甚至夜不成眠。他的眼前時常出現各種各樣的幻象，他以為自己正置身於天堂門外卻無法踏入一步，「那裡雲霧繚繞，鳥語花香，流水潺潺，呵，多麼美妙！我在快樂地受苦！」舒曼對妻子講述自己的幻覺，眼中放著奇異的光芒。克拉拉異常焦慮，她多麼想幫助丈夫克服困擾，卻發現自己根本無法分擔他的痛苦。2月27日早晨，身著怪異的舒曼趁克拉拉與醫生談話的工夫，悄悄離開了家。那天是狂歡節，舒曼的奇裝異服並沒有引起路人的注意，他徑直奔向萊茵河上的橋頭，縱身跳到了河裡。萬幸的是，橋下正巧有船經過，船上的人把舒曼救了上來。可惜，舒曼的神智已完全錯亂了。

　　舒曼的朋友們在報紙上得知了他企圖自殺的消息，難以置信，但他們很快相繼到達杜塞道夫，看望已經發瘋的音樂家。布拉姆斯是第一個到的，當看到一個月前還與他

一起暢談音樂理想的舒曼被折磨得痛苦不堪的樣子時，布拉姆斯的心一陣陣抽搐。

克拉拉悲痛不已，她憔悴了許多，消瘦了許多，黯淡的眼睛裡滿是絕望。舒曼的六個孩子已經感到了家中氣氛的凝重，悄然不語，他的第七個孩子還在克拉拉腹中。

布拉姆斯望著這不幸的一家人，想到之前他們溫馨幸福的種種場景，那最令他羨慕、讓他獲得歸屬感的家庭生活，想到他和他們如家人一樣的相處時光，他實在不能接受眼前這一切！

舒曼，他感激不盡的恩人，志同道合的師友，如父親一樣關懷他，怎麼就精神崩潰了呢？布拉姆斯越想越難過，他跑到屋外，對著天空疾呼：「蒼天，上帝！為什麼？為什麼要讓善良的舒曼一家經受如此殘酷的命運？」

朋友們陸續前來看望舒曼一家，讓克拉拉內心的苦楚減輕了一些，但分身乏術的他們也只能停留片刻。很快，舒曼被送到恩德尼希的一家私人精神病院接受治療，離波恩不太遠。舒曼曾是克拉拉的精神支柱，現在他垮掉了，她感到十分無助。但是，面對這麼多孩子，還有一個待出世的嬰兒，以及舒曼的醫療費，越來越大的開銷不容她過分沉溺在悲痛之中，她需要全力撐起整個家庭，她開始招收鋼琴學生，彌補開支的不足。

　　舒曼一家的遭遇讓布拉姆斯十分痛心，他本來沒有什麼演出安排，現在正是他報答恩師的時刻，照料他的家人、幫助克拉拉分擔苦難是自己義不容辭的事情，於是就毫不猶豫地留了下來。

舒曼一家的忠實守護者

　　舒曼住院後，布拉姆斯就成了舒曼家裡的常客。克拉拉偶有身體不適，布拉姆斯就代她教學生，也替她跑腿辦事。他出面將無聊的訪客擋在門外，不讓瑣事煩擾她。他小心地照顧舒曼的孩子們，講故事給他們聽，為他們彈民謠。當不諳世事的孩子不解地問布拉姆斯：「爸爸去哪裡了呢，怎麼還不回來呀？」他總會收起眼角的感傷，拍拍孩子的腦袋，微笑地回答：「你們的爸爸去外地演出了呀，還得過幾天才能回來呢。別急，爸爸會帶禮物給你們的。」布拉姆斯知道，唯有音樂才是緩解克拉拉精神的良藥，他為她彈奏舒曼的音樂，也彈自己的新作，包括已經完成的《B 大調第一鋼琴三重奏》，試圖讓她暫時忘記所有的紛擾與苦痛。

　　克拉拉聽到那充滿希望的樂曲時，內心感到了不少慰藉。

　　鋼琴前的年輕人沉浸在演奏中，夕陽餘暉環繞著他，他那細細的髮絲被鍍上一層金邊。她知道，他在努力讓她走出陰霾。她在日記中寫道：「布拉姆斯的話不多，但眸子裡透出的是悲傷……我已深感他的犧牲，此時陪伴我身邊，對這樣一位天才而言，就是一種犧牲。」

　　這段時間，舒曼的消息不時傳來，起初是「羅伯特很安靜，也許他的精神很快就會得到恢復」，沒幾天又變成「他在房間裡不安地踱步，或者兩隻手絞在一起，頭埋在膝蓋上」。克拉拉的心，隨著消息的時好時壞而起起伏伏，等待的日子特別難熬。4月25日，醫生帶來消息，「沒有任何好轉的跡象」的診斷結果將舒曼的療養從「暫時性」拖進無限期，克拉拉無法接受，將自己關在房間裡誰都不想見。布拉姆斯在杜塞道夫的逗留時間因舒曼病情不見好轉而延長，他以他的忠誠心甘情願地守護在恩師的家人身旁。在陪伴克拉拉的日子裡，他逐漸發現這位偉大女性身上的隱忍與憂鬱，這些都讓他不能想像自己離開她的情形，他多想撥開她心中的愁雲呀！

　　6月11日，舒曼與克拉拉的最後一個孩子出生了，克拉拉為他取名費利克斯，這是孟德爾頌的名字，她知道丈夫一定喜歡。然而，小兒子的出生並不能緩解克拉拉內

心的痛苦，從舒曼住院到現在，她還從未聽說丈夫提出想見她，甚至從未提過她的名字，只有不斷的壞消息，而現在，舒曼都不知道這個孩子的存在……產後的克拉拉身體虛弱，心都快碎了，她聽從醫生的建議，去奧斯坦德海濱療養一段時間。克拉拉離開之後，布拉姆斯才發現自己對她的眷戀已發展到何種程度：「唉，她不在的日子，我該做些什麼呢？即使是一段很短暫的別離。」其實，布拉姆斯有事可做，他譜曲，並照顧她的孩子們，但他內心十分惆悵。

8 月，恢復了體力的克拉拉開始面對家裡日漸窘迫的經濟狀況。她謝絕了朋友們的援助，決定重返演出舞臺，靠著自己的力量維持這個家庭。布拉姆斯未能與克拉拉相處太久，便又要開始忍受她不在的日子。在克拉拉離開杜塞道夫前，布拉姆斯將他自己認為的佳作交給她，這裡面有他修訂的舊作，也有近幾個月以來的新曲目。儘管舒曼一家的傷痛已經深深印在了布拉姆斯那敏感的心裡，但為了不加重克拉拉的悲傷情緒，他的新作品中幾乎沒有表露正在經歷的一切。他根據舒曼的音樂主題創作的《舒曼主題變奏曲》有兩組，一組是送給克拉拉攜費利克斯重返故鄉的禮物，另一組則是以「人」為主題的帶有匈牙利音樂風格的變奏。他還完成了《四首鋼琴敘事曲》。雖然

這些曲子都展現了濃烈的情感，但都不是作曲家真正想表達的。

　　他對舒曼疾病的擔憂，對克拉拉的依戀與思念，都僅僅出現在他落筆的一瞬間，卻無法在那一個個音符串聯而成的旋律和節奏中找到。

　　克拉拉不在身邊，綿綿的思念攪擾著布拉姆斯，他無法安心地譜曲，於是將孩子們暫時交給女管家，去黑森林徒步旅行，想讓自己平靜下來。走在那深邃的叢林裡，他思索著自己與克拉拉的關係。「至少是友情，藝術家之間的惺惺相惜，敏銳的克拉拉理解我的音樂⋯⋯又是親情，她像母親一樣體貼溫柔，無微不至⋯⋯可是我為什麼如此眷戀她？啊，克拉拉，女神一樣的存在，善良純潔，寬厚仁慈！⋯⋯或許這濃重的思念就是愛吧，是的，是愛情。但為什麼這樣苦澀？⋯⋯舒曼，我的恩師與摯友，我怎麼能⋯⋯克拉拉是深愛羅伯特的，毋庸置疑⋯⋯」年輕的布拉姆斯越思量越迷茫，這趟旅行變得毫無吸引力，參天大樹遮蔽了陽光，在他看來周圍的一切像被籠罩在午夜的漆黑中一樣，他覺得回到杜塞道夫靜靜等候克拉拉歸來都比四處遊蕩要好。他去信克拉拉：「我再也受不了了，今天就要回去⋯⋯我根本沒辦法享受旅行，所有的事情都顯得那麼沉悶無趣。」

黑森林

位於德國西南部，是德國最大的森林山脈，最高峰是海拔 1493 公尺的費爾德貝格峰。黑森林因山上林區內的森林密布，遠遠望去黑壓壓一片而得名。

離聖誕節還有十天，在又一封寫給克拉拉的信裡，布拉姆斯忍不住表白：「如果我能徵得上帝允許，親口說出我愛你若狂，而不是寫封信來告訴你，該有多好⋯⋯眼中的淚水讓我無法再說下去⋯⋯」克拉拉一直把布拉姆斯當作兒子看待，她愛惜他的才氣，珍惜他的忠誠，她認為這不過是一個孩子對母親的過分思戀而已。

當布拉姆斯得知克拉拉不日要在漢堡開演奏會，他匆匆忙忙地搭乘最早的一班火車趕到了家鄉。又是將近一年沒回家了，與去年不同，他是懷著沉重和糾結的心情回來的，恩師病情不見好轉，自己對師母的愛戀愈加濃烈卻無法公開，個人發展幾近停滯⋯⋯他不知道此次返鄉的目的，或許只是想介紹自己的師母兼朋友克拉拉給父母認識吧。他確實這麼做了，讓他欣慰的是，他們彼此相處得很愉快。聖誕節馬上就要到了，布拉姆斯與演出結束的克拉拉一起離開了漢堡，這讓他的家人們感到困惑和不悅，兒子居然不在家裡過節，這還是第一次啊！馬克森十分生氣，他的學生自從被舒曼捧出、引起全世界矚目後，已

經休息了整整一年，沒有任何巡迴演奏，難道布拉姆斯要做一顆流星嗎？對布拉姆斯來說，自己目前的狀態是否讓舒曼的預言變成了笑話，早就不重要了。他陪著克拉拉回到杜塞道夫。布拉姆斯知道，在節日期間，克拉拉對舒曼的思念之情會更加強烈，遺憾的是，醫生一直不准許病人最親近的妻子干擾他的恢復過程，在這樣特殊的時期，克拉拉和孩子們需要布拉姆斯留在他們身邊給予精神上的支持。

不久，看望舒曼的姚阿幸帶來了舒曼寫給布拉姆斯的信。舒曼逐漸恢復的事實，讓布拉姆斯甚感欣慰，而當他讀到舒曼直接用「你」稱呼自己時，他受到了極大的鼓舞。他馬上給恩師回信：「來自您信中的一個美麗的詞彙——『你』，令我感動不已。您的和善的妻子已經用『你』來稱呼我了。這個稱呼是我獲得你們的愛的最有力的證明……」

1855 年 1 月，布拉姆斯終於被醫生獲準與舒曼見面。他清楚地記得舒曼離開杜塞道夫的情景，那是怎樣痛苦的面容啊！現在，恩師就坐在他面前，多少有點迷離的眼神暗示著其所得病症的頑固，但布拉姆斯看得出來，舒曼的精神狀態已有了較大的改變，二人甚至合奏了一曲。朋友敘舊，時光飛逝，醫生允許的四個小時的探望時間不知不

覺就過去了。當布拉姆斯要離開時，舒曼還堅持要陪他到
火車站，只不過有護士跟著。他們還去了教堂、貝多芬紀
念館，最後布拉姆斯把舒曼送回恩德尼希，當兩人擁抱惜
別的時候，布拉姆斯眼前突然浮現出一年前在漢諾威與舒
曼告別的情景，他的眼眶模糊了……這一別，不知恩師會
怎樣，他一定會恢復的！

　　在火車上，布拉姆斯迫不及待地打開信紙，要把舒曼
的好消息寫給克拉拉：「我把您的畫像拿給他，您一定想
不到他有多麼激動，他雙手顫抖著捧起畫像，仔細地看著
它的每個細節，眼睛含著淚水，他哽咽著說他盼望這個已
經很久了，然後深深地吻了它……羅伯特的心情一直都不
錯，很平靜，很溫和……」那時，克拉拉正奔走在新一輪
巡迴演出的路上。當她收到布拉姆斯的信時，眼淚嘩嘩地
流下，不能自持。一年了，她一直無法與丈夫相見，那種
思念噬咬著她的心，而他曾經的沉默也讓她一度猜測丈夫
是否懷疑自己對他的情義，那原本就是堅貞不渝的啊！如
若沒有家庭的責任與朋友的關照，她幾乎就垮掉了……現
在，舒曼的病情有所好轉，克拉拉又看到了希望。

　　克拉拉這次外出巡演的曲目大部分是舒曼所作，她的
努力使得丈夫的音樂廣為流傳，自己也頗受歡迎。克拉拉
偶爾也彈奏一些布拉姆斯的作品，但顯然觀眾還不大適應

這個年輕人的音樂。克拉拉在日記中寫道：「羅伯特的音樂
悅耳動聽，內容輕柔恬靜，約翰尼斯的音樂則是尖銳、急促
的。我理解人們為什麼難以走近它。其實男人的粗暴外表
可以掩飾其最溫柔的內心，可惜旁觀者一般察覺不到。」

在萊茵河音樂節上，克拉拉見到了她的歌唱家朋友珍
妮·琳達。琳達認為布拉姆斯是一個有「錯誤傾向」的作
曲者，克拉拉不應浪費時間和精力去演奏他的作品，克拉
拉並不能接受好友的建議，她無論從音樂上還是情感上都
是欣賞布拉姆斯的，二人因此不快。

這期間，舒曼也開始寫信給妻子了，內容簡短，思維
跳躍，他有時談布拉姆斯，有時報告病情，有時則是對過
去生活的點滴回憶。克拉拉為舒曼反覆不定的病情而揪心
痛苦，卻不得不在舞臺上微笑表演，做戲一樣的生活使她
很受折磨。還好，布拉姆斯的信多少能夠舒緩她壓抑的
神經。他為她帶來孩子們的好消息：「小傢伙們每天都開
心而健壯地成長著！」他與她分享舒曼在恢復過程中的進
展：「羅伯特開始關注音樂界的新聞了，對音樂創作的興
趣也在增加呢！」信裡還有年輕人欲說還休的情愫：「在
你每封信之間的等待是多麼漫長啊，親愛的克拉拉，我每
天都在渴望你的信……我寫的千萬種事情都像我的思想一
樣離你那麼遠……」

　　3 月底，克拉拉重返杜塞道夫。兩個多月的旅行與持續的擔憂讓她又瘦了一圈，身體狀況頗為不佳。布拉姆斯強迫她為自己放個假，遠離音樂會與聚會。他常常陪她出去散步，讓她疲憊的身心得到了一定程度的放鬆。

　　布拉姆斯多麼想就這樣一直陪伴著她，直到她臉上的愁容全部散去。

熾熱情感何處安放

　　好景不長，舒曼病情惡化的消息再次傳來，克拉拉剛剛恢復的精神又黯淡下去，她經常呆呆地坐著，陷入沉思，一言不發。布拉姆斯看在眼裡，急在心上，卻拙於用言語去安慰她。他也知道，如果他不努力，那麼克拉拉在絕望的泥淖中將越陷越深。他為她彈鋼琴，讀詩歌，試圖把她的注意力轉移到樂聲和文字的世界裡。他還帶著她去萊茵河畔散步，有時為她講他少年時代沉迷的騎士故事，他實在不善言辭，但他感覺她聽得懂。

　　7 月裡的一天，布拉姆斯帶著克拉拉和其他幾位女士去萊茵河上度過了五天的旅行生活。萊茵河水的清麗以及兩岸的壯觀景色讓克拉拉暫時忘掉了一切憂傷，與朋友們，特別是布拉姆斯，分享令她驚嘆的美景是一件美好的事，而且布拉姆斯那被自然之美所震撼的神情讓她感動，

更讓她覺得自己和他一樣年輕。然而,她內心越是感到愉悅,腦海裡舒曼孤獨煎熬的面容越是清晰。布拉姆斯並未醉情於山水之間,他的目光常常掠過克拉拉,敏感的他看得見那眉梢上、眼角裡的點點思緒與游離,他知道她還未完全放下,而且她也不會完全放下,但他堅信這樣的出遊必定是有益處的,或許自己應該更加快樂放鬆才是,至少看起來如此,這樣才能感染克拉拉。對布拉姆斯而言,深埋哀傷情緒於心底,而綻放一張笑臉,並非難事。布拉姆斯帶著克拉拉在山林間盡情遊玩,拋開一切凡務瑣事。他帶著天生的幽默感講冷笑話,他有時哼唱走調的旋律,他像個導遊,帶著女人們喝山泉,採野果。天地之間彷彿是這位流浪者的家,他像個主人一樣,熱情地款待他的朋友們,特別是他最在乎的女神。他的努力沒有白費,克拉拉的眼睛裡洋溢著幸福,同伴的活力傳給了她,她容光煥發,心滿意足!不過,她也奇怪自己當初怎麼會感覺布拉姆斯像年輕的羅伯特,這個年輕人簡直就是羅伯特的反面啊!但克拉拉不知為什麼,越了解布拉姆斯,自己就越喜歡他呢。布拉姆斯多麼想讓這樣的時光走得慢一點、再慢一點,克拉拉難得如此高興,自己心頭的糾結情緒似乎也平復了一些

　　幸福的時光稍縱即逝。與克拉拉又一次分離後,布拉

姆斯那愛情的熾火燃燒得更加猛烈，他難以自持。他不明白自己究竟做錯了什麼，上帝居然安排這樣的感情漩渦給他，讓他越陷越深，偏偏自己所鍾愛的女人竟是年長他14歲的師母！每當他想起身在精神病院的恩師，一種難以名狀的負疚感就會湧上心頭⋯⋯然而他又無法阻擋自己對克拉拉如潮水般的愛意，理智的堤壩就要崩塌了，之前所有的壓抑早就耗盡了他的氣力，他無力抵禦，終於任憑情感恣意流淌。8 月，在給克拉拉的一封信中，年輕人寫道：「我無時無刻不在勤奮地彈琴、讀書，還有思念妳，我一直在思念妳⋯⋯很久以來我從未像思念妳一樣對某個人充滿愛意地朝思暮想，今夜我是多麼渴望能收到妳的信啊⋯⋯如果我不能得到妳，我無法想像我將是多麼的悲傷⋯⋯原諒我，也請您全身心地擁抱我吧！」

　　收到布拉姆斯的信，克拉拉知道自己再也不能迴避了。

　　在感情方面，她是過來人，二十多年前與舒曼從相知到苦戀，她至今歷歷在目，敏感的她，又怎麼看不出布拉姆斯那湧動而又被抑制的情緒呢？只是她不願多想，她寧願相信他在以前信中的閃爍其詞是他對她懷有母親之愛而不好意思直接表達出來，他避開的眼神是他拘謹害羞本性的流露，他眼角的憂傷和時好時壞的脾氣是一個音樂家的特質。

　　她是一直把他當兒子看待的，她比他大 14 歲，舒曼是他的老師，她則是他的師母，她對他的關懷源自她身為七個孩子的母親的天性與本能。她也視他為知己，他們討論音樂、演奏與作品，相知相惜，舒曼的眼光是沒有錯的，這個天才確實能夠接過他的衣鉢，將新古典主義傳承下去。可是只有這些嗎？在舒曼患病期間，如果沒有布拉姆斯的忠實守護，她無法想像自己能否堅強地挺過來，而且她喜歡並渴望他的陪伴，似乎只有他才能給她面對未來的勇氣。她感到，這似乎早已超越了親情與友情。但她也明白，假如舒曼沒有深陷病患，或者布拉姆斯不是這麼忠心，她絕對不會產生這樣的情感。她和舒曼終成伉儷，是經過與父親苦鬥後得到的，歷經那麼多坎坷，她的愛早就毫無保留地獻給了舒曼，還有什麼剩下的要送給別人呢？她把信又讀了一遍，那年輕人的青春狂想曲，在她滄桑的心牆上又反射回一點點聲響，她不能否認在這樣艱難的時期自己需要一個肩膀，但是她不能任性。她搖搖頭，把布拉姆斯的信放在一邊，嘆了口氣，提起筆開始寫回信，信中她談舒曼，談音樂和作品，唯獨不談情感。

　　布拉姆斯終於等到了克拉拉的回信，卻沒有讀到自己期待的文字。他迷惑不解，他那麼清楚地表明了心跡，為什麼她隻字不提？他一遍又一遍地讀，卻找不到一丁點的

暗示。他的世界徹底黑暗了，他不知何去何從⋯⋯

　　當克拉拉發現她已經好幾天沒有布拉姆斯消息的時候，她才意識到那次回信或許像一盆涼水一樣澆滅了布拉姆斯的激情，並深深傷害了他。可是她又有什麼辦法呢？但她不想因為情感的原因讓天才一蹶不振。更何況，從舒曼進醫院到現在已有一年半的時間，布拉姆斯幾乎停滯不前，他那麼忠心耿耿地陪伴著舒曼一家，做出了那麼大的犧牲，克拉拉心懷愧疚。她決定幫助他振作起來，就像之前他幫助自己一樣。在又一封寫給布拉姆斯的信中，克拉拉勸他：「舒曼住院以來，你就一直照顧著我們，我由衷地感謝你！但是你的事業也因此耽擱了⋯⋯你是個很有天分的人，我想，你心裡也很清楚這一點。但如果你僅僅滿足於將才華閒置於杜塞道夫，我相信舒曼會十分失望，而我會愧疚的，我將無法原諒自己，甚至不知道如何向你在漢堡的可親可敬的家人和老師交代⋯⋯」

　　布拉姆斯讀著克拉拉的信，思緒紛亂。回想過去的一年多時間，確實，無論在創作上還是教學上，他都沒有多少收穫。他也理解來自漢堡的不解甚至責備，但他有自己的決斷。舒曼一家需要他，他是心甘情願為之付出的，即使個人發展擱淺，他也在所不惜，從來都沒有埋怨過。其實他也在努力，但內心的情感，湧動起來常常如滔天的海

水一般，顛簸著他，讓這個年輕的水手頭暈目眩，找不到方向。「唉，克拉拉，您難道不知道我每天是有多麼難熬嗎……」他嘆道，「或許，我應該聽妳的。這樣下去也不是個辦法……」

重返事業軌道的快捷方式是透過巡演在大眾場合亮相，他向克拉拉表示願意從鋼琴演奏家做起，與管絃樂團合作演出，這讓克拉拉感到寬慰。

這段時間，舒曼的病情一直惡化，克拉拉已有好幾個月沒有收到丈夫的信件了，面對她充滿焦慮的詢問，醫生的回覆是「您必須面對舒曼先生沒有恢復希望的事實」，她再次跌入深淵。在布拉姆斯不造訪的日子裡，她也會撫摸琴鍵，這樣一個聰慧的愛樂人，她明白應當如何去填補心中的空洞，遺憾的是，那是一個無底洞。她常常陶醉在美妙的樂音裡，忘記一切，卻在合上琴蓋的一剎那，突然陷入絕望之中。心情的反反覆覆讓她窒息，卻讓她難以掙脫。

她也知道聽憑情緒左右將不會改變任何事實，她只會更加沉淪，而她還有七個孩子……她決定振作起來，舉行巡演依然是不錯的選擇，既能轉移自己的傷痛，又能為家裡多賺些錢。正巧，布拉姆斯意圖脫離停滯狀態，何不邀他一起參演？克拉拉很清楚，布拉姆斯在大眾面前從未發

揮過其真實的水準 —— 他太害羞了，她提出幫布拉姆斯克服他的怯場情緒。她陪布拉姆斯進行了多次練習，年輕人對自己的演出水準漸漸有了信心。只是，克拉拉那娟秀而憂鬱的面龐，那低柔而磁性的聲音，還不時會撥亂他的心跳。

　　11 月，布拉姆斯出現在姚阿幸和克拉拉的巡迴音樂會上。在但澤，演出相當成功。好的開端使得布拉姆斯做出獨闖天下的決定。他前往萊比錫、布來梅和漢堡，第一次以獨奏者的身分與管絃樂團合作，演奏貝多芬與莫札特的協奏曲。刻薄的音樂評論家認為：「在沙龍音樂會上，他的演奏不夠輕鬆自在；在正式音樂會中，他的演繹缺乏熱情。如果說代表國家，他本土化不足；若是談到代表城市，他又沒有世界性。」

　　那時布拉姆斯剛開始學習控制自己的激情，試圖在事業與個人情感之間尋求某種平衡。但是他也承認，自己過於激烈的演奏以及其他不穩定表現讓聽眾難以忍受。其實他們不了解那是獨奏者內心壓抑的強烈迸發。

　　布拉姆斯很快回到了杜塞道夫，巡演遭到非議讓他受到打擊，變得消沉起來，作曲工作也停止了。那段時間克拉拉忙著在各地演出，馬不停蹄。布拉姆斯則處在進退兩難的境地，他的猶豫不決使得生活變得膚淺而慌亂，他偶

爾開演奏會，還去漢諾威重訪李斯特，過了一段東遊西蕩的日子。儘管他覺得自己對克拉拉的感情應該不會有結果，但他還是不能自已地寫道：「我後悔在寫給妳的信裡沒有提到『愛』這個詞，妳曾教過我而且現在依然教我如何認知什麼是愛、依戀以及自我克制……但願我總能寫給妳發自我內心的話，告訴妳我是多麼愛你，也只能求妳相信，無需更多的證明。」克拉拉見到布拉姆斯信中的「克制」二字，流下了眼淚，她理解他的痛苦，而她也有不捨和無奈，但她以無言的行動苦心孤詣地教給他的重要一課，必須讓年輕人自己去領悟它的真諦。

選擇撤退，歸於平靜

　　時間走到了 1856 年的春天，克拉拉結束了在布拉格、布達佩斯、萊比錫、威瑪和漢諾威的巡演回到家裡，舒曼還是沒有消息，她馬上聯繫去英國的演出，那是她最後一個目標，或許只有不停的忙碌，才能忘記傷痛。

　　經醫生的允許，布拉姆斯又一次探望了舒曼。這次情形十分不樂觀，舒曼面對朋友，想說話卻只能發出孱弱的聲音。在寫給克拉拉的信裡，布拉姆斯用了小心的措詞描述舒曼的病情，然而還是嚴重地打擊了克拉拉，她感到最後的時刻快要到了，淚水順著她麻木的臉頰無聲地淌下。

　　但她並沒有取消演出計劃，她在信裡倔強地堅持著：
「除了德國我什麼都記不起來，在這裡的只是沒有生命的
軀殼。」

　　布拉姆斯十分擔心，寫信勸她：「取消每一件事！明
年他們還是會熱情地歡迎你的……」但克拉拉彷彿已經失
去了做決定的能力。布拉姆斯的心充滿了焦慮，他不知道
克拉拉在英國怎麼樣了，他的理性再次向情感投降，甚至
想趕到英國去，卻被克拉拉堅決制止。

　　遠在漢堡的母親似乎也感覺到兒子的糟糕狀態，在祝
福布拉姆斯 23 歲生日的信中，克里斯蒂娜寫道：「今夜
我們為你們的健康乾杯，特別是可憐的舒曼先生，如果我
們能為他的福祉做點什麼就好了。親愛的約翰尼斯，我求
你不要太掛念這件事了，你幫不了他，卻只會造成對你的
傷害……」

　　布拉姆斯沒有聽從家人的勸慰，他搬到波恩以便就近
照顧舒曼。或許因為波恩離倫敦比杜塞道夫要遠一些，他
比以往更加牽掛克拉拉，深深地想唸著她。在 5 月 31 日
寫給她的信裡他傾訴道：「但願我可以整天呼喚妳，讚美
妳。如果事情能夠保持原狀，那麼我將不得不把妳放在玻
璃下或者鍍上黃金，細細地看著妳……」幸好他見到了迪
特里希，暫時放下了對克拉拉的濃濃思念。朋友介紹他和

一位著名的男中音尤里烏斯·史托克豪森相識，這次會面對布拉姆斯而言是很重要的，他們談了很多音樂演繹方面的問題，兩人很快成為至交。後來，史托克豪森以其精湛的藝術理解力與表現力成為了布拉姆斯藝術歌曲的最佳詮釋者。

快到舒曼生日了，布拉姆斯依他之前的囑託帶了一幅很大的地圖去看望他。而當他拿出地圖時，舒曼好像忘記了一切，他接過地圖開始在上面寫名字，直到寫滿。布拉姆斯懷著無比沉重的心情向克拉拉描述舒曼的狀況，但他用的詞彙依舊是溫和的。克拉拉看得出文字背後的意思，她陷入絕望，在當天的演出中，她感到自己的心在流血。

7月4日，克拉拉終於結束了自己在英國的26場演出，和布拉姆斯在安特衛普會面後，到達比利時的奧斯坦德。在那裡，布拉姆斯第一次看到了大海。那洶湧的波濤，漲落的潮水，不正是他胸中澎湃的情感嗎？而海上那起伏不定的小船，正如人的變化無常的命運一樣，他想到了舒曼，心中感慨萬千。7月6日，他們回到杜塞道夫，克拉拉將孩子們安頓好之後，布拉姆斯陪她來到恩德尼希。在舒曼最後的時刻，克拉拉終於獲准探訪自己的丈夫，她已經兩年半沒有見到他了！重逢時刻，克拉拉比任何人都冷靜，她蹲坐在舒曼面前，仔細地看著他瘦削的臉頰，她不敢相信，疾病已經把丈夫折磨成這個樣子……

舒曼緩緩地睜開眼睛，過了好一會兒才認出身邊的妻子，眼神有了光亮，他微笑著，笑得讓克拉拉心痛。突然，他做出要起身的樣子，但因不能控制四肢而非常吃力，克拉拉正要幫他的時候，他張開雙臂將妻子環繞起來。克拉拉淚如泉湧，這個擁抱對她來說太珍貴了！這時候，所有的過往，混合甜蜜、憂傷與苦痛的記憶，都一齊湧上她的心頭……在她離開之前，在她小心地放下舒曼羸弱的雙手的時刻，他吻了她，那是一個本能的、無助的而又充滿信任的吻，「我永遠都不會忘記那個時刻，世上所有的財富都抵不上那個吻。」克拉拉在日記中寫道。

7 月 29 日，舒曼的痛苦終於得到解脫，他靜靜地遠去了。葬禮在兩天後舉行，一些至親好友在場告別，布拉姆斯、姚阿幸和迪特里希護送著靈柩，為偉大的靈魂送行。

克拉拉站在人群後面，面無表情，羅伯特走了，她所有的快樂隨之結束。

克拉拉決定到瑞士休息一陣，舒曼的病魔早就耗盡了她的精力，布拉姆斯也一同前往，他不放心她。舒曼的兩個孩子以及布拉姆斯的姐姐伊麗莎也跟著去了。對於克拉拉與布拉姆斯而言，這趟以放鬆身心為目的的旅行是最後一場考驗。然而，他們各自想了很多事情，卻沒有提及任何有關「感情」的字眼。

　　克拉拉依然是心如止水、波瀾不驚的樣子，然而她的內心並不平靜。在過去的日子裡，她將畢生所有的愛與關懷，以及對藝術的熱情全都奉獻給了舒曼。他曾是她全部生命的核心，現在他走了，她將如何度過餘生，她獨自生活下去的力量又在哪裡？或許，讓自己堅持下去的理由就是「責任」，養育七個孩子的責任，傳播舒曼作品的責任。

　　可是，她的心裡何嘗沒有暗湧呢？舒曼罹病期間，沒有布拉姆斯的相伴與扶持，她不會走到現在，他是她漫長而痛苦考驗中的英雄，而且她比誰都清楚身旁年輕人的情感，她知道只需要她點頭。可是，她對舒曼的愛已深植在她的天性裡，舒曼的位置無人可替代！接下來的人生注定孤苦，但她願意用剩下的時光追悼她與丈夫忠貞不渝的愛情。

　　布拉姆斯十分矛盾。其實就在他護送舒曼靈柩的那個清晨，有那麼一刻，某種狂喜突然湧上心頭——他所熱愛和崇敬的女神自由了！可是在旅行中，面對克拉拉冷靜節制的態度，他心裡的激情狂想曲戛然而止。他了解克拉拉與舒曼的愛情，他驚異於她的自持、克制與忍耐。他似乎明白了什麼是真正偉大的愛情。在傷心欲碎的時候，他漸漸找到了平靜，學著以鋼鐵般的意志控制自己的行動，

像克拉拉一樣。在這樣一場理智與情感的戰爭中，布拉姆斯曾經一度被激情掌控，最終卻以一種超然的姿態獲得了勝利，並額外地贏取了一份厚禮，它將賜予他一生音樂與人生的主題，那便是「控制你的激情」、「在歡樂中保持平靜，在痛苦中保持平靜」。

　　愛神歡迎克拉拉和布拉姆斯，但他們不約而同地從情感考驗中撤退出來，同時堅信他們將會成為彼此生命中最親密的朋友，事實上，兩人都做到了。在之後的四十年裡，兩人一直保持通信，也常常見面，直到克拉拉去世。布拉姆斯對於自己的工作與生活情況，哪怕演出失敗與情感波折，一切從不隱瞞克拉拉。克拉拉總是以其客觀而平靜的語言給予他最深切的慰藉。不但如此，她對布拉姆斯的創作有很大的影響。每當布拉姆斯寫成一首新曲，他都會恭恭敬敬地徵求克拉拉的意見，聽從她的指導，彷彿在她那裡，他已喪失信心一樣。而且，布拉姆斯許多重要作品都是在克拉拉後來常去度假的利希滕塔爾進行創作並完成的。對於克拉拉，布拉姆斯已經成為她的一個重要的精神支柱，這位如親人一樣的摯友，一直忠誠地支持著她與舒曼的事業與家庭。而她作為一位鋼琴家，不僅是布拉姆斯的知音，也是布拉姆斯作品的最佳詮釋者之一。

　　布拉姆斯與克拉拉，這兩位偉大的音樂家，在之後的歲月裡都各自經歷了跌宕的人生，但他們之間已經形成了一種默契，即便偶有爭執，彼此的尊重與寬容，也都讓那些紛擾很快地隱去了，共命運感讓他們相濡以沫地走過了一生。

第 4 章　上下求索

德特摩德的音樂指導

　　利珀—德特摩德侯國位於漢諾威附近，是 19 世紀中葉德意志土地上苟延殘喘的前神聖羅馬帝國的邦國之一，它仍然保留著 18 世紀的風格，崇尚繁文縟節，與時代脫節。1857 年初，布拉姆斯漫無目的地度過了幾個月，遲遲無法決定哪一個城市是他可以安心工作的地方。漢堡對他有吸引力，但他的同胞們不太重視他；漢諾威有姚阿幸在，然而朋友常常外出巡演；克拉拉已接受了一份柏林的工作，杜塞道夫也沒有什麼意思。正當布拉姆斯舉棋不定時，一封邀請他去德特摩德擔任音樂指導一職的信函從天而降。其實，布拉姆斯在兩年前就造訪過那裡，他的一個鋼琴學生和德特摩德的王室有聯繫，當時他受到了執政親王的熱情招待，他也很喜歡那裡寧靜而優美的環境。這次被邀，他欣然前往。

　　布拉姆斯的任務並不繁重，他只需要在每年的最後三個月駐留在宮中，為親王的妹妹費勒德里克公主上課，在親王私人的室內音樂會上演奏，指導包括親王在內的合唱音樂會，擔任宮廷管絃樂團的獨奏者。他不僅能得到豐厚的薪酬，還可以透過教授宮廷淑女們音樂而獲得額外的津貼。更讓布拉姆斯滿意的是，他有餘暇進行創作，還可以在附近廣袤的托伊托堡森林中自由地漫步。

　　布拉姆斯喜歡散步林間，尤其在清晨，這一習慣形成於少年時期，並延續了他的一生。在靜謐的環境中，他的樂思常常如泉湧一般。他曾說：「我腦海裡最美妙的音樂，都來自黎明前散步的路上。」在德特摩德侯國任期裡，他每天都到森林裡散步。他對森林的熱愛如異教徒一般狂熱，認為森林使他獲得神祕力量。後來，有一位朋友請教他如何才能快速地提高琴藝，他很認真地回答她：「你必須持續地在森林中漫步。」

　　大自然的撫慰讓布拉姆斯恢復了自我，之前的心病悄然癒合。在寄給克拉拉的信中，他這樣寫道：「激情對人類而言，並非天生，而是個例外，如贅瘤一樣……一個人的心中若有過度燃燒的熱情，那麼他應視自己為病人，為了健康，激情須盡快消退，不然就該被切除。」這是一個正在走向內斂和自制的布拉姆斯，他將自己對克拉拉的愛意深埋心底，以泰然自若、淡定平和的面貌，全身心地投入到他的音樂創作中。

　　這期間，他寫下一首九重奏小夜曲，表達他對海頓、莫札特的「娛樂音樂」的推崇之意，宮廷的樂迷們常常要求演奏這首曲子，後來他將曲譜擴展為管絃樂，即《D大調第一小夜曲》，該曲以 18 世紀嚴謹的古典主義完整地表現了漫步托伊托堡森林的情景，蘊藏其中的平靜與淡

定將會在音樂家未來許多作品裡出現。布拉姆斯還創作了
一首鋼琴協奏曲，不過這部作品的雛形可以追溯至 1854
年。那時，他想寫一首交響曲，卻對自己能否駕馭那麼宏
大的體裁深感懷疑，而且當他著手採用貝多芬的創作形
式時，布拉姆斯第一次察覺到那將要籠罩自己一生的陰
影 —— 被拿來與貝多芬比較的恐懼。對他來說，貝多芬
的交響樂是至高無上的成就，他不想用自己稚嫩的音符褻
瀆心中的大師作品。於是，布拉姆斯把原本大型交響樂的
構思縮寫成雙鋼琴奏鳴曲的版本。而現在，他又將它改寫
成了協奏曲。

　　不過，布拉姆斯仍然缺乏信心，他渴望得到讚揚，又
怕遭到打擊，這部帶有管絃樂特點的作品像他的孩子一
樣，他太愛它以至於失去了判斷力。但布拉姆斯堅持認
為，自己的這部作品需要來一場整形手術，而醫生只有姚
阿幸才能勝任。他多次邀請摯友給予建議，反反覆覆修改
了很多次。

　　布拉姆斯在德特摩德的第一個任期於 1858 年 1 月結
束了，他獲得了長長的假期。實際上，他已經迫不及待地
想離開那裡了。親王的音樂表現力很一般，布拉姆斯感到
壓力沉重，對於為親王唱歌伴奏這件事他越來越反感。不
僅如此，除了宮廷管絃樂團的指揮讓他覺得聊得來以外，

他似乎找不到與自己心靈契合的人。更糟的是，他覺得自己與宮廷環境格格不入。布拉姆斯的家鄉漢堡是德意志聯邦中的自由市，不講究爵位禮儀。他的言行舉止以及穿著打扮讓保守的公國貴族很不滿意。他自己也受不了持續不斷的鞠躬哈腰與巴結奉承。精神上的壓迫讓他苦惱不堪。不過，現在他恢復自由了，他如釋重負地回到了漢堡。

第一位情人

布拉姆斯任職德特摩德的第一個假期裡，姚阿幸邀請他、格雷姆與克拉拉到哥廷根小住。五年前，布拉姆斯在那裡度過了一個天堂般的夏天，現在他已經等不及了。

布拉姆斯即刻啟程，在旅途上不禁回憶起在哥廷根的點點滴滴，他對這一次度假充滿了期待，但並不知道自己將在那裡遇到他的第一位情人。

阿嘉特是一位大學教授的女兒。布拉姆斯第一眼見她，就被她吸引住了。阿嘉特和他年齡相仿，身材嬌小，眼睛又大又亮，水汪汪的，閃爍著聰慧，秀髮烏黑而柔軟，在夏日陽光的照耀下越發迷人。她是一名女高音，嗓音十分甜美，被布拉姆斯稱為「阿瑪蒂之聲」。

> **阿瑪蒂**
>
> 「小提琴製作者聖地」義大利克雷莫納的三大家族之一，其創始者是安得列亞·阿瑪蒂，製作的小提琴以家族姓氏命名。

布拉姆斯喜歡和阿嘉特聊天，音樂是他們的共同語言，兩人有聊不完的話題。他們時常在聚會現場消失，到花園裡營造二人世界，或到郊外散步，在枝葉婆娑之間對唱小夜曲。悅耳動聽的「阿瑪蒂之聲」縈繞在布拉姆斯心頭，久久揮之不去，他徹底淪陷了。

儘管布拉姆斯有意掩飾，但還是讓克拉拉發現了蛛絲馬跡。一次她偶然瞥見布拉姆斯與阿嘉特的親熱場面，心裡有如打翻了五味瓶，說不出來的複雜情緒裡，有嫉妒，有悵然，也有欣喜。她想祝福這對沉浸在幸福中的年輕人，卻發現開口是多麼困難的一件事！她默默離開了哥廷根。

布拉姆斯對此無計可施，就繼續留在那裡，與阿嘉特的感情也越來越深了。

秋天很快來臨，布拉姆斯不得不告別情人，很不情願地前往德特摩德侯國開始第二個任期。對布拉姆斯來說，沉悶的宮廷生活似乎更加難以忍受，他對阿嘉特的愛彷彿已經到了神魂顛倒的地步，他很清楚地知道自己身處狂喜

之中，同時又在濃烈的思念裡感到陣陣憂傷。「如果事情再這樣繼續下去的話，恐怕我會蒸發成一個飄浮在大氣中的音符……」他只有透過音樂來表達他內心的紛亂思緒。布拉姆斯創作了由女聲主唱的〈聖母頌〉以及其他更多的歌曲送給阿嘉特。他還在〈葬禮讚美詩〉中，第一次表現了對死亡的冥想。終於，在 1859 年 1 月，布拉姆斯恢復了自由，他立即趕往哥廷根，與自己日思夜想的情人一起試唱他的新作。布拉姆斯與阿嘉特的戀曲已經成為哥廷根的熱門話題，大家都等待著年輕人宣布訂婚的喜訊，但布拉姆斯自己並沒察覺這一點。其實，沉醉於愛情裡的他已經和阿嘉特祕密交換了戒指。不久，他收到格雷姆的來信，朋友嚴肅地提醒他：「關於阿嘉特的事，你可不能再拖了……她的父母似乎都在等你的消息……找時間公開你對阿嘉特的情意，是更明智的事情。」這封信讓布拉姆斯感到頗有壓力，但他又無暇立刻回覆。原來，在姚阿幸的再三催促下，布拉姆斯自 1854 年開始創作、幾經修改的協奏曲終於定稿，作曲家為他的新作取名為《d 小調第一鋼琴協奏曲》，並預定於 1 月 22 日在漢諾威首演，他正要前往那裡監督新作的最後一次排練。布拉姆斯暫時把愛情的抉擇放在了腦後，不置可否。

協奏曲

由幾件或一件獨奏樂器，與一小型絃樂隊互相競奏的器樂套曲，一般由三個樂章組成：第一樂章為奏鳴曲式，第二樂章是抒情性慢板，第三樂章為迴旋曲或奏鳴曲式。

曲式

即樂曲的結構形式。奏鳴曲式是西方古典音樂中最重要、最常用的曲式，常在奏鳴曲、重奏曲、交響曲、協奏曲等大型管絃樂作品中出現。奏鳴曲式的發展結構一般為呈示部 —— 展開部 —— 再現部。在三部分中，透過對作品第一主題與第二主題的呈示、對比、展開、融合，音樂得到發展和推進。

　　然而令布拉姆斯沒有料到的是，漢諾威首演不太成功，這首曲目只受到觀眾禮貌而不解的關注。五天後，在萊比錫的演出更可謂是一場災難。布拉姆斯在信中向克拉拉描述了當時的場面：「排演時就遭到完全沉默的對待，演出時最多有三個人拍手，還噓聲四起⋯⋯」同時他表現了對結果的漠不關心：「這一切對我來說一點也不重要，我享受了音樂帶給我的歡樂，我從來就不考慮這部協奏曲是否成功。」音樂雜誌陸續給出了評語，其中一篇看透了該作品中的創作根源，稱它「是一首不可缺少鋼琴助奏的交響曲」，「獨奏部分讓人不悅，而管絃樂部分是一連串

猛飛的音符……」，另一篇則評論道：「外界沒有反應。」
這樣的論斷基本概括了當時習慣於孟德爾頌優雅音樂的觀
眾的感受，他們迷惑，不知如何接受，只得以可怕的沉默
表達心中的不滿。

　　克拉拉在後來給一位友人的信中，卻表達了不一樣的
看法：「某些演奏比約翰尼斯本人的預期還要精彩許多！
這是一部不可思議的作品 —— 如此飽滿，情感深沉，結
構完整……」對於布拉姆斯的淡然態度，克拉拉表示懷
疑，她擔心他由於作品不被大眾接受而深感失望，但又不
便表達安慰，她知道同情與憐憫只能讓布拉姆斯受到更大
傷害。

　　在回信中，她這樣寫道：「我花了好長時間才從驚異
中恢復過來。如此糟糕的評判對你作為一位藝術家的價值
絲毫沒有影響，但我擔心你對藝術的熱情是否會被它澆
滅……」

　　她用激將法鼓勵布拉姆斯，「如果我是你，我將再也
不為萊比錫演奏我的作品，除非他們叫嚷著求我！總有一
天，你會征服萊比錫……」

　　但是，正如克拉拉所擔憂的那樣，布拉姆斯確實陷入
了低落。觀眾的反應讓他愈發不敢相信大眾的情緒，也讓
他更加堅定地認為自己無論如何都不能被感情牽絆，特別

是他又想起幾年前他對克拉拉的糾結愛戀。布拉姆斯重又翻看拋在一邊的愛情選擇題，他寫了一紙衝動的文字寄給阿嘉特：「我愛你，我必須要再次見到你！但我不能因此而戴上鐐銬。請寫信給我，告訴我是否回去，是否重新擁你入懷，是否親吻妳並且告訴你『我愛妳』……」

收到這封奇怪的信，阿嘉特茫然失措又深受傷害，她不能忍受自己被看成情人的障礙物。她回信說婚約取消，他不必再回來，兩人的關係到此為止，連那枚戒指也一併退回。儘管如此，這份感情的藤蔓並未因此而很快凋零，它在阿嘉特的心裡盤繞了許久才漸漸枯萎，十年後阿嘉特終於與一位醫生結婚，她在婚禮前一天的晚上燒燬了布拉姆斯寫給她的所有信件以及贈送她的全部樂譜。多年以後，在阿嘉特一部具有自傳色彩的小說裡，她這樣描寫虛構的布拉姆斯：「他就像所有的天才一樣，是屬於全人類的……她豐富的情與愛不可能滿足他的生命。」

布拉姆斯則認為這段愛情插曲與他協奏曲的失敗有很大關聯。他後來對友人談道：「無論是被噓，還是遭受冷遇，我都能承受作品的失敗，因為我知道它們的價值。風水輪流轉，我相信那一天的來臨。當回到自己的房間，如果是一個人面對那些失敗，那麼我絲毫不感到沮喪。相反，如果此時我看到妻子詢問的雙眼，我將不得不把窘境

和盤托出，並承受她的安慰……不能想像那將是怎樣的人間地獄啊！」不過，這或許是一個不太高明的藉口。

布拉姆斯常常是猶豫不決的，這種猶豫不決其實源自他的自卑心理，無論是拖拉四年的作品創作，還是妄自菲薄的自我判斷，抑或是面對女人同情的深深恐懼，都可以看出這一點。布拉姆斯又是膽怯的，即便他還在等待地位的鞏固，他為什麼不將他的決心向自己摯愛的人表達出來，即便他處事謹慎，為什麼不能勇敢面對婚姻的責任？於是，在他心裡的某個角落，他將結婚與否變為作品出演的賭注，他讓不知情的觀眾為他做選擇。實際上，對於結婚，他心懷抗拒，這種牴觸，一方面可以追溯到他的童年，父母之間的爭吵讓他對婚後生活抱持消極態度，另一方面他曾目睹舒曼夫婦婚姻裡的物質束縛與家庭責任，這些都讓他感到窒息，如枷鎖一般。布拉姆斯寧願做一個流浪者，一個異鄉人，因為他必須時刻呼吸自由的空氣，而他的愛情如同中世紀傳奇裡騎士對淑女的崇拜，遙遠而完美，理想而浪漫。其實，他心裡還有對克拉拉的牽掛。如果與別的女人結婚，他一定會冷淡克拉拉的，誰都不能傷害他的女神，更何況是自己呢……在這份無果情緣即將逝去的時刻，布拉姆斯訝異於曾被狂喜所左右的自己，那是多麼可怕啊！讓布拉姆斯感到欣慰的是，在最後的時刻，

激情沒有箝制住他。從此，愛情只是布拉姆斯流浪生涯中偶爾駐足的棲息地，他不會在其中陷入太深，他已經學會了如何在熱情中保持平靜，並在適宜之時將熱情驅散。值得一提的是，每當他快要愛上一個人的時候，他的樂稿上就會增加一個不朽的新篇章。

告別了哥廷根之戀，布拉姆斯返回漢堡。3月底，《d小調第一鋼琴協奏曲》的兩場演出讓他感到慰藉，漢堡人對他的音樂居然給出了好評，在失意的時刻，還是家鄉給予了他最溫暖的關懷。

不過，家裡的情況並不樂觀。儘管房子變大了，布拉姆斯現在也有了屬於自己的房間，但是父母一如既往地爭吵，讓他感到自己像住在廚房裡一樣，根本無法靜心工作。

幸運的是，他的學生為他帶來了房屋出租的消息，他很快就搬了過去，那裡有清新的空氣，明媚的陽光，有百花的芳香和夜鶯的歌唱，特別的是，還有樹林的風景。

心情舒暢的布拉姆斯在這裡教學、作曲，並在偶然的機會成立了一個女子唱詩班。最初，這個唱詩班是由他的學生貝蒂和瑪麗・福爾克爾姐妹，以及她們的朋友勞拉・加爾貝和瑪麗・羅伊特組成的四重唱，不過後來又吸引了更多的女孩加入其中。布拉姆斯十分享受與她們為伴的日

子，這些女子也非常崇拜這位才華橫溢的音樂家。布拉姆斯為唱詩班譜寫了很多音樂，包括〈瑪麗之歌〉、〈詩篇第 13 篇〉等。在夏夜的星空下，附近的花園裡常常響起淑女們輕柔而歡愉的歌聲，布拉姆斯則站在枝丫的光影之間，忘情地指揮著。

在與唱詩班女孩子的相處中，布拉姆斯矜持的心裡時常會流露出他天性中的幽默感，單身的寂寞也漸漸消散。

他最喜歡的一個女孩是來自維也納的貝爾塔・波魯布斯基，她比北德女孩更活潑浪漫一些，讓布拉姆斯不至於擺出刻板的樣子，而她那悅耳的聲音時而清唱奧地利民歌，時而講述家鄉的趣事，使得布拉姆斯對維也納十分嚮往。不過，面對唱詩班的女子，布拉姆斯依然是懷著理想化的崇拜之情回應她們，他不曾許下任何承諾，總是避免做出任何嚴肅的決定。後來，貝爾塔回到維也納，嫁給了一位企業家，成為法布爾夫人，在她生下一對雙胞胎後，布拉姆斯得知消息，將一首奧地利民謠改編成了膾炙人口的〈搖籃曲〉，作為賀喜的禮物。

反其道而行之

　　從布拉姆斯的角度來看，《d 小調第一鋼琴協奏曲》的演出失敗似乎是造成他與阿嘉特分道揚鑣的罪魁禍首。那麼，又是什麼導致《d 小調第一鋼琴協奏曲》不被觀眾接納呢？這得從布拉姆斯所處的時代與他的個人追求和審美趣味來說了。

　　布拉姆斯生活在浪漫主義時代。那是一個張揚個性的時代，作曲家希望能在作品中表達自己的所思所想。他們十分關注自我表現以及展示樂器技巧，而樂曲的整體結構、內在邏輯等往往被他們放在第二位 —— 這些作曲家的鋼琴協奏曲是從鋼琴技巧的角度來寫，而不是讓鋼琴服從於協奏曲的整體布局。另一方面，這些強調個性獨特表達的作曲家們並不願與大眾產生鴻溝，因而他們會透過流暢悅耳的旋律、清晰透明的織體等讓聽眾理解自己想要表現的東西。

織體

音樂的結構形式之一，涉及音樂在時間與空間上的形式，包括只有一條單旋律的單聲織體、兩條及以上不同旋律疊加在一起的對比式復調織體、同一條旋律在不同聲部出現的模仿式復調織體、一條主旋律加上和聲陪襯的和聲織體等。

　　與他們相比，布拉姆斯看起來就有點「非主流」了。自師從馬克森研讀作曲開始，布拉姆斯就為古典主義音樂所著迷，貝多芬交響化、結構化的音樂創作方式深深地影響了他。然而，他也擺脫不了時代的烙印，布拉姆斯並不缺少浪漫主義情懷。在鋼琴協奏曲的創作中，他已經明顯感到交響樂結構邏輯與浪漫主義過分突出個性之間的矛盾。面對這個悖論，他的策略是在保有浪漫主義情懷的基礎上，盡量讓鋼琴與管絃樂團以及協奏曲的整體結構邏輯交融在一起。以第一樂章為例，開篇管絃樂營造的氣氛威嚴而悲愴，猶如巨人在憤懣壓抑的情緒中昂然挺立，當管絃樂漸漸平息時，獨奏的鋼琴以不可小覷的力量漸漸切入，層層推進，基調時暗時明，氣勢愈發宏大，不久管絃樂加入進來。之後獨奏鋼琴與管絃樂彼此應和，相互支持，承接恰到好處。激揚的主旋律也在迴環往復中更加孔武有力，充滿希望。另外，這部協奏曲很少出現當時流行的鋼琴與管絃樂的競奏場面，即便出現也是一筆帶過，不過分渲染。並且，為了達到鋼琴與管絃樂的平衡，布拉姆斯在處理鋼琴的華彩部分時也十分謹慎，華彩樂段短小且不強調炫技性，並能與管絃樂相互融合。

　　在情感表達方面，此時的布拉姆斯已經漸漸趨向含蓄內斂的性格，他想表達自己的浪漫主義情懷，卻又不願直白說出，於是採用了迂迴而艱澀的音樂語言，這讓聽眾感

到厭倦，讓演奏者們感到困惑。比如第二樂章中，管絃樂與鋼琴分別奏出的主題旋律都採用了復調織體，多條旋律同時進行，讓人難以分辨主要的旋律線條，因為主旋律隱藏在豐富的多聲部中。隨著音樂的行進，再現的旋律變得越發含而不露，尤其是鋼琴獨奏，使用了大量和弦，旋律被隱藏在厚重的音響之中。

總之，布拉姆斯的做法不符合當時的審美潮流，其招致眾人的批評也就不足為怪了。其實，從這一點上來看，布拉姆斯是大膽的，是特立獨行的。這部《d 小調第一鋼琴協奏曲》儘管是布拉姆斯的早期探索作品，但足以顯出作曲家非凡的個人氣質和創作理念。

1859 年秋天，告別了女子合唱班的動聽歌聲，布拉姆斯又返回德特摩德，開始他的第三個任期。到第二年 1 月時，他拒絕再續新約。一方面，他實在不能忍受宮廷生活的壓抑，而公國的吝嗇也讓他覺得屈辱。另一方面，他個人發展的訴求與他的職務齟齬不齊。當時他有意繼承漢堡交響樂團指揮的職位，他問親王能否讓他指揮管絃樂作品來獲得一些經驗，親王不願觸怒宮廷指揮，只允許布拉姆斯指揮那些有管絃樂伴奏的合唱作品。總之，離開德特摩德侯國，布拉姆斯一點都沒有遺憾的感覺。

對新德意志樂派的宣言

舒曼於 1834 年創辦的《新音樂》雜誌，是宣揚新浪漫主義精神的陣地，上面還刊登過他推薦布拉姆斯的文章。但舒曼在他的有生之年就與之漸行漸遠了。該雜誌在主編保羅·布倫德爾的領導下，已經成為新德意志樂派的代言人，將舒曼的創刊理念排除在外。1859 年該雜誌創刊 25 週年，儘管克拉拉、姚阿幸以及布拉姆斯等與已逝的創辦者關係甚密，但其紀念慶典並沒有邀請他們參加。舒曼一定沒有料到，自己的妻子和摯友，與他親手創辦的雜誌，變成了敵對者。克拉拉一直忠實捍衛丈夫的音樂理想，布拉姆斯與姚阿幸都支持她。他們認為，巴哈、莫札特與貝多芬等古典大師的作品集中體現了音樂藝術的最高成就，而 19 世紀浪漫主義音樂中最有影響力的人物是舒伯特、孟德爾頌、舒曼等，這些早期的浪漫主義音樂家繼承了古典主義傳統。為新德意志樂派把持的《新音樂》雜誌則以樹立李斯特、華格納等人的音樂理想為目標，主張音樂與文學、詩歌結合，從而實現音樂的文學化。

這一年，新德意志樂派在新聲明中宣稱，德意志所有有名的作曲家都支持並同意李斯特的觀點。這讓布拉姆斯不能接受。1860 年 1 月，李斯特個人作品的演出讓他難以忍耐，他認為李斯特的音樂會腐化年輕作曲家的心。布拉

姆斯坐不住了，他決定發表一篇宣言以示抗議，他說服了姚阿幸，兩人一起力勸其他重要人物在抗議書上簽名，很多頂尖藝術家都同意了。但出人意料的是，抗議書在柏林的《回聲》雜誌上登出時只有四個人的簽名。抗議全文如下：

> 下列署名的人士，長期以來十分遺憾地關注著某一樂派的
> 活動，該樂派以布倫德爾編輯的《新音樂》雜誌為喉舌。

上述這份雜誌堅持宣稱，嚴肅音樂家們在本質上與該雜誌所支持的潮流保持一致，並認為領導這一運動的大師們所創作的作品具有很高的藝術價值。該雜誌還聲稱就總體而言，尤其是在德國北方，對所謂「未來音樂」的支持與反對之爭已經塵埃落定，並以其勝利告終。

下列署名的人士認為他們有責任反駁這種扭曲事實的言論，並且明確表示，至少他們自己不認同布倫德爾的雜誌所主張的觀點。他們只會譴責或者批評所謂新德意志樂派的領導者和追隨者們的作品背離了音樂最本質的精神，這些新德意志樂派的人有的在實踐他們的觀點，而另一些人則不斷試圖強行確立越來越多新奇的、荒謬的理論。

> 約翰尼斯・布拉姆斯
> 約瑟夫・姚阿幸
> 尤里烏斯・奧托・格雷姆
> 伯納德・舒爾茨

　　這封抗議書有如捅了馬蜂窩，一時間引起各派的爭論。姚阿幸是四位簽署者中知名度最高的，承受的壓力自然是最大的。在新德意志樂派陣營的反擊中，華格納在《新音樂》雜誌上寫了一篇反對藝術圈裡的猶太人的文章，試圖打擊有一半猶太血統的姚阿幸。然而，在這次事件中，布拉姆斯受到的影響卻是最深的。對於樂派紛爭，布拉姆斯不足為奇，因為他覺得那只是不同藝術見解的衝突罷了，但他也感到，在樂派分明的德國音樂圈裡，他並沒有足夠的資本去爭論什麼，他脆弱的力量不足以捍衛他的音樂理想。在經歷了那麼多理智與情感的碰撞後，布拉姆斯已漸漸遠離了性情中的浪漫成分，變得相當克制。他認為當下的浪漫主義帶有歇斯底里的特徵，其過分沉溺於神經緊張的狂喜、超脫塵世的幸福或者充滿悲劇色彩的死亡陰影之中，浪漫主義所表達的藝術要麼是病態的，要麼是狂野的。

　　口舌之爭無休無止，也終究不會有結果。沉默是金，布拉姆斯決定用自己的實際行動來證明他對音樂內涵的理解。那一年，他才 27 歲。

　　這年春天，受迪特里希一家的邀請，布拉姆斯在波恩度過了短暫的假期，並與當地的出版商弗里茲·西姆羅克結識，將他在德特摩德任職期間創作的《A 大調第二小夜

曲》和《降 B 大調第一絃樂六重奏》出版，兩人還結下了
親密友誼。後來，西姆羅克成為布拉姆斯作品的首席出版
商，還是布拉姆斯在財政方面最信賴的人 —— 西姆羅克
在他的全權委託下掌管他的資本交易。西姆羅克是布拉姆
斯少數幾個用「你」直接稱呼的朋友。

　　不久，布拉姆斯返回漢堡，他為自己制定了包括教
學、音樂會演出與作曲三方面的嚴苛計劃，同時耐心等待
漢堡交響樂團指揮職位的任命。之後的兩年中，布拉姆
斯主要在漢姆的小居中韜光養晦。他的創作都顯示出了
嶄新的技巧，並保持了作品的抒情特色，可以看出作曲家
正努力調和他的熱情與理智。布拉姆斯寫出了《亨德爾主
題變奏與賦格》、《g 小調第一鋼琴四重奏》、《A 大調第
二鋼琴四重奏》、《G 大調第二絃樂六重奏》，以及一首
《f 小調雙鋼琴奏鳴曲》。那首絃樂六重奏是送給阿嘉特
的作品，作曲家讓第一和第二小提琴重複發出阿嘉特的名
字（A — G — A — T — H — E 六個音），表達了他對情
人的眷戀與懺悔之意。而那首雙鋼琴奏鳴曲則被勤勉的布
拉姆斯改編成絃樂五重奏，以加強自我訓練為目的，後又
改編為鋼琴五重奏。布拉姆斯十分在意出版作品的藝術價
值，他僅將少部分作品交給出版商，其他的待作修改。

　　除了全身心的創作，布拉姆斯偶有其他活動。他應邀多次造訪瑞士的溫特圖爾小鎮，在那裡常常以獨奏家身分出現，演奏自己的作品，或者擔任管風琴師，受到當地人的喜愛，他還結交了很多朋友，瑞士漸漸成為這位流浪者所喜愛的地方。他與迪特里希的友誼也更加深厚了。1861年春天，迪特里希到漢姆停留了幾天，對布拉姆斯的書房印象深刻，「我對它的規模感到驚訝，它像一座圖書館一樣，裡面有很多有意思的『古董』……」布拉姆斯的「圖書館」裡有他喜愛的中世紀傳奇，他少年蒐羅的各種古書，還有很多舊譜，它們都是作曲家靈感的來源。布拉姆斯給朋友展示他兒時最喜歡的玩具 —— 錫製玩具兵，說「這些都是我珍貴的童年紀念品，我不可能和它們分開」，眼神裡滿是甜蜜的回憶。後來，迪特里希到奧爾登堡宮廷擔任音樂總監，布拉姆斯到那裡舉行個人音樂會，他的《亨德爾主題變奏與賦格》受到觀眾的熱捧，迪特里希評價它是一首奇妙、優美且散發出天才真正氣質的作品。布拉姆斯還多次出席萊茵河沿岸的音樂節，作為自己的一項娛樂活動。1862年6月，他和迪特里希到杜塞道夫參加音樂節，並順便看望了正在進行健康治療的克拉拉。那個夏天，他與迪特里希、舒曼一家一起度假，輕鬆愉悅

的日子讓作曲家靈感不斷，他譜寫了聲樂套曲《瑪格洛納浪漫曲集》中的幾首曲子，還向迪特里希展示了他第一部交響曲的第一樂章。

第 5 章　雛鷹展翅翺翔

維也納之旅

　　布拉姆斯一直嚮往維也納，那裡是海頓、貝多芬、莫札特、舒伯特等古典音樂大師生活的地方，是德意志、匈牙利、捷克斯洛伐克、義大利等不同民族藝術精華的薈萃之地，還是他邂逅過的美麗姑娘的家鄉，有著動聽的民謠。1862 年的科隆音樂節上，布拉姆斯又認識了一位來自維也納的歌手，她那充滿活力的歌聲點燃了他心中拜訪「音樂家聖城」的願望。

　　9 月，布拉姆斯終於來到了維也納。不出他所料，這是一個擁有歷史的城市。走在其中，布拉姆斯依然能感受到古典大師們的生活氣息，在給格雷姆的信中他興奮地寫道：「我在貝多芬喝過酒的地方喝著我的酒！」他還常聽人談論舒伯特是他們的好朋友。布拉姆斯有時會有一種錯覺，以為自己景仰的大師就在他身旁。他也漸漸發現，這座城市像她所養育的女兒的歌喉一樣充滿活力和暖意。

　　燈火輝煌的林蔭大道旁，有咖啡館，有遊樂花園，還有吉普賽民謠縈繞其間。人們常常邁著和緩的步伐，討論哲學和音樂，偶爾停下叼個雪茄，或是到附近的酒吧或咖啡館飲上兩杯，眼裡滿是愜意。不過，讓布拉姆斯最著迷的還是音樂。宮廷歌劇院、維也納音樂之友協會、歌唱會社等官方與半官方團體經常帶來高水準的管絃樂或歌唱作

品演出，優秀的室內樂團和獨奏家數不勝數，他在音樂圈裡的很多朋友就在其中。

　　布拉姆斯決定在維也納逗留一段時間。儘管這座音樂聖城對他一無所知，但是在法貝爾夫人等朋友的熱情引薦下，他認識了很多菁英才俊，比如作曲家彼得‧科內利烏斯、鋼琴家卡爾‧陶西格與尤里烏斯‧愛潑斯坦，還有專門研究貝多芬音樂的學者古斯塔夫‧諾特伯姆等，布拉姆斯不斷發展新的友誼。在惺惺相惜的情意裡，他的靈感常常迸發出來。陶西格是新德意志樂派的一員，卻由衷地欣賞布拉姆斯的才華，而布拉姆斯也認為陶西格是了不起的鋼琴家。他被陶西格精湛的琴藝所激發，以帕格尼尼主題為基礎，創作了兩部複雜的《帕格尼尼主題變奏曲》，連克拉拉都因為無法駕馭而埋怨它們是「巫婆變奏曲」。在輕鬆愉悅的氣氛中，布拉姆斯式的幽默也登場了。有趣的是，挑剔的諾特伯姆常常被他拿來開玩笑。有一次，布拉姆斯假造了一份貝多芬的音樂手稿，他買通賣薯條的小販，讓他拿手稿包裹諾特伯姆的薯條。當諾特伯姆快要吃完薯條的時候，他才發現手裡攥著的紙張是多麼不尋常。他如獲至寶似的向同伴們炫耀，得到的回應卻是哈哈大笑，諾特伯姆這才知道它是贗品，整個人像泄了氣的皮球一樣。

　　讓布拉姆斯心情更為舒暢的是，維也納喜歡他的作品。當地著名的「黑爾莫斯貝格爾四重奏團」多次演出他的 g 小調和 A 大調鋼琴四重奏，該團體的首席還宣稱布拉姆斯是貝多芬的繼承人，而受寵若驚的布拉姆斯並沒有想到這個頭銜會在今後的日子裡給自己帶來許多煩惱。他自己演奏的《亨德爾主題變奏與賦格》也博得了聽眾的喝彩與掌聲。布拉姆斯在 1863 年 3 月間的兩首管絃樂作品的演出還改變了維也納當時最具影響力的樂評家愛德華・漢斯利克的看法。之前他聽過布拉姆斯的第三號鋼琴奏鳴曲，對他的表現持保留態度，這次卻寫下積極的評語。後來，漢斯利克成為了布拉姆斯堅定的支持者。

　　4 月 10 日，布拉姆斯本次維也納之行的最後一場音樂會華麗閉幕，但他逗留到 5 月才前往漢諾威探訪老朋友姚阿幸和他的新婚妻子。這期間，布拉姆斯得到了維也納人對他的讚許和肯定，他欣然應邀擔任當地歌唱會社冬季演出的總監。9 月，布拉姆斯重返維也納出任新職。

　　11 月 15 日，由布拉姆斯指導的歌唱會社第一場演出上演，朋友科內利烏斯之後寫信表達了他由衷的讚美：「毫無疑問，你已經贏得了完美的桂冠，你每一首曲子都比前一首更美，我真是欣喜若狂呢！」不過，推崇布拉姆斯藝術功力的維也納人並不認同這一論斷。布拉姆斯身

為總監，在選取音樂會曲目方面，首先考慮的是自己的喜好——巴哈、貝多芬以及舒曼的作品，但是維也納聽眾不喜歡某些樂曲特別是巴哈作品所散發的陰鬱氣質。學院唱詩班成員甚至開玩笑說：「當布拉姆斯正高興時，他會讓我們唱《墳墓是我的歡樂》！」但布拉姆斯不為所動。

音符飛揚的維也納當然少不了美女的歌唱，而那是最讓單身的布拉姆斯抵擋不住的聲音。他曾邂逅一位名叫奧托麗‧豪爾的唱詩班成員，她擅長演唱他寫的歌曲。布拉姆斯鬼使神差地在聖誕節向她求婚，不過那也只是他對結婚願望的一種曖昧的表達方式。其實在此之前，奧托麗已經接受了另一個男人的求婚。布拉姆斯絲毫沒感到沮喪，他很自然地將她轉變成了朋友。幾週後，布拉姆斯又被伊麗莎白‧馮‧史托克豪森迷住了。布拉姆斯教過她幾次課，這位女子機智、開朗而亮麗，在音樂方面具有很高的素養，他坦承，不愛上她是不可能的。不過對這位天才來說，動情只是一種生活的插曲，誰都無法真正影響他生命中的主旋律。

1864 年 2 月，布拉姆斯在科內利烏斯和陶西格的帶領下，去拜會新德意志樂派的偶像華格納。布拉姆斯本能地厭惡華格納身上的絲絨華服、傲慢的眼神和追逐奢華的個性，就像他無法接受李斯特宮殿般的華麗生活一樣。儘

管如此，兩人還是共度了熱誠相待的午後時光。布拉姆斯
為華格納彈奏了《亨德爾主題變奏與賦格》，華格納評論
道：「可以看得出，一個掌握舊式要領的人，會有一番怎
樣的成就。」對華格納來說，這已經是溢美之詞了。兩位
作曲家都未預見到他們今後在音樂上的分歧將會有多大。

　　4 月，學院音樂季的最後一場音樂會上演，內容完全
是布拉姆斯創作的合唱曲，得到了聽眾毫無保留的熱烈掌
聲。然而，總監職位的平淡無奇與行政工作的乏味讓布拉
姆斯越發感到無趣，他拒絕了三年續職的正式聘請。對前
路有些迷惘的他回到漢堡，但那裡不止有父母無休止的爭
吵，還有北德戰火的威脅。布拉姆斯安頓好分居的父母，
盡可能平息了家庭的紛爭，之後便前往利希滕塔爾找尋內
心的平靜，克拉拉在那裡有一處度假的別墅。位於利希滕
塔爾附近的巴登—巴登常常有知名人士匯聚於此，布拉
斯在那裡結識了小約翰·史特勞斯。兩人一見如故，布拉
姆斯十分傾慕他的音樂，他曾說寧願放棄自己的所有創
作，而只願寫出像《藍色的多瑙河》那樣的華爾滋。之後
的很多年裡，每當布拉姆斯到利希滕塔爾避暑，他總要去
聽聽史特勞斯演奏的華爾滋音樂。布拉姆斯也曾模仿史特
勞斯，試圖寫出維也納風格的圓舞曲，比如他為雙鋼琴所
寫的華爾滋圓舞曲集，但是出於一個北德人之手的音樂，
與史特勞斯的相比，總是少了一點輕鬆活潑的氣息。

小約翰·史特勞斯（1825 —— 1899）
出生在以舞蹈音樂為生的音樂世家，與父親同名，奧地利作曲家、小提琴家、指揮家，以創作輕音樂而著名，被稱為「圓舞曲之王」，其圓舞曲是每年維也納新年音樂會的重要曲目，代表作有管絃樂作品《藍色的多瑙河》、《維也納森林故事》、《春之聲》等，輕歌劇《蝙蝠》、《吉普賽男爵》等。

《德意志安魂曲》

1865 年 2 月 2 日，布拉姆斯收到弟弟弗里茲發來的電報：「若欲再見母親，請速回。」他匆忙離開維也納，趕回漢堡。遺憾的是，他還沒到家，母親就因心臟病突發而辭世了。

布拉姆斯非常難過。在他的家人中，他對母親的感情最深。望著她那蒼老而仁慈的面容，布拉姆斯久久不能抑制心中的傷痛，他緩緩握起母親沒有知覺的雙手，想再感受一下母親的溫度。那是一雙怎樣的手啊！在布拉姆斯小時候，它們編織的籠子會讓唱歌的鳥兒教他咿咿呀呀地說話，它們端上的菜餚讓家充滿了其樂融融的味道，它們曾在日夜趕做針線活兒時不止一次地被針扎出血來，也曾在父親咆哮的時候捂住他年幼的耳朵、抹去他臉上的淚水。等布拉姆斯長大後，它們寫出了一封又一封的家信，裡面

那滿溢理解與寬慰、鼓勵與期待的文字，總是能撫平他的躁動不安，給予他最堅定的信心，讓他的奮鬥有了更大的力量；它們還將簡陋的公寓變得煥然一新，調製出他最想喝的蛋酒，迎接他的光榮返鄉，卻要在他無奈離開時輕輕拍拍他的肩膀，悄悄拭去她眼角的哀傷。現在，它們那佈滿老年斑的皮膚上寫滿了過往的一切，讓布拉姆斯不捨得放下。

　　他最牽掛的母親安息了。想想自己不在漢堡的那些日子裡，特別是她生命中的最後幾年，她承受了多少悲傷啊！

　　生性好動的雅各日益嫌棄她的高齡，在外面拈花惹草。

　　他的低音提琴練習常常發出哀淒的苦鳴聲，吵得她頭痛不已。兩人的摩擦爭執比以前更凶，終於分居。雅各在外逍遙，不再向妻子和女兒提供生活費，還在她們苦苦哀求的時刻以訴訟相威脅。布拉姆斯一再寫信，希望父親回心轉意，哪怕回去和母親共度聖誕節的一晚。但是雅各堅絕不肯和解。2 月 5 日，布拉姆斯安葬了母親。在幾天後寄給克拉拉的信裡，他寫道：「這一年將悲傷地走過，而我將更加思念我親愛的母親……唯一值得安慰的是，一段在今後只會讓人悲傷的婚姻關係終於結束了。」

　　布拉姆斯的悲傷漸漸化成了音樂。自舒曼去世後，他心中就孕育著一首安魂曲的雛形，於 1857 年動筆創作。

到 1861 年，他已經寫出了四個樂章。母親的過世，讓布拉姆斯受到深深的觸動，他再度提筆，繼續創作這首曲子，增加了兩個樂章。1866 年 4 月，布拉姆斯才基本完成了這部作品，為其取名為《德意志安魂曲》，但是他並沒有急於公開，而是將其暫擱一旁，讓自己有更多的時間客觀地去審視它。

1867 年 12 月 1 日，《德意志安魂曲》的前三個樂章在維也納音樂之友協會的一場音樂會上試演，由約翰·赫貝克指揮，然而演出結果並不理想，原因一方面是排練不充分，另一方面是第三樂章的最後樂段中，定音鼓的聲音過大以至於蓋過了管絃樂團和唱詩班，這讓維也納的聽眾感到十分壓抑，而且無法完全理解作品的內涵 —— 畢竟還有部分樂章沒有公開。樂評家漢斯利克則認為除了上述瑕疵外，此曲值得讚賞。布拉姆斯並沒有被試演結果擾亂心情，克拉拉曾寫信表達她對鋼琴樂譜的喜愛，迪特里希也為作品在次年布來梅的演出做了妥善的安排。聖誕節後，他到達布來梅，將修改後的安魂曲交給卡爾·馬丁·萊因薩勒，由他領導當地樂團進行排練。

1868 年 4 月 10 日，布拉姆斯站在布來梅的舞臺上親自指揮他的《德意志安魂曲》，他指導過的女聲四重唱出現在合唱團中，男中音部分由史托克豪森演唱，觀眾席裡有迪特里希、姚阿幸夫婦、格雷姆夫婦，而最讓作曲家感

到驕傲的是，他的老父親挽著克拉拉也在其中。《德意志安魂曲》以悲壯的失落、光輝的安慰與充滿力量的堅定精神讓觀眾留下了深刻印象。迪特里希談他的感受：「這是一場精彩而美妙的演出！《德意志安魂曲》已躋身於世界最高貴而壯美的音樂之林。」姚阿幸感到十分驕傲，多年前他為布拉姆斯所做的預言已經兌現。雅各望著指揮臺上的兒子，眼裡湧出了淚水，布拉姆斯的成功實現了他的夢想，而音樂也讓他憶起自己與亡妻的貧賤日子⋯⋯克拉拉則在日記裡告白：「我親愛的羅伯特，你對布拉姆斯的預言如今真的實現了！他手中的指揮棒對在場的每一個人都施下魔咒，甚至包括他嚴厲刻薄的敵人們⋯⋯羅伯特，如果你能活著看到這場演出，該有多好！」觀眾的熱情使得布拉姆斯在布來梅安排了第二場演出，由萊因薩勒指揮。

不久，布拉姆斯攜帶樂譜返回漢堡，加上具有女高音部分的第五樂章，至此，《德意志安魂曲》歷時 11 年，終於以作曲家心目中的完滿形象出現在世人面前。1869 年 2 月 18 日，該曲於萊比錫完整上演，儘管當地對此反應冷淡，卻引起音樂界的注意。

在西方追悼亡者與表達哀思的音樂中，安魂曲是最古老且最重要的一種，其本是羅馬教會傳統中為亡者舉行彌撒的音樂部分，即「安魂彌撒」，共有十二段經文，歷代

作曲家一般遵照當地的典禮習俗或自己的喜好來強調或省略某些段落。到了 19 世紀，安魂曲也受到浪漫主義的影響，表現出更大的恢宏氣勢，樂器與合唱地位相當，經文具有歌劇式的境界。在眾多安魂曲作品中，《德意志安魂曲》的地位十分獨特，布拉姆斯完全打破了傳統安魂曲的框架，也沒有使用拉丁語經文，並且所表達的內容獨具一格，可謂「前無古人，後無來者」。這部安魂曲取材於馬丁·路德版《聖經》的德文譯本。布拉姆斯自幼在北德人篤信《聖經》的環境里長大，是信義宗的教徒，他十分推崇《聖經》裡歌頌人類各種天性的意象，認為這些意象並沒有讓他對死亡感到恐懼進而產生透過苦難得到救贖的希望，相反，它們讓自己更加熱愛生命。熟諳《聖經》的他，在其中精心挑選了有關人生痛苦、死亡、信仰、希望、幸福、復活和永生的段落，並編成唱詞，一氣渾成，不落痕跡，與音樂配合得天衣無縫。這部作品是布拉姆斯信仰的最佳寫照，雖然融有悲傷、哀悼的情緒，但是沒有關於末日審判的恐怖，也沒有受苦、贖罪與超拔的內容，而代之以一種對生與死的信念：死亡是勞苦大眾獲得和平與幸福的解脫，是另一個開始 —— 與上帝同在，並永存生命。

　　《德意志安魂曲》從情感表現來看，大致分為哀悼與慰藉兩個部分。前三個樂章關注生命的短暫，表現了人生

的痛苦與期待。隨後的三個樂章渲染溫暖、寧靜的情緒，逐漸點燃永生的希望，最後一個樂章融合了第一樂章的主旋律素材，強調了作品循環統一的結構。

第一樂章首先以中低音絃樂勾起人的悲痛情緒，然後合唱在靜謐而帶有淡淡哀傷的氣氛中緩緩進入。唱詞有三句：「哀慟的人有福了，因為他們必得安慰」；「流淚撒種的，必歡呼收割」；「那帶著種子、流著淚出去的，必定歡歡喜喜地帶著禾捆回來」。最後，在豎琴輕柔的伴奏中，古色蒼然的樂曲回到了寧靜虔敬的基調中。

第二樂章採用小提琴及其他具有明亮音色的管樂器，加上定音鼓的三連音敲奏，鋪墊了一種送葬哀慟的情緒，隨著音樂的展開，莊重而有力的合唱開始了：「凡有血氣的，盡都如草，所有他的美榮，一如草上之花，草必凋殘，花必謝落……」使人感到死亡的威脅，「弟兄們哪，你們要忍耐，直到主來」又予人安慰，接著再現了葬禮進行曲的主題。之後，不斷上行的音階和著經文「看哪！農夫耐心地等候地裡寶貴的出產，直到它沐了春雨又秋雨……唯有主的道是永存的」，表達了人們盼望得到救贖的熱情。

「耶和華救贖的民必定歸回，歌唱著回到錫安。永恆的歡樂定必歸到他們的頭上，他們必得到歡喜快樂。憂愁嘆息盡都逃避。」樂章在歡呼的讚歌中結束。

第三樂章以男中音獨唱開篇，「主啊，求你使我曉得我身之終，我的壽數幾何，叫我知道我的生命何等短促」是飽經塵世憂患的世人向上帝的一聲詢問之語。接下來，男中音與合唱間的對話動人抒情，揭示了人生的脆弱、局限與虛幻：「你使我的年日窄如手掌，我一生的時日，在你的面前如同無有。世人奔忙，如同幻影。他們勞役，真是枉然。積蓄財寶，不知將來有誰收取！」配器冷酷的音色與不時插入的定音鼓聲營造了人們面對死亡時的無奈，絃樂三連音彷彿在提醒世人生命何其短暫。「主啊，如今我更何待！我的指望在於你。」一句殷切、虔誠的「天問」得到了莊嚴的回答，「義人的靈魂在上帝的手上，再沒有痛苦憂患能接近他們」給出永恆的信仰。結束段巧妙地將哀悼的情緒過渡到希望中。

第四樂章是一曲純淨聖潔的合唱：「萬軍之耶和華啊，你的居所何等可愛！我的靈魂羨慕渴想你的院宇，我的心靈，我的肉體向永生的神呼籲。住在你殿中的有福了，他們更要讚美你。」唱詞中描繪的祥和美好的天堂生活，與絃樂、木管樂器的溫暖柔和的音色融合在一起，暗示出人們對永恆生命的深切嚮往。

布拉姆斯在布來梅演出之後追加的第五樂章很自然地承接了前一樂章溫和平靜的氣氛。絃樂器首先奏出緩緩的

前奏，隨後女高音獨唱「你們現在也有憂愁」，旋律舒展卻透出淡淡的哀傷，接著一個下行樂句過渡到歡快的情緒：「但我要現在見你們，你們的心就喜樂了。這喜樂再也沒有人能奪去。」女高音的一句「你們看我：我也曾勞碌愁苦，而最終尋得安慰」，得到合唱「我會安慰你們，就如母親安慰她的孩子」的呼應，以深情的音樂將主永生的應許表達了出來。

第六樂章是全曲中最具戲劇性的一段，它與第三樂章對應，同樣採用男中音獨唱與合唱對答的形式，並在堅定有力的賦格合唱中收尾。充滿彈性的合唱人聲與均勻穩健的大提琴低音勾勒出一幅人行進途中的畫面，「世上沒有常存的城，然而我們仍在尋找將要到來的城」，其內涵在較多半音變化營造的傷感情緒中變得嚴肅起來。男中音隨後登場，帶著激動的聲音傾訴著，並得到合唱有力的回應，「我如今把一件奧祕的事告訴你們：當主來到時我們不是都要睡覺，乃是都要改變，就在一瞬時，一眨眼之間，在末日的喇叭響起的時候」，音樂色彩從光怪陸離逐漸趨向明亮。

「因為喇叭要吹響，死人要復活，成為不朽的，我們都要改變。那時經上寫的就要應驗：『死亡被得勝吞滅。』」合唱在管絃樂團的全奏配合下，激動情緒層層推

動，男中音獨唱的加入將合唱所表達的從死中復活的信
念進一步加強直到高潮。當合唱抑揚頓挫地發問：「死亡
啊，你得勝的權勢在哪裡？死亡啊，你的毒刺在哪裡？」
管弦交錯、轟鳴陣陣，音樂呈現了強有力的不可逆轉之
勢，透露出戰勝死亡的信念。最後，宏大的賦格段落唱
出「我們的主，我們的神，你是配得榮耀、尊貴和權柄
的」，「因為你創造了萬物，並且萬物因你的旨意而創
造、而生息的」，洋溢著對上帝偉大創造力的由衷讚美
之情。

　　第七樂章回到第一樂章的冥思氛圍中，其採用三段式
結構增強了作品的內在穩定感。唱詞「從今而後，在主的
澤被中死亡的人有福了」在女高音與男低音的音色對比中
被反覆強調。「聖靈說：『是的，他們息了自己的勞苦，
他們的業績伴隨他們。』」號音的吹奏帶出的一絲哀愁，
化為木管的抒情和絃樂的六連音，唱詞的積極意味愈加濃
厚。超越塵世的尾聲音樂和著飽含祝福的經文，安撫了生
者的心。

　　在之後的幾年裡，《德意志安魂曲》在歐洲各地的演
出將近 30 場，被人們認為是世間的傑作。而布拉姆斯自
己，在 35 歲這一年，終於向世人證明了他的能力，建立
起自己身為作曲家的地位。「雛鷹」已經展翅飛翔。

跳動不安的日子

母親逝世後不到半年，布拉姆斯收到父親的來信，原來雅各要續弦，但卻讓布拉姆斯不安，他的準繼母是一位只有 41 歲的寡婦，而他的老父親已經到了花甲之年。布拉姆斯十分關切兩人的年齡差距問題，畢竟它是造成父母親婚姻不幸的重要原因，於是他立刻趕往漢堡。原來，那位名叫卡羅莉娜・施納克的寡婦是一位仁慈而樂觀的人，經營一家餐館，寂寞的雅各常常在那裡吃飯因而與她熟識。儘管兩人年齡懸殊，但布拉姆斯看得出他們很恩愛，自己的憂慮是不必要的，他對這椿婚事表示贊同。過了不到一年，兩人完婚，婚後生活果然十分愉快。

對於流浪者而言，家鄉也不過是祖先最後停留的地方。

而對於布拉姆斯，送走了母親，安頓好父親，來自漢堡的牽掛少多了，他可以繼續雲遊四方。然而，布拉姆斯對家鄉懷有愛恨交織的複雜情感，很多時候，他想回去，卻又不願面對它。

早在德特摩德侯國任職時，布拉姆斯就希望能擔任漢堡交響樂團的指揮，甚至可以說，他之後兩年特別是在漢堡蟄居期間不斷努力的焦點就是想爭取到這個機會，而且他以為自己問題不大 —— 他是漢堡本地人，無論在作曲

方面還是鋼琴演奏上都有成果，也獲得了家鄉觀眾的認可；他具有一定的管絃樂團工作經驗，並有包括姚阿幸在內的德國音樂界名流的支持，競爭者的實力顯然是不如他的。

然而，漢堡方面拖到 1862 年 11 月才通知他，被選中的是他的男中音朋友尤里烏斯·史托克豪森。儘管布拉姆斯承認史托克豪森是一位優秀而敬業的歌唱家，但他認為這位繼任者缺乏指揮經驗，甚至一些必要的理論知識。對於落選，他感到十分困惑和難過。在給克拉拉的信裡，他失望地寫道：「這件事令我十分傷心，甚至超乎你的想像……我是如此地熱愛我的家鄉，像愛我的母親一樣！對我而言，找到一個長久而適當的職位，是很不容易的。如果能在家鄉找到適合我的工作，我會多麼快樂！雖然維也納有許多美好，但我總感覺自己是一個異鄉人，沒有安全感……你懂得，我們的同胞最喜歡拋棄我們，讓我們自己在世界的荒漠上空飛來飛去……一旦有人想安定下來追尋生命的意義時，他會很自然地害怕那種孤寂感。」理解他的姚阿幸則向選委會去信：「如果你們當中的每一個人，都能對布拉姆斯表示一點友誼和信心，而不是流露出對他的無知和不信任，或許能幫助布拉姆斯改變他身上的倔強脾氣……當他感到自己總被孤立時，當然會變得尖酸刻薄。」

　　漢堡的指揮職位已成泡影，維也納的總監工作亦被他拒絕，沒有固定收入的布拉姆斯感到手頭有點緊張，不得已於 1865 年秋天又開始了他所謂的「跳動不安」的日子。

　　他在曼海姆舉行個人演奏會，他的《d 小調第一鋼琴協奏曲》終於得到「傑作」的稱讚。他到瑞士的溫特圖爾小鎮再次拜訪他的朋友們，還到蘇黎世開音樂會，受到瑞士人特別的喜愛。這期間，布拉姆斯與外科醫生兼音樂家特奧多爾·比爾羅特相識並成為好友，兩人後來常常試奏布拉姆斯新作的雙鋼琴版本。布拉姆斯還認識了瑪蒂德·魏森東克夫人，她是華格納追求過的女子，她的優雅與涵養曾啟發華格納創作了著名的《崔斯坦與伊索德》，不過魏森東克夫人仍選擇留在丈夫身邊。在她家裡，布拉姆斯對華格納兩部從未公演的歌劇《萊茵的黃金》與《女武神》進行了潛心研究，印象深刻。布拉姆斯還到德特摩德，受到公主的親切接待，並獲準在親王的室內音樂會上演奏他的新作《降 E 大調圓號三重奏》。這是布拉姆斯 1865 年夏天於利希滕塔爾度假時創作的，是布拉姆斯室內樂中唯一使用圓號的樂曲。不過，布拉姆斯自少年時代就喜歡圓號溫暖而莊嚴的聲音，他時常吹奏圓號來安慰母親。他對圓號的偏愛在《D 大調第一小夜曲》、《德意志安魂曲》，以及之後的《c 小調第一交響曲》、《D 大調第二交響曲》、

《降 B 大調第二鋼琴協奏曲》等作品中都充分地體現出來。這首三重奏柔和而浪漫，特別是慢板樂章中的憂鬱音調，被認為是布拉姆斯哀悼亡母的悲歌，寄託了濃濃的思念之情。

而曲中的牧歌情調則來自他在森林中散步瞥見日出時獲得的靈感。值得一提的是，他指明這首樂曲要用無鍵圓號演奏，那與他記憶中的父親吹奏粗管短號的聲音很像。

在賺得了名聲與金錢後，布拉姆斯才到位於卡爾斯魯厄的朋友家裡度假，直到 1866 年春天才離開。這段較為輕鬆的日子使得作曲家靜下心來，基本完成了《德意志安魂曲》的創作。之後，他又回到瑞士避暑，期間譜寫了一首龐大的《c 小調絃樂四重奏》，不過在此之前，他已經毀掉了一堆絃樂四重奏的樂譜。當地音樂圈的朋友要拿他與貝多芬比較，他十分害怕，七年之後才將此作付梓出版。

6 月中旬，普奧戰爭爆發，普魯士軍隊在鐵血宰相俾斯麥的指揮下，將戰車開到了北德，侵占了漢諾威、黑塞和薩克森三個城邦，之後又攻進奧地利，占領了維也納。

布拉姆斯全心維護俾斯麥的統一政策，他認為那些戰役不過是德意志兄弟的城邦內戰而已，他是一個愛國主義者，希望德國早日實現統一，甚至在旅行中隨身攜帶俾斯

麥的演講稿。不過，戰爭讓他寢食難安，也阻礙了他旅行的腳步。好在這場戰爭僅持續了七週，7月底，布拉姆斯就直奔利希滕塔爾度假去了。在陪伴克拉拉的日子裡，他將改編成四手聯彈的第一組《匈牙利舞曲》與克拉拉一起彈給朋友們聽，音樂洋溢的熱情與才華贏得了大家的陣陣喝彩。

　　漢諾威宮廷成為歷史，賦閒在家的姚阿幸於10月份加入了布拉姆斯的巡演旅程，兩人在瑞士大獲成功。兩個月後，戰事平息，姚阿幸返回漢諾威，布拉姆斯則前往維也納。幸運的是，布拉姆斯的政治態度並未招致當地人的憎恨，他還與法布爾夫婦一家共度了聖誕節。他在維也納一直待到次年春天，期間舉辦了多場精彩的音樂會。不久，他與姚阿幸再度會合，巡演路線從環繞奧地利開始，直達奧匈帝國的首都布達佩斯。這座被譽為「多瑙河明珠」的城市，由多瑙河一分為二，河西岸為布達，河東岸稱佩斯，是世界上少有的歷史悠久且風景秀麗的雙子城，具有濃郁的古老氣息。十年前，克拉拉曾到此舉行鋼琴獨奏會，布拉姆斯對此十分羨慕，因為他想親耳聽到吉普賽人的演奏。現在，布拉姆斯終於實現了這一願望！貨真價實的吉普賽音樂給了他更多的靈感，這在他之後的第二組《匈牙利舞曲》中表現出來。兩人的巡演取得了意料之

中的成功，布拉姆斯的手上也多了不少閒錢，他決定重返維也納，邀請父親到那裡度假，並著手安排《德意志安魂曲》的試演。

1867 年，史托克豪森辭去了漢堡交響樂團的指揮職位，但布拉姆斯再度未獲垂青，不過這並未影響兩人的友情。1868 年 3 月，他們以布拉姆斯的藝術歌曲作為主題，展開巡演。兩人相繼走訪了柏林、德累斯頓、基爾等地，布拉姆斯所作的藝術歌曲得到了觀眾由衷的掌聲。巡演的最後一站是丹麥的哥本哈根。俾斯麥曾在四年前的普丹戰爭中，試圖奪回名義上屬於丹麥的兩個公國的控制權，並最終透過普奧戰爭得以如願，但是音樂是無國界的，他們的兩場音樂會還是受到了丹麥人的認可與歡迎。丹麥音樂家尼爾斯·蓋德曾經對布拉姆斯領銜的宣言簽名事件表示支持，這次他為兩位德國音樂家安排了一場招待會，並介紹了丹麥音樂圈中的風騷人物。那天晚上，一切進行得十分順利，這時有人問布拉姆斯對坐落於哥本哈根著名的托瓦爾德森博物館有何觀感，布拉姆斯回答得相當不明智：「它絕對不同凡響，但是很遺憾它沒有坐落在柏林。」這句漫不經心的答語激怒了在場的每一個人，並被廣為引用，甚至引起了恐慌。原來，俾斯麥的擁護者不但不滿足於侵占丹麥的土地，還想帶走哥本哈根的藝術寶藏！結果，一

夜之間，受寵的布拉姆斯被當地人完全排斥了，他倉皇逃回了基爾。幸而姚阿幸及時到達，史托克豪森與他繼續完成演出。

　　不過兩週後，《德意志安魂曲》在布來梅上演，布拉姆斯親自指揮，大眾已經忘記了那場丹麥風波。隨著布拉姆斯作曲家地位的建立，他的那些粗魯莽撞的言行，雖然被他的反對者們和不知情的世人屢屢拿來攻擊他，但在了解他的朋友圈裡，它們已成為了笑談。

藝術歌曲

　　1868 年的夏天，布拉姆斯因《德意志安魂曲》的成功而心情愉快，他到達波恩，住在迪特里希家裡，並指導合唱劇《里納爾多》的排練，這部作品早在四年前就已經寫成，不過他又最近修改了終曲。一天早晨，布拉姆斯站在書架前，一本詩集引起了他的注意，那是賀德林所寫，他小心地拿起它，輕輕地翻閱，熟悉的詩句把他帶回到酒吧鋼琴師的掙扎而黯淡的歲月中……他又翻了幾頁，一首〈命運之歌〉展現在他的面前 ——

> 你們在太空的光明裡遨遊，
> 踏著柔軟的雲層，幸福的群神！
> 燦爛的神風輕輕地

吹拂著你們，

像女琴手的纖指觸動

神聖的琴弦。

沒有命運的撥弄，天神們呼吸

像酣睡的嬰兒，

純樸的花蕾裡

蘊藏著天真，

他們的精神

卻永遠開花，

幸福的目光

望著寧靜的

永恆的明朗。

可是我們命定了

沒有地方得到安息，

苦難的人們

消失著，隕落著

盲目地從一個時辰，

到另一個時辰，

像是水從巉岩

流向下邊的巉岩

長年地淪入無底。

詩裡，天國靈魂的永恆幸福與塵世生命的朝夕不定的
對比，讓布拉姆斯回味良久。那天稍晚，布拉姆斯和迪特

里希一家到海邊閒逛遊玩。大家看遍了所有的景觀，腳步在不知不覺中變慢，於是停下來休息。這時，迪特里希才發現布拉姆斯不在周圍 —— 他在遠處獨自坐著，正寫著〈命運之歌〉的部分初稿。

那年秋天，布拉姆斯完成了漢堡、布來梅、奧爾登堡等地的巡演，突然想念維也納了，於是在 12 月返回。他發現自己更喜歡這個城市了，甚至產生了將生活重心由漢堡轉向維也納的想法。當布拉姆斯再度漫步遊樂區時，那些聖潔而憂鬱的合唱作品漸漸遠去，帶有維也納風情的音樂靈感悄然而至，他將愛情的詩篇與華爾滋輕快的節拍巧妙地結合起來，寫出了他最活潑的作品 —— 18 首為鋼琴三重奏和混聲四重奏所作的〈情歌〉。

《里納爾多》於 1869 年 3 月首度公開演出但反應一般。不過，這部作品被看作布拉姆斯創作歌劇的藍本，因為它的主題具有華格納騎士般的魅力和誘惑。但布拉姆斯本人並不這麼認為，他更傾向於其中具有重要意象的音樂表達手法。

夏天，布拉姆斯又一次來到利希滕塔爾度假，但並不如往年開心。他在克拉拉家裡做客時，見到了她的三女兒朱麗葉，真是女大十八變，當年不起眼甚至有些弱不禁風的黃毛丫頭已經長成了亭亭玉立的大家閨秀，頗有克拉拉

的氣質。布拉姆斯一改以往的戲謔態度，非常紳士地與這位淑女談起了藝術。他的熱情並未引起朱麗葉的多想，她自兒時起就視他為叔叔——他是父親忠實的學生和朋友，一位默默照顧舒曼兒女的善良的人。布拉姆斯說不清自己對朱麗葉到底懷有怎樣的情感，他只是關心著她，每天都到克拉拉家裡，和她聊旅行和音樂，卻沒有任何特別的表示。

　　幾天後，克拉拉對布拉姆斯談起朱麗葉與義大利伯爵訂婚一事，她正要抒發心中的不捨與擔憂，卻發現聽者比她還要沮喪，兩眼已經出神，不久，布拉姆斯就起身離開了。之後的日子裡，布拉姆斯很少到克拉拉家做客，就是去了，也是心不在焉、答非所問的樣子。直到 9 月，朱麗葉結婚的那一天，布拉姆斯又造訪克拉拉家，他徑直走到琴房，攤開譜子開始彈奏。那是布拉姆斯為女低音、男聲合唱和管絃樂團所寫的新作〈女低音狂想曲〉，歌詞取自歌德的詩篇〈冬游哈爾茲山〉，描寫了一位遭遺棄的流浪者的孤寂心境：

　　……

　　甘露對他已變成毒藥。
　　他從愛的滿杯裡
　　嘗到厭世的滋味。

先受蔑視，如今是蔑視者，
他在不充足的
自我滿足之中
暗暗磨滅自己的價值。
……

積鬱越發沉重，壓在心頭卻又不斷翻湧，在克拉拉聽來，那是痛苦的爆發，憤怒的吶喊，她驚異於音樂的表現力，感受到布拉姆斯的內心思緒，卻默然不語。樂曲結尾走向了莊嚴肅穆，如夕陽餘暉一般的聲音充滿了安慰。曲終，作曲家隨即起身，他有禮貌地向新娘表達了祝賀，接著悄然離去。

〈命運之歌〉、〈情歌〉、〈女低音狂想曲〉以及《里納爾多》等都屬於藝術歌曲的範疇。布拉姆斯的藝術歌曲創作可以追溯到 1851 年，直到他去世前不到一年，他還譜寫了《四首嚴肅的歌》。布拉姆斯出版在編的有近 400 首藝術歌曲，包括 200 餘首獨唱曲，以及大量的二聲部、三聲部、四聲部歌曲和民歌改編曲等。但是布拉姆斯過於自律，他銷毀的作品比留下來的還多，所以無法確切知道他的一生到底寫了多少歌曲。

布拉姆斯的藝術歌曲作品滿懷對世界的崇敬與熱愛。在許多以大自然為主題的歌曲裡，充滿了詩情畫意和對生

命的喜悅之情，比如〈愛之歌〉、〈林中恬靜〉、〈寂靜的原野〉、〈藏在心中的嚮往〉等。聆聽這些作品，彷彿置身於深邃而遼闊的自然之境，呼吸林間的清新空氣，尋找黑森林中特有的靜謐。他的作品裡還有濃厚的家庭風味。儘管作曲家在爭吵的環境裡成長，也沒有自己的家庭，但是他對家庭從來都懷有一種深深的眷戀——特別是舒曼一家的中產階級生活，一直都是他所嚮往的。不過，他對家庭的愛是真實而克制的，從不陷於感傷和自憐，這在歌曲中表現得淋漓盡致。

　　布拉姆斯的藝術歌曲具有古典主義情懷，從這一點上來說，他更接近於貝多芬，而不是舒伯特。貝多芬的藝術歌曲作品表達了人類豐富的精神世界，深刻而樸實。而生活在浪漫主義高峰時期的布拉姆斯，卻以古典主義的嚴謹結構，表達了愛情、大自然與死亡等一系列典型的浪漫主義主題，且不像其管絃樂作品晦澀，他的藝術歌曲在表達上更為明晰。

　　布拉姆斯的藝術歌曲是親民的。他不像舒伯特和舒曼那樣嚴苛地選擇歌詞，除了古典與同時代的詩歌，布拉姆斯還喜歡採用質樸的民間詩詞，涉獵戲劇家與哲學家們的警句格言，並對基督教義、《聖經》特別有研究。布拉姆斯對德國民歌有很深的感情，自少年時起，他就熱衷於蒐

集德國民歌素材，他先後出版了 7 冊《德國民歌集》，自己還創作了 90 多首德國民歌，他的藝術歌曲比起貝多芬、舒伯特等更具有德意志民族性格。他還汲取奧地利民謠、吉普賽音樂的精華創作出風味獨特的歌曲作品，比如那首著名的〈搖籃曲〉，它的靈感就是作曲家從維也納女子的歌聲中得到的。

　　布拉姆斯藝術歌曲的每一個樂句都體現出他對音樂的精心經營。他喜歡使用柔和的調性，不喜裝飾，寫出的旋律樸素自然，具有民歌神韻。歌曲的節奏則相對多樣化，特別在鋼琴伴奏上，充分展現音樂的動態感。布拉姆斯的歌曲大多數用鋼琴伴奏。不過，布拉姆斯更講究技巧性，他所寫的鋼琴伴奏並不只是用來輔助的 —— 這位自幼諳熟鋼琴的作曲家，可以用精深繁複的形式與細緻纖巧的語言自由地表達內心豐富多變的世界。比如〈永恆的愛〉，鋼琴與歌唱旋律緊密結合，對人物的心理活動特別是愛情的隱祕，刻畫得細膩入微，形象地表達了作曲家的心聲。

　　布拉姆斯的藝術歌曲以抒情為主，時而輕鬆幽默，時而深沉嚴肅，溫柔而舒展，寬廣而悠長，粗獷與柔和相融，絕望與夢幻交織。他的歌曲具有北德的寒冷苦澀，又有維也納的溫暖絢麗。作曲家以精緻優雅的形式釋放內在的熱情，他的歌曲不是情感訴求的反映，而是真情地表達

這種訴求，但從來都不是誇誇其談，更不是放縱，這在頌揚華格納「愛之死」的時代是罕見的。

愛國情結

　　1869 年秋天，布拉姆斯返回維也納，開始他的自由生活。布拉姆斯一般以鋼琴大師身分出現，有時教鋼琴課，或在大學裡拿自己的樂曲作為範例指導教學，但他最喜歡的還是研究古譜。他常到書店裡搜尋珍貴的手抄本，或者埋首於愛樂協會的古籍典藏室，抄錄他喜愛的音樂主題，或者古老的音樂技法，以備未來作曲之需，連協會圖書館的管理員都成了他的好友，這位管理員在館藏中的新發現總令布拉姆斯驚喜不已。晚上，布拉姆斯則外出訪友，偶爾到劇院看看新戲，或者到遊樂公園漫無目的地閒逛，打發一下寂寥的時光。布拉姆斯對歌劇創作的興趣漸漸濃厚起來，甚至對於維也納音樂之友協會空缺的指揮職位也不大關心。事實上，他又猶豫了，儘管薪水固定且豐厚，但他怕失去自由之身，克拉拉卻在信中一針見血地指出：「你具有精湛的指揮功力，因為只有你才能在瞬間掌握樂曲的精髓。唯一令我懷疑的就是，你能否處理這種類似於教練的工作，畢竟對一位真正的藝術家來說，這種事情總是十分棘手的，而你的個性卻無法讓你在短時間內和人

溝通……」然而，那些別人視為正當職業的工作，不論是
歌劇作者還是指揮，在布拉姆斯看來，都不大適合現在的
自己，就像他所言「時機還未成熟」。儘管他從朋友那裡
要來了劇本，卻仍找不到靈感，最終放棄了創作歌劇的念
頭。而正當他面對職業機會舉棋不定之時，別人卻暗中布
局，將他從指揮工作的希望中擠出來。這令布拉姆斯深感
失望，維也納樂壇也存在意見分歧，正值初夏，他索性離
開這個是非之地，外出度假避暑去了。

　　遺憾的是，布拉姆斯剛剛邁出流浪者的腳步，就被戰
爭打亂了計劃。1870 年 7 月 19 日，阻礙德國統一的法國
向不斷挑釁的普魯士宣戰，普法戰爭爆發。火車停開，北
德被劃為戰區遭到封鎖。儘管不能到利希滕塔爾度假，布
拉姆斯還是十分興奮的樣子，他認為法國人是侵略者，並
告訴朋友：「我是如此熱血沸騰……如果我參軍打仗，我
相信我會在那裡遇見我的父親，他將和我並肩作戰。」還
沒等布拉姆斯下定決心，宣戰者反而節節敗退，普魯士軍
隊於 9 月前就占領了巴黎。1871 年 1 月 18 日，普魯士
國王改封號為威廉一世，在凡爾賽宮登基，稱「德意志皇
帝」，德國終於統一。布拉姆斯在寫給好友的信中高呼：
「俾斯麥萬歲！」了解他的朋友在分享他的喜悅的同時，
也熱情地鼓勵他作一曲頌歌。其實，無需任何人提醒，布

拉姆斯早就寫下合唱巨作《勝利之歌》的部分樂章，德國
的統一與崛起，正催他加緊創作，他甚至想將作品送給他
崇拜的俾斯麥和新君王。

對於布拉姆斯的愛國情結，他的一個朋友弗洛恩斯·邁
曾回憶說：「布拉姆斯對政治十分敏感，並具有可以和其他
時評相匹敵的睿智領悟……他所堅持的國家主義雖然讓某
些人感到不解，但是對那些強烈熱愛德意志文化、山川大地
並想將德國傳統發揚光大的人而言，並不覺得困窘。」

德國早期的浪漫主義，就是和這樣的情感緊密相連
的。遺憾的是，這種國家主義最終淪落為外族恐懼與種族
仇恨，這在華格納身上尤為明顯。儘管「納粹」這個詞在
那個時代還未產生，但華格納可以看成是納粹胚胎……布
拉姆斯顯然並不認同那樣極端而邪惡的愛國主義，他甚至
感到自己都有些狂放了，缺乏對情感的克制和約束。

1871年5月10日，德法雙方簽署《法蘭克福合約》，
兩國正式停戰，德國從法國手裡拿下兩個省，並獲得鉅額
賠償。在布來梅，紀念德國陣亡戰士和為傷兵募款的慈善
音樂會正在舉行，《勝利之歌》第一部分和《德意志安魂
曲》被安排在演出中。《勝利之歌》不是作曲家的應景之
作。當布拉姆斯看到自己深愛的德意志土地和生生不息的
人民，在他所尊敬的政治人物的領導下終於集聚在一起的

時候，他發自肺腑地表達他心中的喜悅，樂曲中展現了德意志民族的勝利之情，雄壯宏大，熱情澎湃，演出感動了在場的每一個人。在大約一年後的一場音樂會上，《勝利之歌》才完整首演，得到觀眾們瘋狂般的熱情回應。但這也讓作曲家重新審視這首作品，他覺得普法戰爭已成為記憶，《勝利之歌》在情感上的表達有些不妥，他放出消息說希望該曲不再上演，不過由於沒有強制，這首作品仍在德國受到追捧。

對統一的德意志土地感到熱血沸騰的布拉姆斯是當時德國人的寫照，他們滿懷信心地擁護和渴望帝國的崛起。

此時的德國社會充滿了活力，工業化的進程勢不可當。然而表面的繁榮掩蓋不了堪憂的現實——貧富分化不斷加劇，工人運動風起雲湧，而帝國的專制主義，使得矛盾加劇，底層人民的生活十分艱苦。

生活在這種環境裡的布拉姆斯，一直關注德國的命運。

後來成為他摯友的魏德曼回憶說：「對於政治事件，他首先考慮的始終是那些尚未解決的、不知對德國與德國人民是福還是禍的事情。」在 1884 年寫給西姆羅克的信中，布拉姆斯表達了他的憂慮：「……現在當一切都在走下坡路——不是走，而是迅速往下滑——的時候，你對

一座城市和一個邦國都不能有所指望，也不能指望音樂狀況有所改善。這確實是悲哀和值得惋惜的事情，不僅音樂的處境如此，整個國家和善良而卓越的人們的處境也是如此。」雖然布拉姆斯一生並沒有參與政治活動，但他在創作中曲折地反映了時代和社會的影子，那是德意志帝國建立時的夢想被社會現實擊碎後而產生的失望與憂鬱，那是對殘酷現實輾轉反思卻找不到出路的矛盾與徬徨。

　　布拉姆斯本想將《勝利之歌》獻給德國戰爭的勝利或俾斯麥，在西姆羅克的提醒後，他改獻給了威廉一世

> **魏德曼**（1848 —— 1911），德國詩人、作家和編輯，與布拉姆斯友誼深厚，曾寫下回憶文字。

何處為家？

　　1871 年的夏天，布拉姆斯終於又一次來到利希滕塔爾，在那裡他完成了三年前起筆的〈命運之歌〉，還在克拉拉家裡為弗洛恩斯‧邁上鋼琴課。弗洛恩斯‧邁後來回憶說，布拉姆斯總是讓學生體會和彈奏巴哈的音樂，而且只在不得已的時候，他才會演奏自己的作品。

　　10 月中旬，在觀摩了卡爾斯魯爾舉行的〈命運之歌〉首演後，布拉姆斯回到維也納，並在聖誕節後覓得一處理

想居所，它位於卡爾斯街 4 號的公寓中，是第三層樓內靠右的兩間帶有家具的房子，看起來樸實無華。它鬧中取靜，能俯瞰風景，還靠近音樂之友協會 ── 裡面有他離不開的音樂廳和圖書館。

不等布拉姆斯安頓好，繼母的信就寄了過來，催他趕快回漢堡，原來，雅各染上了重病。1872 年 2 月 11 日，已是肝癌晚期的老人很快走到了生命盡頭。回想父親的一生，布拉姆斯流下了眼淚。父親一直在為生存作鬥爭，卻從來沒有放棄過他的音樂理想。而如果沒有父親的啟蒙與支持，恐怕自己也難以獲得現在的一切。至於父親與母親一輩子的吵鬧，布拉姆斯認為那不過是不幸婚姻的產物而已。是的，父親對不起母親，可是，責備又有什麼意義呢？其實，布拉姆斯從來都不曾生出怨恨。前幾年，他兩次邀請父親外出旅行，用巡演賺得的錢作為二人旅行的費用。

雅各已有四十年沒有出過漢堡，當他來到南方的維也納，就愛上了這座城市。布拉姆斯懷著孩子一樣的興奮之情陪伴著父親，帶他看遍當地的風景名勝，並把他介紹給自己認識的每一個人。布拉姆斯還帶著他到山區遊玩，後來雅各在信中愉快地寫道：「你不知道有多少人羨慕我呢！當然，我也適度地添油加醋了，告訴他們我爬到了

雪拉夫堡的頂上，但是我沒說有四分之三的路程是騎馬走的……」看到父親從來沒這麼開心過，布拉姆斯高興極了。父子倆的腳步還沿著萊茵河畔，遠達瑞士。望著壯麗的山川景觀，雅各驚喜地感嘆大自然的鬼斧神工，卻也覺得自己年紀大了，跟不上兒子的輕快腳步……想到當年父親臉上洋溢著的幸福，布拉姆斯心感慰藉，自己也曾陪著他一起走過許多路。

現在，幾乎沒有什麼事讓布拉姆斯掛念家鄉了。一直單身的姐姐在五年前嫁給了一位 60 歲的鐘錶匠，他是一個有六個孩子的鰥夫。像布拉姆斯曾擔憂父親再婚一樣，他對伊麗莎選擇年齡過大的配偶感到憂慮。但是，這種憂慮被再度證明是不必要的，姐夫是體貼而仁慈的人，他和姐姐生活得很快樂。布拉姆斯與弟弟弗里茲的關係一向緊張。

儘管雅各在孩子的教育方面並不偏心，但勤奮的弗里茲缺乏天分，他在音樂上默默無聞，卻受布拉姆斯的盛名之累——當地人以為弗里茲是布拉姆斯，後來才知道弗里茲是「搞錯了的布拉姆斯」，約翰尼斯才是「搞對了的布拉姆斯」，弗里茲甚至在 1867 年至 1870 年間到委內瑞拉躲避世人的嘲弄。但是，弗里茲並非全無錯處，他透過教學獲得穩定的收入，卻總是拒絕幫助家裡維持生計。

在父親生命垂危的時刻，兄弟倆才暫時和平共處，之後再
也沒那麼親密過。明智的繼母不希望成為任何人的負擔，
她決定經營一家旅館。布拉姆斯對她十分尊敬，甚至勝過
姐弟。在後來的信中，他稱她為「母親」，並寫道：「我
明白我們姐弟的損失有多大，而您也會感到寂寞。無論如
何，希望您現在能感受到其他人給予您的雙倍的愛，以及
我對您的全心全意的愛。」

　　布拉姆斯一家人就這樣分道揚鑣。雖然布拉姆斯仍和
姐姐、繼母及其家人保持聯繫，多年來堅持探望和資助他
們，但他明白，漢堡再也不是他的家了。布拉姆斯帶著
最後一批東西，包括大批的音樂手稿和書籍，揮別了故
鄉 —— 那個生他養他，曾讓他又愛又恨而最終不再掛念
的地方。

　　何處為家？流浪者心裡早有答案：下一站是維也納。

第 6 章　恣意馳騁的輝煌歲月

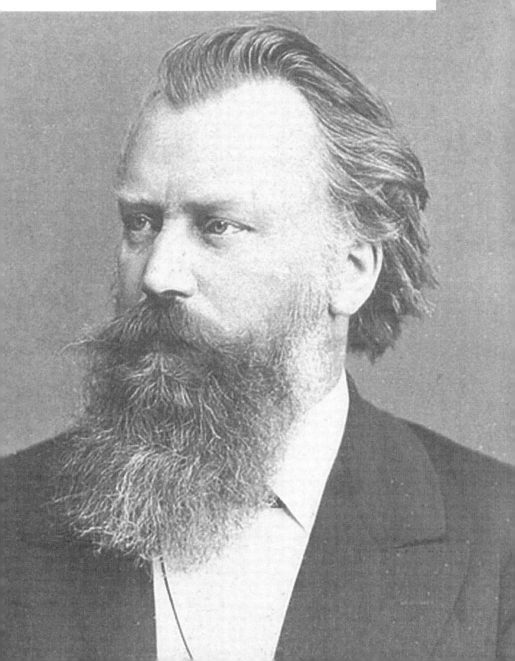

維也納總監

　　布拉姆斯剛在維也納卡爾斯街 4 號安頓下來，就得到當地愛樂協會音樂會總監一職的邀請，這對他來說真是一大喜訊 ── 他終於可以穩定地待在他喜歡的地方了，那是漢堡不曾給予他的。但即便面對這樣的機會，他還是報以一貫的猶豫態度。父親離世不久，他對於社會生活還有些疑慮，就像在寫給克拉拉的信中所言：「我既不想把笑聲融於眾口喧囂的聲浪中，也不願參與到謊言的大合唱裡，這就如同一個人最好保持沉默，或者夢遊到遠方……」不過，這次的猶豫沒有弄巧成拙，反而讓他獲得了最好的條件 ── 豐厚的薪水和在藝術上的絕對自由。

　　1872 年秋天，布拉姆斯終於接下新職。他新官上任的第一把火便是對交響樂團和合唱團的排練演出活動確立嚴格的標準和要求，並巧妙地解僱了一些不符合該標準的樂團成員。布拉姆斯日常的工作主要是參與樂團排練，在曲目選取上，他對當初指導歌唱會社時的情景記憶猶新，現在的他開始考慮觀眾的接受程度了，他嘗試了一些公認反響良好的作品，包括古典主義時期以及浪漫主義早期音樂家的名作，但省略了新德意志樂派的曲子。布拉姆斯喜歡忠實地呈現古曲，還啟用當時已屬於古物收藏家所熱衷的樂器 ── 羽管鍵琴。新總監組織的音樂會開始並不為觀

眾接受 —— 他的喜好似乎與時代格格不入，但經過布拉姆斯的推廣經營，觀眾越來越多。

羽管鍵琴

出現於 14 至 15 世紀的義大利，後來傳播到歐洲各國，成為巴洛克時期一種重要的獨奏樂器，屬於絃樂樂器，音量較大，在形制上與現代三角鋼琴相似，但琴弦是用羽管撥奏而非用琴槌敲擊，19 世紀初期逐漸被鋼琴代替。

　　第一季任職接近尾聲，布拉姆斯就迫不及待地丟下令他感到不適的行政工作，到德國南部的小鎮度假去了。他對此地的鍾愛引來了很多好朋友，在這樣一個愉悅的假期裡，布拉姆斯在創作上很有收穫。他完成了《c 小調第一絃樂四重奏》的最後部分，接著開始譜寫《a 小調第二絃樂四重奏》，c 小調明顯透露出作曲家想要擺脫貝多芬陰影的願望，因而不如 a 小調悅耳。他將三年前寫成的雙鋼琴版本《海頓主題變奏曲》改寫成管絃樂編制，並將兩個版本以同一編號出版。有趣的是，布拉姆斯喜歡將他的作品改成雙鋼琴形式以便讓朋友們私下彈奏，不過以兩種版本同時出版的作品很少，除了這一部，還有 f 小調鋼琴五重奏及其雙鋼琴版本。

海頓（1732 —— 1809）

奧地利作曲家，維也納古典樂派代表人物之一，一生音樂創作涉獵廣泛，以交響樂與絃樂四重奏成就最高，其確立了交響樂創作形式與配器原則，創作了百餘部交響曲，被稱為「交響樂之父」，代表作有《驚愕交響曲》、《倫敦交響曲》，清唱劇《創世記》等。

　　秋天，布拉姆斯返回維也納，開始第二個音樂季。他親自指揮了《海頓主題變奏曲》的首演並大受歡迎，布拉姆斯本人也很受鼓舞，他決定拾起之前一度被擱置的《c 小調交響曲》。不過，一位女性朋友擾亂了他的計劃。1874 年 1 月，布拉姆斯應作曲家海因里希‧馮‧赫爾佐根伯格的邀請到萊比錫參加所謂的「布拉姆斯音樂節」，原來這位赫爾佐根伯格先生是他的崇拜者，而令布拉姆斯更為驚訝的是，他的夫人竟是他十多年前迷戀過的伊麗莎白！但布拉姆斯對於嫁作人婦的伊麗莎白已沒有任何其他的想法，他和海因里希夫婦的友誼日漸深厚，並維持了多年。不同於克拉拉越發傷感的文字，伊麗莎白寫給布拉姆斯的信充滿智慧和歡樂，讓作曲家的生命迸發出新的火花。那年夏天，布拉姆斯便與這對新朋友到瑞士避暑去了，期間不斷寫出以細膩而輕鬆的聲樂小品為主的新作。他在蘇黎世認識了詩人魏德曼，兩人相談甚歡，為今

後維持一生的友情做了很好的鋪墊。在這段愉快的日子裡，布拉姆斯的玩笑又上演了。一天早晨，一位瑞士音樂學者邀請布拉姆斯與魏德曼喝咖啡，不料這位學者也是布拉姆斯的崇拜者，他一直滔滔不絕地恭維布拉姆斯，談他聽過布拉姆斯所有的作品，直到他們聽到一個二流音樂家的進行曲時，布拉姆斯嚴肅地對他說：「你聽，這就是我的作品呀！」這位學者馬上安靜了，聽著聽著，眼睛開始往上翻，嘴越張越大。勃拉姆斯則暗自嘲笑他是個傻瓜。後來，布拉姆斯和詩人朋友到波恩度假，見到了他的小女兒，5歲的約翰娜。這位嚴肅的北德人，十分喜歡這個孩子，把她扛在肩膀上大搖大擺地在街上走，這讓市民頗為吃驚。

　　又是一年音樂季，維也納的總監似乎越來越不好當。

　　行政工作、內部鬥爭耗去很多排練的時間，而奧地利股市崩盤引起的經濟危機讓市民拿不出閒錢去欣賞音樂會。布拉姆斯花費了很多心血，卻得到令人失望的結果。不過，對布拉姆斯來說，證明勝任此職的實力比地位更重要，而且此時的他已經不愁生計了，他需要更多的自由時間用於作曲。他決定回歸自由作曲家的狀態，這讓愛樂協會感到遺憾，就為布拉姆斯舉辦了一場告別典禮，卻令他差點發火，因為他認為協會的致辭有奉承、誇大之嫌。

　　再次卸任職位而重返自由的布拉姆斯，感到比幾年前
更加輕鬆。一方面，經濟更加寬裕，另一方面，也是重要
的一點，他的實力已經獲得了認可，就連當初攻擊他古典
風格的音樂家們，也認為他屬於一流作曲家的行列。這似
乎是可以放鬆的時刻，但布拉姆斯仍不知倦怠。

擺脫貝多芬的陰影

　　1875 年 3 月 26 日是貝多芬逝世 48 週年紀念日，布拉
姆斯與朋友一造成貝多芬病逝的房間瞻仰致敬，在為大師
致哀的靜默中，布拉姆斯再一次思考自己面臨的最後一項
挑戰 —— 如何擺脫貝多芬投在他身上的巨大陰影。

　　在維也納，大眾一直幻想布拉姆斯是貝多芬的轉世再
生：兩人都是愛喝酒的單身漢，有著同樣矮小結實的身
材，衣著不修邊幅，以出了名的壞脾氣對待圍攻者們。更
重要的是，布拉姆斯的音樂延續了貝多芬的古典主義精神
和理性主義傳統。所以，人們把他看成「貝多芬的傳人」
或者「貝多芬第二」，甚至殷切盼望他寫下交響曲，也就
不足為奇了。

　　對布拉姆斯來說，貝多芬一直都是他的偶像，但這位
偶像除了引領他走向古典主義的道路之外，還在他身上投
下了陰影，布拉姆斯曾感嘆：「你不知道這個傢伙怎麼阻

礙了我前進的腳步。」事實上，他在 1862 年就寫出了《c
小調交響曲》的第一樂章，還在 1868 年為它的終樂章配
上了一首德國民謠詩送給克拉拉當作 49 歲生日的問候禮，
但他還是退縮不前。

　　1875 年在齊格豪森避暑期間，布拉姆斯創作並完成
了一系列作品，包括風格更加明亮的《降 B 大調第三絃
樂四重奏》，歷時達二十年之久的《c 小調第三鋼琴四重
奏》，還有其他一些聲樂二重唱等。但在他看來，自己
盡做無用的瑣事來逃避面對交響樂的苦惱。然而，創作交
響曲的想法揮之不去，在那年冬天，布拉姆斯還斷斷續續
地寫了一些。到了 1876 年夏天，交響曲快要收尾了，布
拉姆斯和朋友喬治‧亨舍爾到薩斯尼茨度假。薩斯尼茨位
於呂根的巴爾提克島，是一個海濱度假勝地。布拉姆斯透
過他房間的窗戶，能眺望到隨風低語的玉米田，然後是森
林，一直綿延到海岸邊。他和亨舍爾常常躺在海邊的吊
床上打盹，一起潛水、游泳，還在海灘上找漂亮的石頭。
四十多歲的布拉姆斯有時還像個孩子一樣，他喜歡在池塘
裡抓青蛙，然後讓它們跳來跳去，想像這些動物們是童話
故事裡王子、公主的變身，作曲家聽著它們的鳴叫，感覺
像是一首悲傷的降 C 大調。後來，這些偶得的靈感還真的
融進了他的作品裡。

　　然而美麗的呂根並未讓布拉姆斯感到舒適，因為他已習慣於維也納的生活，而且交響曲的創作也不是那麼順暢，布拉姆斯還是會感到貝多芬陰影的籠罩，就連亨舍爾都覺得朋友能清楚地喚起人們對貝多芬的記憶來。但不能否認，當地的風土地理在很大程度上塑造了這部交響曲崎嶇不平的質感。不久，布拉姆斯回到利希滕塔爾，將要完成這部龐大作品的最後工作。

　　這時，有一個對他極具吸引力的工作機會 —— 杜塞道夫樂團音樂總監，讓他猶豫不決。其實，比之維也納的都市生活，杜塞道夫是一個不再令布拉姆斯心動的小鎮，主要因為自己一個單身漢的身分與當地的風俗不搭調，但是對舒曼的懷念，又讓他難以割捨，那個職位是舒曼的舊職。不過，布拉姆斯一直掛念的交響樂拖延了他的決定，他要為作品挑選首演地，最後他選擇了卡爾斯魯爾，一個遠離音樂界名流與大眾期望的地方。11 月 4 日，布拉姆斯的《c 小調第一交響曲》終於公佈於世，奧托・德索夫擔任指揮。儘管掌聲一般，讚美不多，但作曲家相當滿意。不久，布拉姆斯將演出選在貝多芬勢力範圍的曼海姆和維也納，向拿他與貝多芬比較的世人發起挑戰。人們在布拉姆斯的第一交響曲裡感受到與貝多芬作品風格相似的強烈情感掙扎，還注意到終曲與貝多芬《第九交響曲》終曲

有相似之處，布拉姆斯厲聲反擊道：「任何一個笨蛋都看得出來！」這部作品很快就被封為「貝多芬的《第十交響曲》」，令布拉姆斯十分懊惱。

《c小調第一交響曲》共有四個樂章，從第一樂章的矛盾與掙扎，第二樂章的悲痛與幻想，到第三樂章的期待與嚮往，直至終曲樂章的歡呼與讚頌，表達了布拉姆斯的理想探求與擺脫痛苦、走向光明的哲理信念，也突顯出貝多芬式「通向鬥爭走向勝利」的英雄性構思對他的深刻影響。

如同音樂評論家所讚譽的那樣，這部作品從音樂形象、風格特點、結構原則與思想內涵等方面，都十分接近於貝多芬的古典主義交響樂，然而，其中強大的情感敘述與熾烈的熱情，又與浪漫主義精神相關聯，並帶有布拉姆斯式的克制。

第一樂章以奏鳴曲式寫成。引子由定音鼓與低音管絃樂器持續走出的均勻低音緩緩展開，形成一幕凝重而不祥的背景，充滿緊張感的旋律如密布的烏雲，預示了整個樂章的悲劇氣氛，接著兩個反向進行的、具有擴張性的音調表現出強烈的戲劇性。呈示部猶如奮起的千軍萬馬向命運發起挑戰，由小提琴奏出的稜角分明的第一主題具有昂揚激越的特點，呈現出一幅史詩般的戰鬥場面；而雙簧管奏

出的溫柔感人的第二主題使情緒趨緩，表現出對希望的探求，接著中提琴由輕盈到有力地撥奏，將主題帶回英武氣概。展示部裡，引子的動機再次出現，卻有了聖詠氣質，像是懷著肅穆之心回顧以往的奮鬥歷程，而呈示部結尾段過渡部分的加入，將音樂高潮推向新的高度。再現部基本現出呈示部的素材。尾聲複述了引子的陰沉主題後，重現呈示部第一主題，卻在激昂情緒尚未釀成就突然中止，意味著痛苦與疑慮並沒有得到解決，最後，悠緩的木管長音將音樂結束於悄然之中。

　　第二樂章是作曲家暫時的休憩與思索，抒情詩一樣的意境營造了一種夢幻和沉思的心境。小提琴奏出的第一主題時斷時續，像略帶傷感的嘆息，接著雙簧管引領的第二主題以甜美的旋律帶人進入靜謐的思考之中。隨後，第一主題再現，卻沒有任何疑惑地展現出一幅開闊明朗的畫面，色彩越發輕盈，在樂章結尾前，第二主題緩緩融進，真摯純淨的情感扣人心弦，期間絃樂與管樂的交織演進如酸甜苦辣混合的人生百味，詮釋了繁複變化的思緒。最後，小提琴獨奏出延長的高音，靜靜地結束了樂曲。

　　第三樂章富有維也納民間舞曲的風格。單簧管柔美地奏出第一主題，清新溫婉，輕巧活潑，接著是小提琴奏出，木管則在符點中奔跑嬉戲，期間有一段詼諧幽默的樂

句，調節了音樂節奏和樣式。後面，管樂器同絃樂器的對答交流有著貝多芬「命運」和「歡樂頌」主題的影子，但充滿輕鬆的感覺。再現段以歡快的旋律表現出嚮往光明的情緒。

第四樂章作為終曲具有結論的性質。經過前面兩章的沉思與歡舞，人們威力煥發，將對第一樂章的黑暗重壓發出最後通牒。樂曲從一段威嚴的序奏開始，絕望的感覺由遠及近，定音鼓轟轟作響，管絃樂器尖銳呼嘯，惶亂不安的氣氛愈演愈烈。接著，渾厚的圓號吹奏出一支悠長的旋律，銀輝閃爍般的長笛演繹出它的「回聲」，這是作曲家在阿爾卑斯山聽來的曲調，那豁然開朗的感覺，傳達出光明即將來臨的訊息。終於，充滿英雄氣質的第一主題呼之欲出，它是一曲莊嚴威武又純樸動人的頌歌，作曲家有意識地在旋律、和聲、節奏甚至氣質上接近貝多芬的《第九交響曲》，以表現人類的友愛與光明終將戰勝黑暗的決心。由小提琴奏出的第二主題以大幅度起伏的旋律線條，暗示醞釀中的無限生機，其與另一支低音旋律或融合，或分解，相互推進，音樂情緒不斷高漲，直到瞬間平息。音樂跳過展開部直接到達再現部，絃樂器奏響宏偉輝煌的「歡樂」

主題，阿爾卑斯山遼遠壯闊的長號角再次傳來，主題被多方演繹，戲劇性不斷膨脹，終於在尾聲時，雄渾嘹亮

的銅管樂器將全曲氣氛推向勝利的巔峰。最後，光明而有力的 C 大調主和弦為這部標為 c 小調的交響樂作結語，生命讚歌輝煌永駐！

　　1877 年 1 月，布拉姆斯懷著緊張忐忑的心情準備在萊比錫親自指揮他的交響樂。在他看來，萊比錫的口味最難捉摸。音樂會開始的前幾天裡，作曲家就開始冒冷汗，不得不喝菊花茶來緩解。在寫給朋友的信中，他還這樣不無誇張地寫道：「如果在演出結束後我想自殺，那麼你就能知道，一個被逼急的作曲家會如何使出渾身解數⋯⋯」可喜的是，挑剔的萊比錫人以熱情的喝彩阻止了布拉姆斯神經質的衝動。3 月，第一交響曲被姚阿幸帶到英國劍橋大學指揮公演並獲得成功，更加穩固了布拉姆斯在英國的聲名。其實，在大約一年前，劍橋大學準備授予布拉姆斯榮譽音樂博士的頭銜，但布拉姆斯並未前往英國，因為他恐懼海上旅行，而且討厭西裝打扮，當時他去函詢問是否能在本人缺席的情況下授予學位，但被告知否定的答案，他不得已放棄了。而這次交響樂的成功演出，讓他獲得了無需本人出席就可獲頒的倫敦愛樂協會金質獎章，布拉姆斯心感慰藉。

阿爾卑斯長號

原是阿爾卑斯山區牧民召喚牧群、傳遞訊息的工具，具有 500 年以上的歷史。它是木質號角，長 3 到 4 米，重達 4 公斤，其悠長的聲音能與周圍的群山森林和諧共鳴，每年在瑞士瓦萊州南達鎮都會舉行國際阿爾卑斯長號音樂節和比賽，是瑞士山區文化的代表。

布拉姆斯與貝多芬陰影的長久奮戰，在其能力得到中產階級的一致肯定與尊重後，終於以他的勝利宣告結束。此時，布拉姆斯對「作曲家」的稱謂真正地感到當之無愧，也不需要杜塞道夫的官定頭銜來確認自我了。

田園詩情

1877 年 6 月，懷著第一交響曲勝利巡演的喜悅心情，布拉姆斯到奧地利南部的貝爾察赫小村莊避暑，這裡俯瞰湖面、群山環繞，景象十分壯觀，周圍的人們純樸而善良，他感到更加愉悅，不禁嘆道：「這麼多旋律到處飛舞，可得小心點，免得踩到它們！」果然，作曲家的靈感噴薄而出，另一首交響曲正以驚人的速度在五線譜上舒展開來，他的第一首經文歌和其他歌曲也相繼新鮮出爐。8 月底，布拉姆斯回到利希滕塔爾，完成了交響曲的收尾工作。《D 大調第二交響曲》的創作前後僅花了他三個月的時間。

　　10 月，這部交響曲的排練拉開了帷幕，他的朋友們好奇地向他打聽新作的情況。布拉姆斯在給伊麗莎白的回信中頑皮地說：「我不需要事先為妳演奏。你只消坐在鋼琴旁，小腳丫輪流踩兩個踏板，然後連續不斷地彈奏 f 小調的主和弦，先用強音，再用弱音，不一會兒就能得到這首新作的生動印象了……」年底，第二交響曲在漢斯·李希特的指揮下於維也納首演，觀眾的掌聲熱烈而持久，第三樂章還應觀眾的要求加演一次。當掌聲終於停下來，一位觀眾大叫著：「永遠都忘不了從這部交響樂中所享受到的歡樂！」朋友比爾羅特則評論：「這是一首有著藍天、陽光、涼爽綠蔭與微波蕩漾的溪流的樂曲，貝爾察赫必定很美啊！」

　　《D 大調第二交響曲》是一首純樸感人的浪漫主義田園詩，儘管有些部分仍有《c 小調第一交響曲》那悲劇性的遙遠迴響，但整部作品中明朗柔美的田園情趣是占主導的。喜愛這首交響樂的維也納人不顧布拉姆斯是否樂意，還是拿他與貝多芬相比，將此曲稱為布拉姆斯的「田園」交響曲。

　　第一樂章從提琴深遠的低音哼鳴開始，圓號與木管先後奏出，對答呼應，柔美舒服的第一主題旋律一如傍晚前最後一抹溫暖敞亮的陽光，將萬物普照於寧靜之中，音樂

隨之進入落霞餘暉的絢爛光束裡。經過定音鼓、小提琴的色彩性發展，第二主題像一首從心底唱出的歌，急切而略帶憂鬱，傾訴著對幸福未來的嚮往。隨著力度的增加，音樂以高昂的氣勢從呈示部進入展開部，不協和的音響加強了緊張不安的情緒，直到木管溫和地奏出第一主題，重現了呈示部的田園意境。尾聲中，一小段華爾滋舞曲以歡快跳躍的節奏躍然入耳，最後由圓號奏出了氣息深長的旋律，帶來夕陽殘照隱隱浮現的寧靜與神奇，樂曲消失於漸漸張開的夜幕之中。

第二樂章是一曲緩慢的柔版。深沉的大提琴與木管展開如泣如訴的下行主題，如沉思者邁著沉重的步子從暮色中走來，確立了樂章凝思默想的氣質。接著，圓號奏出一支明亮的旋律，並在雙簧管、長笛與低音絃樂器的演繹下，構成一段小賦格曲，彷彿是沉思者對過去幸福而短暫的時光的回憶。中段裡演奏的木管明快而流暢，舒展了沉思者的眉頭，氣氛愈發活躍，心潮愈發激動。但是第一主題憂鬱的下行兩度再現，高漲的情緒被壓抑後又重新煥發出熱情，號與鼓的強奏掀起一個巨大聲浪，沉思者的激情完全迸發出來。最後再次浮現第一主題的舒緩旋律，像沉思者踱著徐緩的步履，平靜地走向遠方。

第三樂章的基本主題是節奏輕快、旋律纖巧的小步舞

曲，它在大提琴撥奏的烘托下由柔美的雙簧管奏出，幽默
而動人，與它交替穿插的一首節奏強烈、音調短促、情感
熾熱的舞曲作為第一插部，呈現了一種五光十色的精靈幻
象。基本主題再現後迎來第二插部，這段具有匈牙利民間
特色的舞曲，以三拍子的節奏、飛馳下行的音調和強烈切
分的尾音展現出更加歡躍的舞動景象。而後，小步舞曲重
現，氣氛由熱情趨於平靜，似乎有一種淡淡的感傷。

> ### 小步舞曲
> 是一種三拍子、優雅、舞步較小的舞曲，流行於法國宮
> 廷中，速度徐緩、風格典雅，能描繪許多禮儀上的動態。

　　第四樂章是一首充滿熱情歡樂與堅毅力量的終曲，它
具有海頓式的活潑與生氣，也有莫札特式的溫柔與感性，
還有貝多芬式的剛勇與熱情，多姿多彩，但更多的是作曲
家隨心所欲的獨創性表現。第一主題以絃樂組齊奏而出，
流暢明快，層層演進，隨後樂隊全體加入，光輝遼闊，掀
起高潮，從而確定了樂章的歡樂基調。之後，木管奏出的
長音舒緩了情緒，第二主題在絃樂深沉的中音區奏出，明
亮溫和，具有一種內在的熱情和力量。展開部以第一主題
進行了簡短的展現，急速行進的音樂勾畫出一幅遊樂隊伍
的歡慶場面。再現部篇幅依然簡短，線條更為精煉，準備

迎接最後的高潮——第一主題寬廣而深長的音調，第二主題富有生氣的切分節奏。在管絃樂隊全奏的宏偉音響下，匯成聲勢浩大的勝利歡呼與歌唱，全曲在強勁的和弦中隨之結束。

《D大調第二交響曲》的成功首演讓布拉姆斯滿懷信心地開啟了巡演之旅，從德國的萊比錫、漢堡、布來梅，到荷蘭的烏特勒支、阿姆斯特丹、海牙等等，多數地方的觀眾都沉醉在田園風情中，當然也有冷淡的反應，不過這些都沒有影響作曲家的快樂心情。

1878年4月，布拉姆斯決定到義大利來一趟春之旅，純粹為了放鬆。他和朋友們遊覽了羅馬、佛羅倫斯、威尼斯等地。無論是自然景觀，還是文藝復興時期的建築和藝術，或是美酒佳餚，以及彩繪的天花板，甚至是貨運馬車，都讓布拉姆斯十分著迷。他還喜歡義大利人熱情而又有所節制的性格，這或許和他本人就是這樣有關。但在音樂方面，儘管他欣賞威爾第，卻無法提起對義大利音樂的興趣。

威爾第 (1813 —— 1901)
義大利浪漫主義作曲家、最偉大的歌劇作曲家之一，一生創作了30餘部歌劇，代表作有《弄臣》、《游吟詩人》、《茶花女》、《阿依達》、《奧賽羅》等。

義大利旅行的直接影響就是，布拉姆斯是留著鬍子返程的，這或許是受比爾羅特的影響吧。布拉姆斯的惡作劇心理得到了極大的滿足，生活因此變得更加有趣：他經常冒充別人，以假名字拜訪朋友和同事，還能躲開要他簽名的樂迷們。後來，布拉姆斯鬍子長了想剪掉時，有朋友打趣說：「貝多芬可沒有留鬍子呢！」他索性就不剪了，一直留著，以示自己與貝多芬的區別。

義大利之行的另一個影響則是在音樂方面。布拉姆斯之前在貝爾察赫創作交響樂時形成的流暢樂風，在這趟旅行之後變得更加鮮明，甚至擺脫了抒情風格。夏天，他再次來到貝爾察赫度假，完成了十六年來首次專為鋼琴所寫的一系列作品，統稱為《隨想曲與間奏曲》，還準備了卻他的一椿心願 —— 為姚阿幸譜寫小提琴協奏曲。不過，布拉姆斯自己並不會拉小提琴，在譜曲的時候就請教姚阿幸很多技術問題，當他覺得小提琴家要求太多的時候，作曲家就不理會朋友的建議，自行地寫下去。為了表達對姚阿辛的尊敬和讚美，布拉姆斯寫了一段具有匈牙利吉普賽風格的迴旋曲作為終曲，因為這位可愛的朋友是匈牙利人。

1879 年元旦那天，布拉姆斯為朋友創作的《D 大調小提琴協奏曲》在萊比錫首演，作曲家擔任指揮，姚阿幸擔

任獨奏。可惜，陰晴不定的萊比錫人對這部新作態度冷淡。布拉姆斯在最初創作它時，沒有按協奏曲慣有的三個樂章譜寫，而是採用了交響曲四個樂章的曲式。儘管後來他以一個微弱的慢板代替了中間的兩個樂章，但還是被人認為作品「太過交響化」。有評論家還指出，它沒有可以展現小提琴演奏技巧的華麗樂句。如果說上述都是作品本身的問題，那麼萊比錫演出不太成功的原因還可以在演奏者身上找到。姚阿幸當時身體不適，難以展示自己精湛的琴藝，而布拉姆斯的衣著讓萊比錫的聽眾難以將精力集中在作品的欣賞上。原來，就在音樂會馬上開始之前，布拉姆斯的褲子鬆了，他匆匆忙忙地拿一條舊領帶系在腰上，趕著走上指揮臺。隨著音樂的起伏，他的「腰帶」越來越鬆，襯衫與腰間的空隙越來越大。觀眾表情鎮定，但心裡則希望這首協奏曲能在這位作曲家兼指揮家的褲子掉到腳踝之前結束。幸而鬧劇沒有發生，曲終時，萊比錫人都鬆了口氣，但掌聲寥寥。

不過，萊比錫對布拉姆斯音樂的曖昧態度並未影響其對布拉姆斯作曲才能的重視。這一年春天，布拉姆斯接到萊比錫的邀請 - —— 希望他能接掌巴哈曾擔任過的聖托納斯教堂唱詩班的領唱者一職。對布拉姆斯而言，這個職位因為住在萊比錫的赫爾佐根伯格夫婦而變得很有吸引力，

但他最後還是無法放棄自己辛苦贏得的「自由」，拒絕了它的誘惑。

　　儘管萊比錫人對《D 大調小提琴協奏曲》反應一般，但維也納和英國的觀眾們以經久不息的掌聲給予了作曲家和小提琴家溫暖而完美的支持。這部兼具嚴整的古典形式與浪漫主義清新氣息的作品，與貝多芬的《D 大調小提琴協奏曲》、孟德爾頌的《e 小調小提琴協奏曲》、柴可夫斯基的《D 大調第一小提琴協奏曲》齊名，被人們並稱為「四大小提琴協奏曲」。

　　下半年，布拉姆斯與姚阿幸展開了巡演。時光如梭，兩位老朋友上次巡演是在 1866 年。這次他們到達了匈牙利、波蘭等地，演出受到當地人的熱烈歡迎。不過，布拉姆斯對奔走各地和夜夜巡演的旅途感到不適，他的體力已不如十多年前了。在寫給克拉拉的信中他抱怨道：「如果我能每兩天演出一次，巡迴過程似乎會更稱心如意一些，而且還有時間了解當地的風土人情。現在，演奏家的行程安排得太緊湊了，一定要天天演，以至於我只能匆匆忙忙地在演出前一小時抵達，結束後一小時離開。還有比這種職業更令人感到可憎和不屑的嗎？」除了演出疲勞，已經成為名人的布拉姆斯還不得不接受樂迷們的追捧，他們追著他或者排成長隊要他的簽名，這令他感到厭煩。而且，

索取他簽名的方法無奇不有，比如有的人寄信給他說自己給布拉姆斯訂購了「十把細長雙刃劍」，需要向他索取費用，還有的人要訂購他用過的一架維也納鋼琴，需要他簽好名的拒絕函等等，但這些都被喜歡搞惡作劇的作曲家一眼就看穿了，他從來沒有上過當。

1880 年夏天，布拉姆斯終於可以休個長假，他選擇了一處溫泉勝地巴特伊施爾，那裡有好朋友愛德華・漢斯利克和小約翰・史特勞斯，更有令人陶醉的華爾滋音樂和舞會。

但布拉姆斯並沒有完全沉溺其中。上一年，弗羅茨瓦夫大學要授予他榮譽博士學位，布拉姆斯在明信片上潦草地寫下致謝詞寄給校方，算是接受了，按照學校的要求，他需要拿出新作聊表心意。這個假期，他便以當年他在哥廷根唱過的學生酒歌為基礎創作了《學院典禮序曲》。高昂的情緒總使得布拉姆斯靈感迸發，緊接著他譜寫了《悲劇序曲》，但與前一部興高采烈的風格形成了鮮明對比，這是一部激昂而憂鬱的作品。布拉姆斯自己概括這兩首序曲是「一首在歡笑，另一首在哭泣」。原來，處於事業巔峰的布拉姆斯自 1879 年以來逐漸感受到某種無助：克拉拉的小兒子菲利克斯，也是布拉姆斯的教子，因肺結核病逝；他的一位懷才不遇的畫家朋友弗耶巴哈在威尼斯孤獨離世；他的聽力開始下降，並偶發耳聾；他與姚阿幸的友

誼因為一系列的誤會而岌岌可危……於是，一部具有濃重悲劇色彩的新作誕生了，但如布拉姆斯作品的慣有性格，這首曲子的旋律中蘊藏了一股不屈不撓的生命意志，死亡的主題已經成為激發作曲家不斷思索和超越的動力。

我自巋然不動

　　年近 50 歲的布拉姆斯已經成為自由作曲家，秋冬季巡回演出，春夏季旅行度假，無需為生計發愁，更不用為瑣碎的行政工作、複雜的人際關係所累。在度假中，布拉姆斯的身心能得到充分的放鬆，靈感常常迸發出來，一系列重要作品也相繼誕生，如《降 B 大調第二鋼琴協奏曲》、《命運三女神之歌》、《F 大調第一絃樂五重奏》、《C 大調第二鋼琴三重奏》等。

　　世人對《降 B 大調第二鋼琴協奏曲》說法不一，有人認為它是一首宏大的室內樂，有人則認為其是一首有鋼琴伴奏的交響曲，還有的人覺得它是最偉大的協奏曲之一，其技巧精湛的結構中蘊含著溫暖的浪漫主義主題。布拉姆斯將這首作品獻給了一直堅信他的才華、不遺餘力地培養他的「親愛的朋友兼老師 —— 愛德華・馬克森」，表達他由衷的尊敬與感謝。這首作品於 1881 年 10 月底在邁寧根公國試演。布拉姆斯發現公爵及其夫人都很喜歡藝術，而

且比德特摩德的守舊貴族可愛多了，很快就和他們成了朋友。後來，布拉姆斯的不少作品也多次在邁寧根上演。

布拉姆斯在邁寧根的試演其實是漢斯·馮·彪羅邀請的，他於 1880 年成為邁寧根公爵交響樂團的指揮。儘管彪羅與布拉姆斯在 1854 年就認識了，但因彪羅那時是華格納的學生，堅定地追隨著華格納，與布拉姆斯沒有進一步接觸。誰知世事難料，1863 年華格納與彪羅的妻子科西瑪——也是李斯特的女兒——相愛了，彪羅十分痛苦，四年後與科西瑪離婚。這件事的直接影響就是，彪羅在音樂方面發生了巨大轉變：彪羅原本只是對布拉姆斯的才能有所仰慕，現在成了他的忠實支持者——彪羅宣稱音樂上只有三「B」：巴哈、貝多芬與布拉姆斯。

《命運三女神之歌》是布拉姆斯受格魯克的歌劇《伊菲姬尼在奧利德》的啟發而作的。劇中向無情冷酷的希臘諸神揮舞拳頭的部分歌詞讓布拉姆斯深有感觸，他選取出來並配上黑暗的音樂，表達了一種寧死不屈、絕不妥協的精神。《F 大調第一絃樂五重奏》與《C 大調第二鋼琴三重奏》則是布拉姆斯抒發歡愉之情的室內樂作品。前者被他稱為「小小的歌謠」，後者則在出版時附帶一張布拉姆斯寫給出版商的說明：「你從來沒有收到過我寫的這麼美的三重奏，或許你十年以來都沒出版過這麼好的作品！」這

樣的話，從一向謹慎的布拉姆斯口中說出，實屬意外。就
在 1882 年冷峻與喜樂交織的旋律中，布拉姆斯起草了他
的第三部交響曲。

格魯克（1714 —— 1787）
德國歌劇作曲家，集義大利、法國和德奧音樂風格特點
於一身，他的歌劇改革對歐洲國家音樂戲劇的發展產生
了顯著影響，代表作有歌劇《阿爾且斯特》、《伊菲姬
尼在奧利德》、《奧菲歐與尤麗狄茜》等。

　　1883 年 1 月，布拉姆斯結識了一位演唱他《命運三女
神之歌》的年輕女孩赫爾米娜‧史皮斯，她是史托克豪森
的學生。這位 26 歲的女低音的聲音深深吸引了天命之年
的作曲家，兩人後來維持了柏拉圖式的愛戀關係。5 月，
布拉姆斯到威斯巴登度假，在赫爾米娜與秀麗風光的陪伴
下，完成了《F 大調第三交響曲》。

　　第三交響曲於年底上演，再次由李希特擔任指揮。此
時德國的樂派鬥爭已經達到了空前的熱潮。這一年 2 月
華格納去世，支持他的安東‧布魯克納不小心被新德意志
樂派的支持者們推上了領袖位置。第三交響曲首演時，此
派人充斥於觀眾之中，發出的噓聲引起了騷動。作曲家
胡戈‧沃爾夫則在一本雜誌上批評道：「此作極為疲乏且

單調，虛假而荒謬。李斯特作品中任何一記鈸聲，都比布拉姆斯三部交響樂加小夜曲，表達了更多的情感和智慧……」面對無知而淺薄的攻擊，布拉姆斯毫不畏縮，他以布魯克納作為靶子，大聲嘲笑新德意志樂派。朋友漢斯利克更為理解作曲家，他認為該作融合了第一交響曲宏偉巨大的氣勢和第二交響曲清新淨雅的美感，是布拉姆斯三首交響曲中藝術成就最完美的一部，還宣稱這是他最好的作品。克拉拉彈過一次後，在信中表達了她的讚美：「整首樂曲瀰漫著和諧的氣氛！所有樂章一氣呵成，節奏統一，如寶石般閃亮……從開始到結尾，森林的神祕魅力一直環繞其中。」

儘管樂評界對布拉姆斯的這部新交響樂毀譽參半，但觀眾有自己的判斷，僅 1884 年 1 月，第三交響曲就在柏林上演三次，在邁寧根演出兩次，作曲家還在威斯巴登親自指揮了一次。

《F 大調第三交響曲》是布拉姆斯交響曲作品中最短的一部，但這並不妨礙作曲家表達他對人生的深刻感悟，同時展現他對交響曲的高度創新與駕馭能力。這部作品是一首悲壯的頌歌，漢斯利克和首演指揮李希特都認為這是布拉姆斯的「英雄」交響曲，但與貝多芬音樂中叱吒風雲的勇士、波瀾壯闊的鬥爭場面以及勝利的歡呼雀躍不同，該

作品表現了與命運抗爭的永無止息，以及奮戰到底的堅定決心，但沒有明確的結局。全曲以 F ─ bA ─ F 作為基本動機，而這正是布拉姆斯的座右銘「自由而快樂」的德語單詞首字母。該動機被作曲家靈活而隱蔽地貫穿於四個樂章中，起主導作用，其形成的音樂衝突，跨越了整個作品的所有主題、和聲、節奏以及曲式的進行，聽起來像一首延伸的交響詩。不僅如此，布拉姆斯還在調性安排和節奏變化等方面進行了「前無古人後無來者」的創新，使樂曲充滿張力而持續不斷地向前發展，並呈現了作曲家音樂語彙的獨特魅力。布拉姆斯透過第三交響曲不僅再次向世人證明在貝多芬之後發展交響曲的巨大潛力，也完美地展示了其學者型的創作風格。

布魯克納（1824 ── 1896）

奧地利作曲家、管風琴演奏家、音樂教育家，作品具有宗教的深沉寬廣，也有濃厚的「華格納情結」，代表作有《d 小調安魂曲》、《降 E 大調第四交響曲》、《E 大調第七交響曲》、《c 小調第八交響曲》等。

胡戈・沃爾夫（1860 ── 1903））

奧地利作曲家、音樂評論家，是華格納歌劇的擁護者，他開創了現代藝術歌曲的先河，將詩歌在歌曲中的作用提高到空前位置，豐富了藝術歌曲的形式和特點。

動機

音樂結構中的最小單元，是一首樂曲發展的基礎，相當
於文學作品中的主語詞，由具有特性的音調及至少含有
一個重音的節奏型構成。

　布拉姆斯的名氣越來越大，但他不為所動，他的另一
部交響樂已在醞釀中。布拉姆斯一直為巴哈作品所著迷，
多年前他曾寫信給克拉拉談到巴哈的《恰空舞曲》：「在
我看來，那是最美妙也是最難理解的音樂……如果我也能
創作出這樣的音樂就好了，那種情感的張力和高度的興
奮，一定會令我發狂的。」他還寫信給彪羅，提到巴哈的
康塔塔：「你覺得拿這個音樂主題作為交響曲樂章的基礎
怎麼樣？當然，需要把某些部分改成半音階……」終於，
布拉姆斯將腦海中的靈感化為了紙上跳躍的音符，他用改
編後的恰空舞曲作為他新交響曲終樂章的基本主題，表
達了他對巴哈深深的崇敬之意，而這部新作也在作曲家
的大膽嘗試中更加具有表現力。《e 小調第四交響曲》於
1885 年夏天誕生。不過漢斯利克聽完它的雙鋼琴版本後
卻說：「你知道麼，我覺得好像受到兩位非常聰明的人的
擊打……」就連他最親近的人都難以理解它，布拉姆斯開
始仔細斟酌這部作品，並與彪羅等人一起排練並試演。還
好，10 月 25 日，由作曲家親自指揮的《e 小調第四交響

曲》首演得到了邁寧根觀眾瘋狂的掌聲，他們要求加演第
三樂章。布拉姆斯信心大增，開始到各地巡演，甚至一度
搶占了指揮彪羅的風采。

> **恰空**
>
> 是西班牙的一種舞曲，17 世紀傳入歐洲其他國家，並
> 演變為器樂曲，其特點為三拍子、中速，主題一般由一
> 系列的和弦低音構成，並對該主題進行各種變奏。
>
> **康塔塔**
>
> 源於 17 世紀的義大利，在義大利語中稱為清唱套曲，
> 原為聲樂說唱的樂曲，後演變為一種包括獨唱、重唱、
> 合唱的多樂章大型聲樂套曲，由管絃樂隊伴奏。

《e 小調第四交響曲》是布拉姆斯的最後一部交響曲。

這部交響曲與他的其他三部交響曲在性格上迥然不
同，作曲家第一次以憂鬱作為樂曲的基調，感傷情緒滲透
於作品的每一處細節中，並以傳統手法寫成。該作品飽含
布拉姆斯對人類生死命運及價值的感悟，也彷彿是作曲家
一生音樂思考的總結，它具有一種獨特的、近乎威嚴的矜
持與孤寂，將傷感與理解融為一體，洋溢著成熟的熱情與
力量，含有秋風和夕陽一般的意蘊。《e 小調第四交響曲》
無論是從創作技法、美學思想，還是人生哲理的角度來

看，都屬於布拉姆斯成熟時期的代表作品。

第一樂章用奏鳴曲式寫成。沒有引子作為情緒鋪墊，這種開門見山的手法是作曲家匠心獨運的體現。小提琴齊奏的第一主題充滿了傷感與沉思意味，一連串的三度音好像是對人生的追問與回答，隨後的連接部分是大管樂器的渾厚演奏，顯示出一股強大的氣勢，並在樂曲中多次出現。

第二主題呈現了抒情性，大提琴、圓號的演奏加上小提琴的撥奏為憂鬱的情緒增添了幾分明亮溫暖的氣息，不久音樂走向英雄般氣質的高潮，但迅即又回到綿延的憂鬱中。

展開部裡，調性不斷變化，音樂十分緊湊，嘆息、撫慰、寂寞、憧憬等各種情緒交織在一起。再現部中，樂隊的全奏具有很強的力度。結尾持續較長，像是為了擺脫憂鬱而做出最後的努力，樂章在悲壯的高潮中結束。

第二樂章依然採用奏鳴曲式，但省略了發展部。第一主題首先由圓號獨白，進而由木管在高八度位置加強，古老的弗里吉亞調式奠定了樂曲的懷舊氣息，委婉而明澈，寧靜而沉著，像是洶湧大海上的一處溫暖的港灣。第二主題在小提琴裝飾音型的背景上由大提琴奏出，偶有第一樂章的影子，像某種追憶，音樂經過一系列變奏，顯得更加

誠摯而深沉，表現了作曲家純樸的心靈活動。隨著音樂的展開，情緒明顯激越，但在樂曲尾聲又回到沉穩之中，具有含蓄而寬廣的力量。

第三樂章是愉悅的快板，奏鳴曲式，其具有諧謔曲的風格，卻不同於貝多芬式諧謔曲，既沒有採用三拍子，也沒有過於激烈的性格。第一主題由樂器全奏，具有爆發力，又充滿歡愉，其變奏趨向熱情，展現了眾人舞動的狂歡場面，典雅而悠揚的第二主題由小提琴呈現，短笛與三角鐵不時閃爍其間，使得音樂多了幾分明朗的華麗感。發展部始終洋溢著喜悅與輕快的感覺。尾聲將第一主題層層推進，直到強有力的聲響結束樂章。

第四樂章是一首宏偉的變奏曲，其主題取自巴哈的《恰空舞曲》，在「固定低音」的基礎上展開 32 個變奏，成為全曲的高潮。出神入化、過渡自然的變奏組成了樂曲的三大部分：從悲劇性的基本陳述，到壓抑迷惘、痛苦消沉的情緒波動，最後呈現出排山倒海的鬥爭場面；音樂從悲愴絕望，經過激越憤怒，將悲劇性激情推向極致，最終走向明亮輝煌。一系列變奏正如人生數十載的百轉千迴，以不同的面貌出現卻有共同的內在情懷，構築了充滿探索精神的生命境界。作曲家以宏偉的形式展示了他對音樂的獨特理解，體現了其音樂藝術的巨大感染力。

> **變奏曲**
> 以一個相對獨立的主題變奏出不同樂段的器樂曲，一般
> 用於交響樂、奏鳴曲等大型器樂作品中。

　　當然，布拉姆斯毫無例外地再次聽到新德意志樂派的反對聲音，但他一點也不在乎。布拉姆斯來到瑞士小城圖恩，租了一幢棕色的房子。這又是一個令作曲家喜愛的居所，不遠處即是群山和森林，布拉姆斯依然堅持他黎明散步的習慣。這位音樂家走起路來帶有一副散漫的樣子，而且給人一種邪惡而奇特的感覺，碰到他的人們總帶著難以理解的表情凝視他，不過這讓喜歡霍夫曼恐怖小說的作曲家感到十分開心。

　　每天上午是布拉姆斯致力於工作的時間，他會關上綠色的百葉窗以避免打擾，然後現磨一杯咖啡，在濃香的味道中，開始思考、創作。他時而沉思，在各個房間或者花園裡踱步，時而提筆在五線譜上刷刷地寫著。不過，德意志帝國的動向讓布拉姆斯並不能一直保持平靜的心緒。他留意報紙新聞，關心各種政治事件背後的真相，後來他還因自己的愛國熱忱得到一項榮譽 —— 普魯士騎士團頒給他的「傑出成就勳章」。但總體來說，這是一個愉快而多產的夏季，布拉姆斯創作了《F 大調第二大提琴奏鳴曲》、《A 大調第二小提琴奏鳴曲》以及《c 小調第三鋼琴三重

奏》，這些室內樂作品延續了第四交響曲曾描繪的柔美風
光，帶有作曲家最近形成的洗練風格。

音樂之外的音樂家

　　人是矛盾的結合體，這一點在布拉姆斯身上表現得十分
鮮明。這位作曲家擁有灼熱火焰一般的浪漫與熱情，卻要
用理性冷靜的古典主義音樂來詮釋內心。他期待世人對他
的肯定，卻厭惡恭維與追捧。他在朋友眼裡極為自負，也
極為謙虛，兩者含有同樣的份量。他在音樂創作上嚴謹細
緻、一絲不苟，卻在生活中不拘小節，甚至有些恣意妄為。

　　隨著年齡漸長，布拉姆斯的外表從樸素整潔變為了邋
遢，天性中的幽默逐漸演化成尖酸刻薄的諷刺，這讓世人
感到驚訝 —— 人們以為那位大名鼎鼎的音樂家應該是衣
著光鮮、溫文爾雅的紳士，不料近距離接觸才發現這是一
個不修邊幅且言行粗魯的傢伙。

　　平日裡，布拉姆斯喜歡穿粗布衣服，他的羊駝毛外套
肘部和褲子後襠還打著補丁，偶爾懶得縫補時就用火漆將
裂縫黏住，唯一讓他煩惱的是火漆黏性不夠持久。即便在
最正式的場合，他也很少打領結，僅有的禮服是一件沒有
翻邊袖口的法蘭絨衫。布拉姆斯的褲子吊在鞋子上面，
褲腳皺巴巴的。朋友們請裁縫為他量身訂製了一條長短

合適的褲子，卻被他剪短了一截，因為他覺得褲管吊著很舒服。

布拉姆斯外出總是披著那塊灰褐色的大格子披巾，在頸口處用一個大大的別針別住，頭上戴的帽子看起來像蒙了一層灰，還起了球。布拉姆斯走在維也納大街上，那一身雜亂的搭配加上他奇特的步伐，常讓小孩子以為碰到了怪物，他們躡手躡腳地跟在他後面，當音樂家聽到了聲響轉過腦袋時，孩子們急忙跑掉，布拉姆斯則揚起眉毛，露出一臉壞笑。

如果說布拉姆斯的外表給人一種遺憾且不可思議的感覺的話，那麼他的言行舉止就太讓人尷尬了。有一次，在一場為維也納上流社會舉辦的晚會上，布拉姆斯被一大群花枝招展、賣弄風情的貴族小姐簇擁著，話題不知怎的轉到了襪子上，他不耐煩地說：「你們不知道我的襪子有多漂亮呢！看……」說罷就扯起褲腳，在眾目睽睽之下亮出他光亮的腳踝——原來他的襪子破了個大洞。小姐們花容失色，連忙掏出手絹摀住鼻子。又有一次，布拉姆斯告訴某個餐館的女老闆：「如果在這裡有誰沒受到過我無禮的對待，那麼請您代我向他致歉，請他原諒我的疏忽！」那家餐館是他和朋友們常去聚會的地方，不知布拉姆斯挖苦貶損了多少人。

　　身為單身漢聯盟的永久會員，布拉姆斯最需要的是朋友，他的內向保守並不影響他發展能維持一生的友情，他也喜歡交友，但遺憾的是，隨著年齡增長而不斷加劇的大意、粗魯與暴躁的習氣常常傷害老朋友的感情，即便是姚阿幸、克拉拉等摯友也不例外。

　　早在 1863 年 5 月姚阿幸新婚時，布拉姆斯就在賀信中寫道：「你真走運！除了用這樣的感嘆語，我還能說什麼好呢？……這是一封令人感動的信，沒有人會比我更慶幸你擁有這樣的運氣！因為我一直有疑問，我是否應該拒絕其他夢想，放棄一切而回家成親，還是應該享受眼前所賜而無視婚姻的幸福？現在，你卻打斷了我的思考，如此大膽地採擷天堂裡的美味蘋果……」布拉姆斯文字中透出了尖酸的味道。對布拉姆斯而言，「自由卻孤獨」的姚阿幸走進了婚姻的殿堂，是一種精神上的衝擊。

　　儘管布拉姆斯始終困惑於如何在婚姻與作曲家身分之間進行取捨或平衡，但他以為摯友會和他統一戰線，不料姚阿幸先行一步，這下單身漢聯盟少了一人，布拉姆斯怎麼能不感到鬱悶呢？不過，這絲毫沒有影響兩人的友情。

　　後來，他和姚阿幸兩度合作巡演，演出過程愉快而順利，布拉姆斯還專為姚阿幸寫了一部《D 大調小提琴協奏曲》。

然而，1880 年的一場風波差點讓兩位藝術家分道揚鑣。當時，姚阿幸與夫人阿瑪麗鬧矛盾，他公開指責她與布拉姆斯的出版商有染，布拉姆斯早就看出朋友對他太太懷有強烈的嫉妒心，認為這一指責十分荒謬，他決定為阿瑪麗辯護。一開始，布拉姆斯企圖說服姚阿幸其懷疑沒有任何證據，後來才發現自己的調解沒造成任何作用，於是給阿瑪麗寫了一封信，表明了自己的立場：「我一直對你滿懷同情，現在我完全站在你這一邊，多麼希望能為你們做些事情……即使我與姚阿幸有長達三十年的友情，我也很少和他長久或密切地相處在一起，因為我比你更早地了解，姚阿幸是以怎樣的一種怪異方式折磨自己和他人的……我相信是他嚴重誤會了你，但願他能盡快放棄那錯誤而可怕的幻覺。」在姚阿幸與妻子的離婚訴訟上，阿瑪麗拿出這封信作為她人品端正的證據，並贏得了對她有利的判決結果。不料姚阿幸認為自己被最要好的朋友給出賣了，斷絕了和布拉姆斯的一切關係。這件事主要責任在於姚阿幸，或許布拉姆斯爽直得過分了，他沒有考慮朋友的感受。所幸的是，二人在音樂上仍然是相互理解並認可的，姚阿幸發現他無法割捨布拉姆斯的作品，每當布拉姆斯有了新作，他必定會加以推廣，甚至參加演出；而布拉姆斯也多次表明自己期待與姚阿幸和好的姿態。

　　兩人在朋友們的撮合下，終於言歸於好，但已不復當年的親密關係。

　　布拉姆斯和克拉拉還因為出版舒曼作品全集而發生了一次爭執，不過兩人一生中真正意義上的不和也僅此一回。

　　1888 年，克拉拉想整理並出版《舒曼全集》，布拉姆斯便自告奮勇承擔起這項繁重的任務。在編輯過程中，兩人對舒曼第四交響曲的版本問題各執一詞，便分頭尋找當年的指揮家印證觀點，結果還是僵持不下，布拉姆斯認為應選用早期版本，而克拉拉則認定了修訂版。

　　布拉姆斯對音樂的認真勁頭讓他不想放過查證細節的機會，這使得出版工作一拖再拖，克拉拉則擔心自己生前能否看到全集出版，她寫信責備布拉姆斯消極怠工。

　　在版本爭執過程中，出版事宜被擱置，直到兩年後，克拉拉得知有一個華格納的支持者 —— 德累斯頓的指揮家費倫茨・威爾納將要出版包括第四交響曲早期版本在內的部分舒曼作品的時候，她十分不悅，寫信告訴布拉姆斯她要中止出版，因為她不能接受第四交響曲早期版本的出版，更不能容忍一個華格納主義者插手此事。

　　布拉姆斯其實想給克拉拉一個驚喜，他原本打算同時出版舒曼兩個版本的第四交響曲，但在收到她的信之後他

異常惱怒，在舒曼作品版本的看法上，威爾納和自己的觀點是一致的，並且之前經過克拉拉的允許，來協助自己進行整理工作，且未取分文。

　　布拉姆斯認為克拉拉在意氣用事，便寫了一封指責她的信件：「您從不認為我和威爾納是兩個正直的音樂家，從不認為我們是出於關心才投身於這項神聖的工作，恰恰相反，您認定我們的所作所為是大不敬的表現……您的來信對我是莫大的侮辱和傷害！」可是布拉姆斯在將信寄出之後就後悔了。

　　在過了一個惶恐不安的冬天後，布拉姆斯寄給克拉拉一些新作，直到次年春天才收到她送給他的生日賀卡。出版風波直到 1891 年才漸漸隱去，克拉拉在寄給布拉姆斯的信中說：「和你交往是困難的，然而我對你的友誼，總要包容你那些奇怪的言行……」布拉姆斯則在回信中寫滿了情真意切的文字：「我在和朋友相處時經常犯一個致命的錯誤 —— 過於魯莽。我知道您已忍耐許久，難道您不願繼續再忍耐一會兒嗎？……對您和您丈夫的真情是我一生中最寶貴的財富，其意義非凡。也許我的過錯會使您離我遠去，這是我應得的懲罰。但無論如何，對您和他的尊敬與愛戴之情將永保在我的心中！」克拉拉心軟了，兩位老友重修舊好，之後再也沒有爭吵過。

　　布拉姆斯因過於興奮和粗心而搶占第四交響曲指揮一事，曾讓彪羅以為他對自己的指揮能力不再有信心，便辭去了邁寧根的職務，兩人的友誼也受到影響。後來布拉姆斯表明了和解的態度，兩人才又走到了一起。

　　其實，布拉姆斯本性善良且慷慨大方，就像他的母親克里斯蒂娜一樣。1877 年 10 月，布拉姆斯以顧問的身分擔任奧地利教育部委員，主要負責獎學金的審批。次年 3 月，他收到來自捷克的德沃夏克的作品，這位 36 歲的作曲家在家鄉之外還沒有什麼名氣。布拉姆斯對他的作品十分欣賞：「這個傢伙湧現出如此自然的音樂靈感，簡直讓我羨慕得發狂！」布拉姆斯立即批給他一筆獎學金，還給予了匿名的經濟援助，並將他介紹給自己的出版商西姆羅克認識。

　　西姆羅克請德沃夏克按照布拉姆斯《匈牙利舞曲》的模式寫一組舞曲，德沃夏克在兩個月內寫成八首鋼琴二重奏版本的舞曲，並同時創作了管絃樂版本。這組舞曲充滿了純樸、熱烈而歡快的民族風格，令人耳目一新，在出版後很快受到人們的歡迎，在英國和德國獲得的成功甚至超過了捷克，德沃夏克開始成為享有國際聲響的作曲家。

　　就這樣，布拉姆斯將舒曼的精神傳承了下去，而他與德沃夏克的友誼也一直延續到他過世。實際上，德沃夏克

僅僅是眾多獲得布拉姆斯栽培的青年作曲家之一。在 1922
年維也納雜誌上刊登的回憶布拉姆斯的文章裡，哲林斯
基談到了他與布拉姆斯的交往：「與布拉姆斯交談並非易
事，他的問答都非常簡短、生硬，表面看來非常冷淡，且
常常伴有諷刺的言詞……對我的五重奏，他溫和地提出
修改意見，還仔細地研究每一個細節。他從未真正地表揚
過，但有時會比較激動，甚至充滿熱情……他無情的批評
讓我十分沮喪，但又馬上使我振奮起來。他還詢問了我的
經濟狀況，並決定每月給我提供補助，以便讓我減少工作
時間，專心致力於創作，最後把我推薦給西姆羅克……」

德沃夏克 (1841 —— 1904)
捷克作曲家、民族樂派的主要代表人物，代表作有《第
九交響曲》、《b 小調大提琴協奏曲》、《狂歡節》，以
及歌劇《水仙女》等。

哲林斯基 (1871 —— 1942)
奧地利作曲家、指揮家、音樂教育家，代表作《抒情交
響曲》等，曾向自學成才的現代音樂傑出代表人物勛伯
格教授對位法。

　　不僅如此，布拉姆斯對於音樂界中的敵對者也抱以較
為寬容的態度。1860 年的宣言事件並沒放過布拉姆斯，其

與時代格格不入的創作態度以及樂評家漢斯利克的熱捧，都加重了新德意志樂派與他的對立，與世無爭的他還不幸成為了反對該樂派的音樂家們的精神領袖。

　　新德意志樂派的代表人物華格納從來不認同布拉姆斯的創作能力及其在交響音樂領域取得的成就，僅僅將他歸為「作曲者」，而且他對布拉姆斯的批評有時還超出了純粹的音樂範疇，因為他看不慣社會對於布拉姆斯作品的支持。

　　在 1879 年發表的文章中，華格納寫道：「我認識一位著名的作曲家，你可以在化裝舞會上見到他 —— 今天他偽裝成民謠歌唱家，明天戴上亨德爾的哈里路亞假髮，下一回他又成了猶太人的恰爾達舞曲演奏家，再後來又變為完成了 No.10 的天才交響作曲家……」

　　1882 年華格納又在一封公開信中說：「正如真理已經消失，救世主的十字架像商品似的在街頭巷尾兜售，德意志音樂的天才們也變得鴉雀無聲，因為他們被職業販子拖著滿世界轉，偽裝成專家的那些貧乏的白痴還在慶祝音樂的發展……我們的子孫可能會保留九首布拉姆斯的交響曲，而只會保留兩首貝多芬的。」

　　面對華格納的惡毒評論，布拉姆斯除了在朋友的信中發泄一下不滿並拒絕參加新德意志樂派的音樂節以外，並

沒有公開反駁這位浪漫主義潮流的引領者。他曾經在 1877
年對朋友說:「那些對華格納失去判斷力的人根本不懂
他,其實華格納是這個世界上最清醒的頭腦之一。」

　　1883 年 2 月,華格納去世,得知消息的布拉姆斯告訴
正在排練的樂團成員:「如今大師隕落了,我們今天不要
排練了。」看得出,對於自己所認可的音樂家,布拉姆斯
是懷有尊重之心的。

　　遺憾的是,華格納的辭世也沒能結束由不同音樂見解
招致的派系之爭,布拉姆斯一如既往地受到華格納追隨者
的攻擊。直到布拉姆斯生命的最後幾年,人們才逐漸意識
到,以布拉姆斯與華格納為代表的樂派之爭實質上是器樂
音樂與戲劇音樂之爭,而兩者是不能代替彼此的。紛爭漸
漸平息,年輕一代的音樂家也在這兩位德國作曲界翹楚的
直接影響下開始走向成熟。

第 7 章　世界，我必須離開你

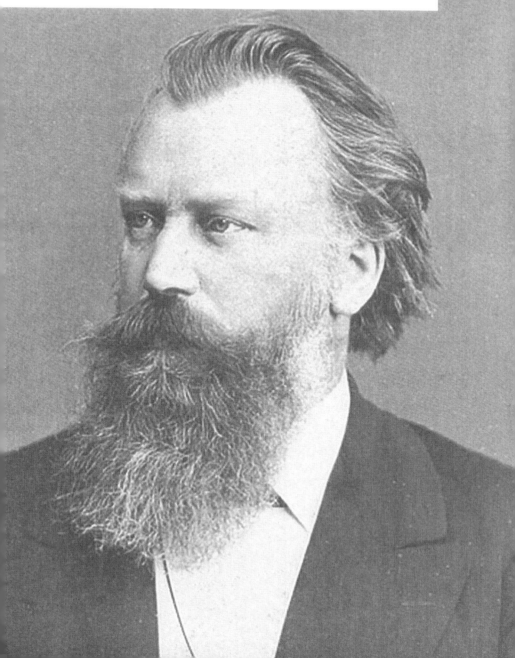

晚年生活掠影

晚年的布拉姆斯，頭髮已接近全白，不過身體似乎還很硬朗，而且他的臉上總是帶有一種陽光般的表情。布拉姆斯的作曲家身分早已穩固，作品得到了大多數世人的肯定，可謂功成名就。

然而維也納卡爾斯街 4 號的家居環境並沒有因為主人的地位而有什麼大的變化。臥室只有床和盥洗臺，在只容一人躺臥的位置之外堆放著書籍和紙張，供他信手拈來。音樂室的家具擺設簡單而陳舊：靠窗的是一架鋼琴，牆上右手邊是一座貝多芬的半身雕塑，下面是一張被桂冠環繞的俾斯麥照片，中間是拉斐爾所繪的《西斯廷聖母》的雕刻畫，左邊則是凱魯比尼的肖像。布拉姆斯一般在音樂室裡吃早餐，煮咖啡，也會見客人，左邊那張老式搖椅是專門為客人準備的 —— 他從來不坐，卻熱情地邀請客人試坐，不明真相者一坐下就兩腳朝天向後翻去 —— 這又是布拉姆斯式的玩笑。書房裡，高大的書架上滿是布拉姆斯的作品手稿和書籍，以及他蒐集的包括貝多芬、莫札特、海頓、舒伯特、舒曼等作曲家在內的少量珍貴手稿與抄本，冬天時布拉姆斯就在站式桌子前創作和閱讀。

布拉姆斯整個屋子看起來雜亂，幸而有某位作家的遺孀楚克莎太太和她的兩個兒子入住，幫助單身漢料理家

事。1888 年的聖誕節，布拉姆斯第一次在書房裡放上楚克莎太太準備的聖誕樹，還把送給她孩子的禮物藏在樹底下。一向喜歡家庭氛圍的單身漢，在這樣一家人的陪伴下，感到不是那麼孤單了。

> **拉斐爾**（1483 —— 1520）
> 義大利畫家、建築師，與達文西、米開朗基羅並稱「文藝復興三傑」。他創作的大量聖母像，都以母性的溫情和青春健美體現了人文主義思想。其中大型油畫《西斯廷聖母》是拉斐爾最成功的一幅聖母像。
>
> **凱魯比尼**（1760 —— 1842）
> 義大利作曲家，以創作歌劇和基督宗教聖樂著名，貝多芬認為凱魯比尼是自己同輩當中最偉大的作曲家。

　　布拉姆斯的作品也漸漸轉向那些讓他更有親密感的室內樂、鋼琴小品與歌曲等領域。在作曲之外，生活依舊精彩。他聽音樂會，看歌劇，偶爾在遊樂區散散心，和問候他的人們懶懶地打聲招呼。他常常和朋友們一起，品嚐美味佳餚和專供他喝的匈牙利紅酒。

　　雖然布拉姆斯的身體日漸衰老，但他那顆流浪者的心還蓬勃地跳著。布拉姆斯喜歡走訪維也納之外的音樂中心，偶爾拿起指揮棒，或者坐在鋼琴旁，演奏自己的作

品。巴特伊施爾已經成為布拉姆斯晚年的夏日家園，那裡離很多老朋友的居住地都很近。小約翰·史特勞斯的家聚舞會常有他的身影，有一次，他將《藍色的多瑙河》裡的一段旋律寫在史特勞斯女兒的扇子上，並在下方感嘆：「很不幸，這不是約翰尼斯·布拉姆斯的作品。」

　　自從 1878 年第一次義大利之旅給他帶來無限喜悅後，布拉姆斯十分鍾愛這個地方，晚年的他多次與比爾羅特、魏德曼等摯友到義大利旅行。在從維也納到義大利的火車上，布拉姆斯很快就掌握了列車指南的使用方法。他毫無倦意地遊覽了羅馬所有的風景名勝，並終於被朋友說服，在前往西西里的途中，戰勝了海上航行的恐懼，在輪船上感受到夜間的海風，還看到了美妙的日出。布拉姆斯在小提琴的故鄉克雷蒙納看到了姚阿幸的雕像，還欣喜地發現自己出版的作品就擺放在帕多瓦的書店櫥窗裡。他怡然自得地用滿口袋的糖果與當地的兒童們成了朋友，被賣紀念品的小販誤認為是德國著名考古學家，卻又不得不窘迫地接受某些崇拜者的狂熱追捧。他在一邊唱歌一邊流著虔誠眼淚的朝聖者跪走隊伍旁駐足，禮貌地屈膝，並以獨特的方式向已經故去的羅西尼等人致敬。布拉姆斯在義大利之旅中的體力一次不如一次，不過他樂在其中。

羅西尼（1792 —— 1868）

義大利歌劇作曲家，一生作有 30 多部歌劇，其中《塞維亞的理髮師》是 19 世紀義大利喜劇的代表作，根據德國席勒同名詩劇創作的《威廉‧泰爾》是浪漫派歌劇名作。

1889 年，布拉姆斯獲得兩個新榮譽：奧地利頒發的「利奧波德勛章」，以及漢堡市「榮譽市民」稱號。但後者顯然對他更加重要，一直認定他為貧民窟窮小子的家鄉，終於在最後關頭接受了他。不過，這要感謝他的朋友彪羅，彪羅在擔任漢堡指揮時，說服市長力排眾議，將榮譽授予了布拉姆斯。布拉姆斯感到特別驕傲，因為他是這項榮譽的第十三位獲得者，他所崇拜的政治領袖俾斯麥也獲得過，他還就此事譜寫了合唱作品《節慶與紀念》。一如往常，勃拉姆斯一首高昂的曲子一定伴隨著另一首憂鬱的作品，寫就《節慶與紀念》後，他那噴湧的靈感讓他隨即創作了《三首經文歌》，不同於前者融愛國主義於其中的澎湃風格，後者是具有神聖感的淒楚而堅實的歌曲。《節慶與紀念》在這一年的 9 月份於漢堡工商展覽會演出，布拉姆斯親任指揮，受到家鄉人的喜愛和歡迎。布拉姆斯將這首新作獻給了漢堡市長，還受邀住在市長城外的家中，和他的家人相處得很融洽。布拉姆斯與漢堡終於和解了。

　　然而頗具諷刺意味的是，五年後，漢堡交響樂團邀請他擔任指揮，這是布拉姆斯三十多年前曾努力爭取的，而現在，這份工作對他毫無意義，他年邁的身體也不容許他接受這一職位。布拉姆斯寫了一封拒絕信，信中說：「……在我終於與自己妥協，嘗試走其他的路以後，許多時光就這樣蹉跎而逝……」但他更多地表達了對年輕指揮家的期許：「希望你們能盡快找到一位年輕人，和我有同樣的善意、足夠的能力與全心的熱誠，為你們的福祉而努力！」

　　晚年的布拉姆斯還與當時的名人有直接或間接的聯繫。曾經追捧華格納的尼采，因在偶像面前為布拉姆斯辯護了幾句而遭到排斥，他轉而對布拉姆斯拋出橄欖枝，但布拉姆斯對其無意的冷落卻招致了尼采在《華格納事件》一書中對他的批判，這讓布拉姆斯十分無奈。1888 年新年，他在一位朋友家中認識了柴可夫斯基和葛利格，布拉姆斯與柴可夫斯基互相看不順眼，倒與葛利格相處得很好。

> **尼采**（1844 —— 1900）
> 德國著名哲學家，西方現代哲學的開創者，卓越的詩人和散文家。

柴可夫斯基（1840 —— 1893）
俄羅斯浪漫主義作曲家、音樂教育家，在音樂各領域都有突出成就，代表作有《第六（悲愴）交響曲》、《一八一二年序曲》，歌劇《葉甫蓋尼·奧涅金》、《黑桃皇后》，以及芭蕾舞劇《天鵝湖》、《胡桃鉗》、《睡美人》等。

葛利格（1843 —— 1907）
被視為挪威作曲家第一人，是 19 世紀下半葉挪威民族樂派代表人物，代表作有管絃樂《培爾·金特》（為易卜生同名話劇所寫配樂）、鋼琴作品《鋼琴抒情曲集》等。

　　1889 年 12 月的一天晚上，布拉姆斯懷著興奮的心情到朋友費林格的家裡做客，因為他即將要和留聲機親密接觸了。原來，托馬斯·愛迪生的歐洲經紀人來到了費林格家中，為當晚前來的維也納知名人士錄製聲音。布拉姆斯之前經常聽到從留聲機裡出來的聲音，感覺十分有趣，他覺得那流轉在空氣中的聲音好像營造了一個童話世界，但他自己從未有機會對著留聲機說話。現在，當面對它的時候，布拉姆斯一點都不緊張：「愛迪生博士您好！我是布拉姆斯，約翰尼斯·布拉姆斯。」接著，他還用糟糕的英語恭維愛迪生和他的偉大發明。他的聲音在留聲機裡嘎吱作響。

最後，布拉姆斯用了一分鐘的時間彈奏了《匈牙利舞曲》中的一小段。這是布拉姆斯僅存的錄音，卻是從遙遠的過去直接到達我們的耳朵裡，彷彿在歷史長河另一邊的大師就在我們身旁，對著我們演奏一樣。這位偉大的作曲家不一定能想到，有一天，留聲機及其衍生品將使得他的音樂無需巡演而很快流傳到世界的任何一個地方。

或許與寫作歌曲有關，布拉姆斯總是難以抗拒女歌手的甜美嗓音——那些演唱他的作品、將他的人生思緒完美演繹的女歌手，往往更能引起他的共鳴。1892 年 4 月，布拉姆斯的內心經歷了最後一次情感波動。他聽到 30 歲的女低音愛麗絲・芭比的歌聲，不禁嘆道：「我真不知道自己寫的歌曲竟然如此動聽！要是年輕的時候多寫些愛情歌曲就好了。」他與愛麗絲的友誼日漸深厚，兩人常在公開場合一起出現，愛麗絲演唱他寫的作品，而他像她的伴侶一樣靜心聆聽。當然，59 歲的布拉姆斯早就習慣了這樣的友情，它是他一個單身漢不可缺少的陪伴。愛麗絲嫁人後，他也和夫婦倆保持了很好的關係。

1890 年夏天，在巴特伊施爾完成了新鮮而富有活力的《G 大調第二絃樂五重奏》後，布拉姆斯決定不再承受任何聲名之累，他有意退隱。不過，他依然創作，但作品更有親和力，更有自由之感，有人評論說它們是作曲家更加真實的寫照。

但是，對布拉姆斯而言，歸於平靜的退休生活並不容易。在最後的幾年裡，儘管布拉姆斯沒有寫出多少作品，但他的盛名並不能讓他完全閒下來，他要出席國內外各地專門為他舉辦的音樂節。演出總是成功的，而作曲家也樂於接受人們如雷般的掌聲和熱情的致意。但是，與音樂不太相關的事情，對他來說就是一種紛擾。演奏會後的招待會上，他總是盡量小心地迴避那些喧鬧的賓客們，到親密的朋友堆裡尋找暫時的平靜。除此之外，每到他的生日，必定有官方為他精心安排煩瑣的慶祝活動，維也納音樂之友協會還在 1893 年打造了限量版銅質徽章，上面是布拉姆斯的肖像，讓他受寵若驚。布拉姆斯常常在生日前消失 —— 逃到外地的朋友家裡或者到國外旅行，而在回來後不得不閱讀堆積如山的賀信和電報，這是讓他從來都感到不耐煩和無奈的事。

我已孤獨

音樂對於晚年的布拉姆斯不再是事業，而是集中表達和宣洩情感的方式。《a 小調單簧管三重奏》憂鬱而哀傷，卻不乏溫暖的感覺。曲中，圓潤柔和、幽深濃郁的單簧管，像一個抒情的女高音，和悠揚的大提琴聲對話，與清脆的鋼琴聲呼應，時而高亢，時而低回，旋律輕盈優美，

卻又帶著小調的黯然。這是一首感傷的作品，但布拉姆斯一如既往地將情感昇華，樂曲帶著一種聖潔的美。這首三重奏與《b 小調單簧管五重奏》、《f 小調單簧管奏鳴曲》及《降 E 大調單簧管奏鳴曲》是布拉姆斯為德國單簧管名家理查・米爾菲爾德創作的曲目，同時也是作曲家僅有的四部單簧管重奏作品，是布拉姆斯晚期室內樂領域的重要代表作，旋律精美細膩卻不事雕琢，傷逝的感懷縈繞其間，給人以秋天般的寂寞。

　　暮年的布拉姆斯越發感到孤單了。布拉姆斯一生中曾遇見過很多讓他心動的女人，但沒能向婚姻的門檻邁開一步。他沒有妻子，沒有家庭，卻十分嚮往中產階級家庭的溫馨生活。值得一提的是，音樂史上兩首膾炙人口的〈搖籃曲〉，均出自兩位單身漢的手筆——一個是舒伯特，另一個便是布拉姆斯。或許他出版的百餘部作品就是他的孩子，那是他的慰藉之一。而另一大慰藉，則是他廣闊的朋友圈子，其中不乏知己，雖然他乖戾的性情與刻薄的言語偶爾會惹怒朋友們，但他總能與他們很快言歸於好。然而，隨著親友的離世，孑然一身的他逐漸嘗到了荒涼的滋味。黃昏時，他常坐在簡陋的書房中，望著窗外，等待夜幕的降臨。由遠而近的馬蹄聲「達達」響來，擊打著他的心臟，發出寂寞的回聲。

　　1892 年，44 歲的伊麗莎心臟病發作於義大利逝世，
布拉姆斯很悲傷，他一遍又一遍地閱讀她二十五年來信裡
那些溫暖坦誠又充滿著智慧的文字，還將她的照片放在書
桌上緬懷曾經的過往，直到去世。姐姐伊麗莎在他的陪伴
下，走過最後的時光，於這一年 6 月 11 日去世。1894 年
2 月，布拉姆斯在六天內痛失兩位摯友：比爾羅特和彪羅。
夏天，女低音赫爾米娜‧史皮斯，以及曾經編修巴哈作品
的一位好友相繼辭世。這些朋友的離去，使得布拉姆斯看
起來比實際年齡更加蒼老。

　　他陸續創作了《七首幻想曲》、《三首間奏曲》等，
表達他對生命短暫而易逝的感觸，對失去親人朋友的痛苦
與失落，但在哀傷過後，總有某種安詳而神聖的存在，能
夠深切的撫慰人心。他還寫了較為精煉的《六首小品》和
《四首小品》，表達他在荒寂苦悶的禁慾主義與奔放不羈
的情感之間的困頓。布拉姆斯將自己的作品寄給克拉拉，
希望她能彈奏，但已逾古稀之年的克拉拉常為手臂的神經
痛所擾，儘管她視那些作品為珍珠，卻已經不能十分流暢
地演奏了。

　　1895 年 9 月，以「音樂史上的『三 B』」為主題的
音樂節在邁寧根舉行。巴哈的《馬太受難曲》、貝多芬的
《莊嚴彌撒曲》與布拉姆斯的《c 小調第一交響曲》隆重

上演，布拉姆斯非常高興。然而，在返回維也納途中，他又拜訪了住在法蘭克福的克拉拉，看到她那虛弱的身體狀況，感到十分憂傷。次年 3 月底，布拉姆斯得知克拉拉中風的消息，連忙寫信給她的大女兒瑪麗亞：「如果你知道最壞的情形就要來臨的話，一定要告訴我，這樣我才能及時地趕過去，看到她那張開的眼睛⋯⋯她雙眼合上時，正是我生命結束之時。」

　　1896 年 5 月，布拉姆斯寫下《四首嚴肅的歌》。這是他繼《瑪格洛納浪漫曲集》之後創作的第二部也是最後一部聲樂套曲。該作品絕非營造孤獨的詩意、憂鬱的光澤或懷舊的甜美，而是作曲家在經歷了一次又一次精神痛苦後寫下的對人類生死命運的思考，具有獨特的構思、莊重內斂的音樂風格和深刻的精神內涵。與《德意志安魂曲》一樣，《四首嚴肅的歌》的歌詞取自路德版《聖經》的經文，從生存的真實境況出發，昭示出隱藏的生命本質，從對死亡的深刻反思中，向生存意義與價值發出終極追問，最後昇華到對愛的肯定——「如今常存的有信、有望、有愛這三樣，其中最大的是愛」——只有愛才能給有限的生命無限的意義和永恆的自由，只有愛才能給現實中的人生帶來真正的溫暖。歌曲的旋律像是從作曲家的心底湧出直達聽者的內心，簡潔質樸、自然流暢，憂鬱而低沉的

音調帶有一種莊嚴而不可抗拒的力量,使人對愛理解而不是沉溺其中。鋼琴伴奏變化不一,與歌聲融為一體、相得益彰。

《四首嚴肅的歌》是布拉姆斯晚年藝術歌曲的頂峰。藝術歌曲似一條涓涓的河流,貫穿了布拉姆斯大山般的一生。

布拉姆斯藝術歌曲的風格,也從早期的明快單純、中期的恢宏氣勢,歸於恬淡自持的抒情,多年豐富而深沉的個人情愫,逐漸昇華為客觀的智性精神,融有樸實的宗教虔誠。

1896 年 5 月 20 日,克拉拉再度中風,在法蘭克福與世長辭,享年 75 歲。噩耗在兩天後才到達巴特伊施爾,布拉姆斯極度悲痛,帶上《四首嚴肅的歌》原稿就匆忙地上路了。

他想趕去參加葬禮,卻在恍惚間登錯了火車,當他發現自己方向坐反後,連忙改成去法蘭克福的火車,可惜當他趕到那裡時,克拉拉的葬禮已經結束了。他在報紙上得知克拉拉將在波恩和舒曼合葬在一起,又立即輾轉到波恩。奔波了兩天兩夜後,布拉姆斯終於來到克拉拉的墓前。他顫顫巍巍地走近,就在遺體將要安葬的時刻,撒下了最後一抔黃土。

　　之前無論打擊有多大，布拉姆斯總能從音樂中得到解脫。而現在，他的知音，他一生摯愛的克拉拉已經永遠地離開了這個世界，他遭受到前所未有的打擊，根本無法從悲痛中恢復過來。葬禮結束後，他遊蕩在萊茵河畔，拜訪了老友，讓回憶填充心裡的空洞。回到巴特伊施爾之前，他就生病了，皮膚青黃，精神消沉。他曾問：「當一個人如此孤單的時候，生命還有什麼意義？」但這時的他並沒有忘記寫信告訴克拉拉的後人：「沒有什麼事能讓我感到更愉快的了，除了在任何方面為你們提供幫助。」當瑪麗亞要寄給他一些母親的紀念品時，他表示一點點東西就已足夠，它們將是他最美麗的擁有。

　　懷著身體的病痛和心理的巨大創傷，布拉姆斯譜寫了最後一部作品《十一首眾讚歌前奏曲》，它是作曲家在自身生命即將終結時對死亡所進行的更為真誠和深刻的最後的思考。其中有兩首（第三首與第十一首根據同樣的眾讚歌譜寫而成，但在處理方法和情緒上完全不同）的標題為《噢，世界，我必須離開你》，歌曲彷彿是布拉姆斯以音樂寫成的遺言，歌詞大意是這樣的：

> 噢，世界啊，我必須離開你
> 我將要走我的路進入那永恆的國
> 我將要交出我的靈魂、我的身體和我的生命
> 將它們託付給主那仁慈的雙手

與《四首嚴肅的歌》相比，此作更散發出超凡脫俗的
氣質，因為此時的布拉姆斯已具有了向死而生的心態。

大師隕落

布拉姆斯的身體一直不見好轉，醫生診斷為黃疸病，
並建議他到卡爾斯巴德接受鹽食治療。然而卡爾斯巴德之
旅並沒有讓他康復，不久，他在維也納被確診為肝癌。

布拉姆斯知道自己的時間不多了，他日益消瘦、憔
悴，但他仍然參加音樂會，看《四首嚴肅的歌》的演出，
聽姚阿幸演奏他的《G大調第二絃樂五重奏》和觀眾的熱
烈掌聲，還見到了來維也納演出新作的德沃夏克。1897年
3月7日，布拉姆斯的《e小調第四交響曲》在維也納音樂
之友協會演出，作曲家就坐在包廂裡。當樂聲漸漸隱沒並
響起熱烈掌聲時，他站起身，滿眼淚水地俯視全場，他明
白這場盛大的音樂會是協會全體成員向他表達的最後一次
問候。六天後，他拖著沉重的身軀在公開場合露面，欣賞
老朋友小約翰·史特勞斯的輕歌劇，但由於身體太過虛弱
而只得提前退場。

3月26日，布拉姆斯躺在床上後就沒有起來，楚克莎
太太照顧著他。4月3日清晨，她走進房間，望著布拉姆
斯消瘦的樣子，不禁流下眼淚。布拉姆斯睜開了眼睛，卻

說不出話，這時，一滴淚水順著臉頰淌下，他安詳地離開了這個世界。

　　一向厭惡繁文縟節的布拉姆斯一定想不到他的葬禮有多麼隆重。這位偉大作曲家的靈柩由他最親近的朋友們護送，鮮花隊跟在後面像個移動的花園。黑布將維也納音樂之友協會的建築罩起來，上面綴著藍色火焰，歌唱會社的成員們演唱了作曲家的無伴奏合唱歌曲《再會》，以表達哀思。布拉姆斯被安葬在維也納中央陵園中，和他景仰的大師貝多芬、舒伯特等並肩安眠。

維也納音樂之友協會

於 1812 年成立，與維也納的音樂生活有密不可分的聯繫。世界著名的金色大廳是協會大樓的一部分，始建於 1867 年，落成於 1870 年，是義大利文藝復興式建築，布拉姆斯、布魯克納、柴可夫斯基、馬勒、小約翰·史特勞斯等許多作曲家的作品都曾在這裡首演，維也納新年音樂會都會在這裡舉行。

　　布拉姆斯就這樣走過了一生。那麼該怎樣說這位音樂家呢？

　　應當說，布拉姆斯是幸運的。他的父母深陷貧窮卻供他學習音樂。他的兩位鋼琴老師弗里德里希·柯塞爾與愛德華·馬克森始終堅信學生擁有非凡的天賦。他碰到了愛

德華‧雷曼尼和約瑟夫‧姚阿幸兩位貴人，並結識了影響其一生的羅伯特‧舒曼與克拉拉‧舒曼夫婦。他在 20 歲就蜚聲音樂界，35 歲時奠定作曲家的地位。在他有生之年，他的作品便得到了世人的肯定與追捧。他獲得了應有的富足生活，逐漸向中產階級靠攏。他還與姚阿幸、克拉拉、彪羅、迪特里希、漢斯利克、伊麗莎白、比爾羅特等人維持了一生的友情。

　　但布拉姆斯又是不幸的。他在爭吵聲不斷的貧民窟裡長大，13 歲就扛起了養家餬口的重擔，不得已在醜惡不堪的酒吧間裡掙扎。他不是沒有感情的人，卻愛上了比他大 14 歲的克拉拉，還要在與舒曼夫婦的友情、恩情和愛情抉擇之間痛苦徘徊，最終選擇放棄。他一生嚮往家庭的溫暖，卻沒有家庭。他深愛家鄉，卻不受家鄉喜歡，直到晚年才得到漢堡人的認可。他忠於自己的理想，卻要被扣上「貝多芬傳人」的帽子。他的靈魂是浪漫的，可是他卻要告誡自己──「控制你的激情」。他以「自由而快樂」作為座右銘，但終其一生，他都不是一個快樂的人，他的作品裡從來都沒有真正的快樂，似乎「自由卻孤獨」更為恰當。

　　或許，布拉姆斯是謹慎而自省的。他對自己從不寬恕，常常自我批評。他從來不以自己的音樂才華自居，而是為了夢想的實現孜孜不倦地努力，並始終以較為客觀

的眼光來審視自己的作品，哪怕功成名就也一如既往地堅持著。

他所遺留的作品都是自己認為成熟的、可以出版的，如果他覺得自己的貢獻沒有創造性或缺乏誠意時，他寧可毀掉。

他像貝多芬一樣是個全能的音樂家，涉足了除歌劇以外的所有古典體裁，而他之所以沒有創作歌劇，是因為他在嘗試後發現自己並不能駕馭，便果斷放棄了。

布拉姆斯還是怯懦的，他受制於內心的某種恐懼感。

他原本可以走入婚姻的殿堂，卻因為父母婚姻的陰影以及在他看來愛情與夢想的不可得兼，讓他孤獨一生。

然而，布拉姆斯又是勇敢的，毫不妥協的，因為他在音樂道路上踽踽獨行，卻心無旁騖。

19 世紀中後期，在他生活並熱愛的德意志土地上，以李斯特、華格納為首的一批作曲家正不遺餘力地將音樂的觸角延伸到哲學、宗教、文學、繪畫等領域，試圖創造出一種包羅萬象的藝術。而布拉姆斯卻反其道而行之，不合時宜地將古典主義傳統作為理想，一心致力於純音樂的形式與表現。27 歲的他勇敢挑戰以音樂泰斗李斯特為領袖的新德意志樂派，雖然以失敗告終，但他認定作品比爭論更有說服力，從此韜光養晦，執著地朝自己的音樂夢想

前進，哪怕受到無情的攻擊他都不曾動搖。布拉姆斯成功了，他延續了自巴哈開始，經過海頓、莫札特、貝多芬、舒伯特、孟德爾頌，直至舒曼的德奧音樂傳統，並成為自舒伯特去世後，唯一將古典寶藏完美無缺地繼承下來的人，與他同輩的作曲家中沒有一個像他那樣接近貝多芬的音樂理想，沒有一個像他那樣用真正的交響樂思維重建古典音樂的全部領域。在浪漫主義後期，布拉姆斯的四首交響曲在構思廣度與思想深度上均無人能超越；與同輩作曲家相比，他的室內樂作品是最豐富的，也是最能把握室內樂作為內心情感交流的工具這一本質的；他還是所有浪漫主義作曲家中唯一出色地處理了浪漫主義抒情性與古典主義曲式矛盾的音樂家。布拉姆斯的確創造了最後的、真正偉大的古典藝術，然而他也看到了自己單槍匹馬的處境以及音樂發展的不可遏制的趨勢。因而，縱使他深情地緬懷過去，他也只能感懷往昔榮光不再復興。在他之後，古典主義大廈便轟然倒塌，音樂在革新者的筆下大踏步地走向了後浪漫主義，並在印象主義、表現主義以及新古典主義中大放異彩。

第 7 章　世界，我必須離開你

附錄：布拉姆斯年譜

1833 年 5 月 7 日，生於德國漢堡。

1838 年，5 歲。在父親的啟蒙與指導下，開始學習基礎樂理知識。

1840 年，7 歲。師從弗里德里希·柯塞爾學習鋼琴。

接受小學教育。

1843 年，10 歲。首次登臺表演，引起美國星探的注意。

1846 年，13 歲。透過擔任劇院協助演奏員、廉價鋼琴教師、酒吧鋼琴師，以及譜寫作品等，幫助家裡維持生計。

1848 年，15 歲。9 月，舉行第一場公開音樂會。

1849 年，16 歲。春天，舉行第二場公開演奏會。

1851 年，18 歲。完成的〈降 e 小調諧謔曲〉是其現存的最早作品。

1853 年，20 歲。春天與雷蒙尼開始在德國北部巡迴演奏。在漢諾威結識約瑟夫·姚阿幸，經他推薦，拜訪了威瑪的弗朗茲·李斯特，又於 9 月 30 日拜訪了杜塞道夫的羅伯特·舒曼和克拉拉·舒曼夫婦。

1854 年，21 歲。1 月，來到漢諾威進行創作與演出，並認識了漢斯·馮·彪羅。2 月 27 日，舒曼精神崩潰。布拉姆斯留在杜塞道夫照顧舒曼一家，在陪伴克拉拉的過程中漸漸愛上她。完成第一首室內樂《B 大調第一鋼琴三重奏》。

1856 年，23 歲。搬到波恩，以便照顧舒曼。結識男中音尤里烏斯·史托克豪森。7 月 29 日，舒曼逝世。陪克拉拉到瑞士散心，之後離開杜塞道夫。

1857 年，24 歲。在利珀─德特摩德侯國擔任音樂指導，取得了作為合唱指揮的經驗。開始創作《德意志安魂曲》。

1858 年，25 歲。在哥廷根度假期間認識阿嘉特，墜入情網，寫下與此相關的藝術歌曲。秋天開始在德特摩德侯國的第二個任期。

附錄

1859 年，26 歲。1 月，《d 小調第一鋼琴協奏曲》在漢諾威、萊比錫的演出失敗，放棄與阿嘉特的婚約。

1862 年，29 歲。6 月，參加杜塞道夫音樂節，看望克拉拉，開始譜寫聲樂套曲《瑪格洛納浪漫曲集》。

1864 年，31 歲。2 月會見華格納。4 月辭去維也納歌唱會社的職務。夏天在巴登 - 巴登結識小約翰‧史特勞斯，為華爾滋音樂所吸引。

1865 年，32 歲。2 月母親克里斯蒂娜逝世。

1868 年，35 歲。4 月《德意志安魂曲》在布來梅演出，大獲成功。夏天開始譜寫〈命運之歌〉，與父親一起旅行，遠達瑞士。秋天赴多地巡演，12 月返回維也納，開始創作〈情歌〉。

1869 年，36 歲。3 月，《里納爾多》公演。在利希滕塔爾度假期間暗戀舒曼的女兒朱麗葉‧舒曼無果，寫成〈女低音狂想曲〉。

1871 年，38 歲。受普法戰爭勝利的鼓舞，寫出《勝利之歌》，很快得到演出機會。

1872 年，39 歲。2 月，父親雅各逝世。定居維也納，秋天就任維也納音樂之友協會音樂會總監一職。

1873 年，40 歲。《海頓主題變奏曲》首演受到歡迎。

1875 年，42 歲。辭去維也納音樂之友協會音樂會總監一職。完成了《降B 大調第三絃樂四重奏》、《c 小調第三鋼琴四重奏》等作品。

1877 年，44 歲。1 月，《c 小調第一交響曲》在萊比錫獲得認可。3 月獲得倫敦愛樂協會金質獎章。在貝爾察赫度假期間創作《D 大調第二交響曲》。10 月擔任奧地利教育部委員。12 月 30 日第二交響曲於維也納首演。

1878 年，45 歲。3 月批准安托寧‧德沃夏克的獎學金申請。4 月同特奧多爾‧比爾羅特開始第一次義大利之旅。
為姚阿幸譜寫《D 大調小提琴協奏曲》。

1879 年，46 歲。元旦《D 大調小提琴協奏曲》於萊比錫首演。獲得弗羅

茨瓦夫大學授予的榮譽博士學位，放棄萊比錫的唱詩班職位。

1880 年，47 歲。在巴特伊施爾完成《學院典禮序曲》與《悲劇序曲》。

1881 年，48 歲。完成《降 B 大調第二鋼琴協奏曲》，在次年出版時獻給恩師馬克森。

1882 年，49 歲。創作《命運三女神之歌》、《F 大調第一絃樂五重奏》、《C 大調第二鋼琴三重奏》等作品。

1883 年，50 歲。1 月結識赫爾米娜‧史皮斯，5 月到威斯巴登避暑，完成《F 大調第三交響曲》，12 月於維也納首演。

1885 年，52 歲。完成《e 小調第四交響曲》，於 10 月 25 日在邁寧根首演，親自指揮。

1886 年，53 歲。創作《F 大調第二大提琴奏鳴曲》、《A 大調第二小提琴奏鳴曲》以及《c 小調第三鋼琴三重奏》等作品。獲得普魯士騎士團「傑出成就勛章」。

1887 年，54 歲。弟弟弗里茲逝世。完成《a 小調小提琴與大提琴雙協奏曲》。

1888 年，55 歲。完成《d 小調第三小提琴奏鳴曲》。

1889 年，56 歲。獲得奧地利頒發的「利奧波德勛章」以及漢堡市「榮譽市民」稱號，譜寫《節慶與紀念》與《三首經文歌》。改寫《B 大調第一鋼琴三重奏》。12 月，用留聲機錄音。

1890 年，57 歲。完成《G 大調第二絃樂五重奏》。

1891 年，58 歲。結識單簧管名家理查‧米爾菲爾德。
完成《a 小調單簧管三重奏》與《b 小調單簧管五重奏》。

1892 年，59 歲。姐姐伊麗莎去世。創作了《七首幻想曲》、《三首間奏曲》等。

1893 年，60 歲。最後一次赴義大利旅行。創作了《六首小品》、《四首小品》等。

附錄

1894 年，61 歲。拒絕漢堡交響樂團的指揮一職。創作《f 小調單簧管奏鳴曲》及《降 E 大調單簧管奏鳴曲》。

1895 年，62 歲。邁寧根舉行以「音樂史上的『三 B』」為主題的音樂節。榮獲奧皇頒授的「藝術科學十字勳章」。

1896 年，63 歲。5 月，寫下《四首嚴肅的歌》。5 月 20 日，克拉拉逝世。完成最後一部作品《十一首眾讚歌前奏曲》。

1897 年，64 歲。4 月 3 日，於維也納逝世，安葬在維也納中央陵園。

電子書購買

國家圖書館出版品預行編目資料

布拉姆斯的叛逆傲骨：《德意志安魂曲》、《c 小調第一交響曲》、《匈牙利舞曲》，自由卻孤獨的主流反叛者 / 景作人、音渭編著 . -- 第一版 . -- 臺北市：崧燁文化事業有限公司，2022.08
　面；　公分
POD 版
ISBN 978-626-332-628-6(平裝)
1.CST: 布拉姆斯 (Brahms, Johannes, 1833-1897) 2.CST: 作曲家 3.CST: 傳記 4.CST: 德國
910.9943　111011957

布拉姆斯的叛逆傲骨：《德意志安魂曲》、《c 小調第一交響曲》、《匈牙利舞曲》，自由卻孤獨的主流反叛者

臉書

編　　著：景作人、音渭
發 行 人：黃振庭
出 版 者：崧燁文化事業有限公司
發 行 者：崧燁文化事業有限公司
E - m a i l：sonbookservice@gmail.com
粉 絲 頁：https://www.facebook.com/sonbookss/
網　　址：https://sonbook.net/
地　　址：台北市中正區重慶南路一段六十一號八樓 815 室
Rm. 815, 8F., No.61, Sec. 1, Chongqing S. Rd., Zhongzheng Dist., Taipei City 100, Taiwan
電　　話：(02) 2370-3310　　傳　　真：(02) 2388-1990
印　　刷：京峯彩色印刷有限公司（京峰數位）
律師顧問：廣華律師事務所 張珮琦律師